李小姐學姊 賜正

熊碧梧〔印〕 敬贈
八九、三、

中國繪畫中的形與色
一空間形式與色彩表現之研究

熊 碧 梧

中華民國八十九年三月

論文說明

　　筆者從事美術教育工作將近二十年，教授「國畫創作」以及「中國美術史」等課程，在創作和研究中，深深體會中國繪畫因其優越的地理條件、獨特的人文氣息，造就了中國繪畫與眾不同的對「空間」和「色彩」的詮釋手法。基本上，傳統國畫對於平面上處理空間的觀念是採取層次的手法，以畫幅的上下對應，表示前後空間距離。雖然中國繪畫系統的空間發展，並不像西方十四、五世紀之後發展出的解剖學、透視理論、大氣透視法等的繪畫方法後，漸漸放棄舊有層次式的人為意象組合手法從事創作。相反的，中國文明秉著自身獨特濃厚的人文氣息，在以層次空間表現系統為既有養份基礎上，蘊釀出引以傲人的、具有東方氣質的繪畫表現形式。

　　關於色彩，許多人認為中國繪畫是不重色彩的，而事實上，就中國繪畫的歷程來看，繪畫中的色彩是非常重要的。這從人類懂得表達自己開始，藉由色彩畫出圖畫，訴說許多心中感受，反映出人們對於大自然及造物主的態度。

　　本文的研究目的，在於試圖探討中國自漢末、魏晉以來，至明清，乃至民初的繪畫藝術中空間和色彩的發展，以現代的眼光對中國古代的繪畫藝術呈現，儘可能的作一種新的詮釋及歸納。並且從其中獲得新的啟發，成為從舊原料發酵出的新收獲，以期達到前人在研究中國美術時較少專研空間與色彩不足之效。

　　本文研究範圍之時代限，原則上，參照學界一般之分期概念，以政治朝代之劃分作為定界的單位。研究之時代上限自西元二百二十年(220AD)漢帝國結束起，開始所謂的魏晉南北朝(亦包含了三國時期)，歷經隋唐、五代、宋、元、明、清，乃至清朝結束、民國初年左右，共一千七百年上下。以傳統繪畫作為取樣、觀察、比較、研究之範圍，明清文人畫作對台灣早

期繪畫有深厚之影響，本文之論述對瞭解早期台灣繪畫的形式和色彩亦有幫助。

本文之寫作方法，採用歷史研究法和圖像觀察法，透過研究史以及史料的分析，概括時代性繪畫歷程的樣貌；多側重於繪畫表現與時代背景，氛圍的描寫，發現其時代背景特色。另外以比較式的手法將同時期的作品及畫論，相關敘述文字、文化思潮作一整體性的比對。再以分析、探討、歸納等方法將全文分成三個部分：魏晉至唐、五代至元，明清至民初；這不止是時間的順序，在整體的發展上也是密不可分的。例如，魏晉南北朝經隋唐所發展出的藝術作為前提下，才有可能使五代的藝術有如此的樣貌，相同的，明清的藝術樣貌也必然出於宋元的文化、藝術背景。這樣的論述觀點並不是取決於絕對的進化論，也不是一種發展的必然性的史觀，乃是出於中國藝術發展至今所呈現出的現象。最後再以分析、探討、歸納，對過去已發生過的歷史採取現代性的觀點。做出一種新的詮釋。

　　本書「中國繪畫中的形與色」研究，因為現有的資料有限，必須藉繪畫史之撰述，探索時代背景與發生原因以及承受前代風格的影響，而加以歸納和整理，再輔以中外學者的論著，務求於理論分析中，更深刻的了解中國繪畫中的形式與色彩。

　　最後我要感謝我的老師們的關心和指導，以及學者專家提供許多個人珍藏的資料和熱心指教。呂宜蒨小姐、吳家綺小姐、黃咨玄先生、外子陳強華先生、小女蘭青、逸青，他們不厭其煩的校對，才使本書能順利的付梓，在此獻上無限的謝意。同時尚祈讀者的指正與不吝批評。

<div style="text-align:right">

熊碧梧寫於碧梧齋

民國八十九年四月

</div>

目　錄

第一章　緒　論

第一節　古代繪畫中色彩與空間發展的時空因素與範圍

　　長久以來人們對於以透過平面繪畫空間來表現對現實自然的觀察，或是抒發內心情思，所使用的手法、技法及形式，莫不是自大自然中獲取資料，反覆醞釀、發展、累積而成。因此，在世界各地、各種文化中，對於藝術的認知和觀點乃至藝術表現皆不同，而其原因，是因為地理背景、文化養成的差異造成。

　　中國自古以來，因其優越的地理條件、獨特的人文氣息，造就了中國繪畫與眾不同的對於「空間」的詮釋手法。基本上，中國在未受西方影響前[1]，對在平面上處理空間的觀念，是採取所謂的層次手法。

　　這裡所說的層次手法，指的是以畫幅的上下對應，表示前後空間距離的藝術表現手法；這種表現方式，越是在遠古中國的藝術表現中，就越是能清楚的看到。事實上，以畫面層次看待自然、表現空間的觀點，正好顯示出了當時人們許多的空間思維方式；而這樣的情形，在世界上很多古文明的藝術發展中，都有類似的狀況出現。古文明普遍的發展，在形成文明之初，文字、圖畫等示意傳達工具發展之時，由於視覺經驗不足，就掌握形體的造型、方向、動作和色彩，來進行「以圖示意」的工作；尚不能精準的透過某些手法來詮釋圖畫內容。當

然，精準的詮釋系統是藉需長時間文明的累積和進展才有可能出現、成熟的，一如文字系統必須經過長期的累積和轉換才能真正的達到準確表意目的。

　　不過，中國繪畫系統的空間發展，並不如西方十四、五世紀之後發展出的解剖學、透視理論、大氣透視法等的繪畫方法後，漸漸地放棄了原先舊有的層次式的人為意象組合手法來創作。相反的，中國文明秉著自身獨特濃厚的人文氣息，在以層次空間表現系統為既有養份基礎上，幾經發展，醞釀出中國引以傲人的獨特繪畫表現形式。

　　關於色彩，許多人認為中國繪畫是不重色彩的，更有甚者，直申中國繪畫不需要五顏六色，以無色者為上，只因「五色令人盲」。而事實上，就中國繪畫的歷程看來，繪畫中的色彩，其出現的時間和所站的位子，可是不容人們所忽視的。遠從人類懂得表達自己開始，色彩，就如聲音、動作一樣重要。藉由色彩，人們畫出圖畫，訴說出心中感受，反映出人對於大自然及造物主的態度。

　　本文所研究的目的，即在於試圖探討中國自漢末、魏晉以來，至明清，乃至民初的繪畫藝術中空間和色彩的發展，以現代的眼光對中國古代的繪畫藝術呈現，儘可能的作一種新的詮釋及歸納。並且從其中獲得新的啟發，成為從舊原料發酵出的新收穫，以期達到前人在研究中國美術時較少專研空間與色彩不足之效。

　　而關於本研究之時代限，原則上，參照學界一般之分期概

念，以政治朝代之劃分，作為界定的單位。研究之時代上限原則上自西元二百二十年（220 AD）漢帝國結束起，開始所謂的魏晉南北朝（亦包含了三國時期），歷經隋唐、五代、宋、元、明、清，乃至清朝結束、民國初年左右，共一千七百年上下。

　　論文寫作的方向，大體上採取了較概括式的寫作手法，多側重於時代氛圍的描寫，為何導致繪畫的表現，再從中描述時代的背景特色，並將同時期的作品及畫論、相關敘述文字、文化思潮作一同整性的比對。相信在二者比較的差異中，不但能看出創作與藝文思潮的相互關係，更可以閱讀出中國從古至今繪畫的發展。不過，在這裡需要多做說明的是，因為就時代概念進行探討，因此，文本在體裁劃分上，分為三個時期，以表欲傳達之概念：

一、魏晉南北朝、隋、唐（220AD~907AD）

二、五代、宋、元(907AD~1368AD)

三、明、清、民國初年（1368AD~1900AD~）

　　取魏晉南北朝做為論述的首章，乃因中國的繪畫起因雖早，然泰半以上皆具有政治、道德教化、紀事等的實用性，雖然其中也有我們無法否定之藝術性的歷史文物，而事實論，其中許多在今日我們現代人的審視下，確實具有高度的審美價值、藝術價值，而可以拋卻其歷史帶來之附加價值，完全視同完整的藝術品。但是儘管在具有藝術價值，從中能閱讀到再多的原創性及成熟度，但是作者是否也是具有獨立的創作意識、

或是自發的審美意識，實難以既有之文獻、史料或作品明確實證。因此，自文人士大夫有意識地從事藝事的魏晉南北朝作為文本討論的起始，似乎是適合的。

在時間劃分上是採取以政治分期為單位、而以時代氣氛作為章節之基礎。相同的，在地域上，也因以中國中原地區作為取樣、觀察、研究的範圍。因此，黃河、長江及江南等地域範圍亦即成為主要的焦點所在，投注於較多的篇幅。並且剔除掉外來藝術，如佛教藝術，作為主要的論文篇章。其目的即在於，希望能單純地探討中國古代本土的藝術表現。當然，外來文化的影響是不可漠視的，而以此相關的材料，將視所需之必要性而略做採用、描述，不使之有所遺漏。

全文分為三個部分：魏晉至唐、五代至元、明清至民初。並不是指三個分段可以完全分開成立及發展，事實上，本文所分的三個部分並不只是時間的順序，反而在整體的發展上是密不可分的。如魏晉南北朝經隋而唐所發展出的藝術作為前題下，才有可能使五代的藝術有如此的樣貌；相同的，明清的藝術樣貌，也必然出於宋元的文化、藝術背景。這樣的論述觀點並不是取決於絕對的進化論，也不是一種發展的必然性的史觀。乃是出於中國藝術發展至今所呈現的現象，加以分析、探討和歸納的成果。可說是對於過去已發生過的歷史採取具現代性的觀點，所作出一種新的詮譯。

第二節　中國文明的腳步

一、中國藝術的初步發展

　　從夏代起，中國出現了歷史上的第一個朝代，然而當時的都城時常遷移，顯示夏朝是一個農業未完全發達，而仍以畜牧業為重的社會。夏的文化，我們目前知道的不多，還有待更多的考古發掘。繪畫藝術相關的資料記載很少。在建築方面，《尚書》謂其時已能「築傾宮」、「飾瑤台」；《韓非子》中〈過十篇〉有說禹作祭器，「黑染其外，而朱畫其內」。又《左傳》載：「昔夏之有德也，遠方圖物貢金，九牧鑄鼎象物，百物為之備，使民知神奸。」杜預作注，還說「禹之世，圖畫山川奇異之物而獻之……」這些記述，雖不可盡信，但就從後來殷商的文化發展看來，夏朝在這方面的努力仍不可漠視。

　　殷商時，銅、玉、石、骨、陶、木、紡織、皮革、釀酒、造車等，成為一種專業，是在以已逐漸發達的農業和手工業為基礎而發展出來的。到了周，文化、經濟、政治各方面皆獲得進一步的發展。且設有「百工」的百官來分掌其事，職司各種手工業的便利。

　　春秋戰國時期，王室衰弱，已無控制諸侯的力量，此時諸侯相互攻打，大國陸續出現，打破了王室獨尊的局面。這個時期，鐵已被用在農業耕作上，促使了農業生產的進一步發展，早期建立的井田制開始崩潰，新興的貴族就乘機占有了土地。

這個時期，前有「春秋五霸」，後有「戰國七雄」。戰國是一種諸侯割據的混亂局面，在意識形態方面，也引起了激烈地反應和變化。各階層的代表人物提出了各種政治主張和哲學理論。在學術上，出現了「百家爭鳴」的新情況。當時各國經濟有一定發展，文化也隨之形成了一種新景象，作為意識形態反應的繪畫，也在這個時期，有了一定的新反映。

至公元前二二一年，在「戰國七雄」的兼併戰爭中，秦國的秦始皇，取得了最後的勝利，統一了中國，建立起中央集權的封建帝國。在開始統一國家的事業上，對社會經濟的發展，曾起了一定的積極作用，終因秦帝以嚴屬的鎮壓和殺戮來進行統治，各地農民紛紛起來反抗，陳勝、吳廣揭竿起義，號召廣大人民「伐無道，誅暴秦」。秦代不到十五年的時間，它的統治就完全崩潰了。

秦代在短短的十多年中，採取了一系列統一的政策，對春秋、戰國時期各地區發展起來的文化藝術，加以吸收融合。這個時期的繪畫藝術，無疑是發達的。而如阿房宮的建築藝術，達到前所未有的水準。阿房宮內壁畫，其富麗堂皇的程度，可以想見。再就是現在我們見到的西安臨潼秦兵馬俑的發掘，數量之多，製作之精美，無不令人驚嘆。在這些兵馬俑中，不少還有施彩，所畫衣褶的線條，都極流暢，可見當時凡為秦始皇作畫捏塑的，必定來自民間的高手。

漢繼秦後，建立了統一的中央集權封建帝國。地方經濟很快地得到了恢復和發展，農業、手工業都在不斷的提高。漢代

建國以後的七、八十年間，社會處於較安定的狀態，階級衝突也比較緩和，封建地主政權顯得特別隆盛，並大伺向外發展，開闢了通往東西各國的道路，東西文化的交流，也在這個時期頻繁起來。

　　漢代在封建歷史中，是一個上升時期。漢代繪畫繼承了春秋、戰國及秦代優良的傳統，繪畫藝術有了迅速地發展。繪畫藝術與秦代藝術一樣，要有自己的民族風格，要有時代的特色。現存漢代壁畫和大量的畫像石刻，無論是人物形象的塑造、構圖的處理以及用線用色等面，那種質樸、雅拙和莊重的風格，都具有鮮明的時代特徵，呈現出我國民族繪畫的特色。這個時期的繪畫，顯示出形式尚不能適應豐富內容的表達，但是總的趨勢是大踏步地向前邁進。對於魏晉南北朝繪畫的發展，帶來了積極的因素。

二、中國早期有關「藝術」的幾個階層

　　漢代的畫家，根據記載，已開始出現幾種不同的階層。一是官方畫工，即宮廷的畫家。二是民間畫工，作畫於各州縣的廳堂、墓室及其他場所。文人畫家為數不多，但已有影響。見於史書的有張衡、蔡邕等。而至漢末，文化現象大幅改變，在藝術的發展上也是如此。藝術的表現上，出現藝術創造上的自我覺醒。藝術的覺醒，首先是人的覺醒。當然，這時的「人」，與後來晚明出現的「自然人性論」中的「人」是不同

的。②那時的「人」的概念較為廣泛，包括了較下層的市民階層。而魏晉南北朝時覺醒的「人」，上可追溯到東漢末，這時覺醒的「人」，主要有上層士族、士族文人。他們是上層階級的一部份，是東漢就開始了的與官僚和豪強大地主相對立的一個階層，魏晉之後他們取而代之的成了統治者，但也有不少不願進入統治階層的，如阮籍、稽康，宗炳、王微等人，另外還有做過官又退出統治階層的人。

士族文人的覺醒，是以反對儒家名教和讖緯神學的禁錮為前提的。東漢末，以士族勢力為主的反對這種禁錮的鬥爭就已經很激烈，所以這時蔡邕在書法理論上表現某種覺醒意識，絕不是偶然的。魏晉開始，做那一時期靈魂的哲學-玄學，便提出了兩道命題，表現了這種覺醒。一道是王弼的「名教」出於「自然」。這顯然是將儒家的「自然」和道家的「自然」相互調和，但他又講「崇本以舉末」和「絕仁棄義」，這就表現了他不拘理法而任「自然」的傾向。另一道是稽康的「越名教而任自然」。他比王弼更激進，完全撇開「名教」而純任「自然」。「自然」是玄學的最高概念，與「無」相等而相當於道家的「道」。王弼註《老子》說：「自然者，無稱之言，究根之辭也」。又說：「萬物以自然為性，故可因而不可為也，可通而不可執也」，即天地萬物的生變化，都自然而然的，沒有外力的干預。這用到人生上，就是反對名教束縛，順應人的情性。

士族文人以順應人的情性為邏輯起點，在言行上便表現出重感情、重個性、重精神風度，氣質神韻，才情稟賦，由此可

以知道，為什麼那一時期的書畫理論那樣鮮明地表現了藝術的覺醒。像王廙〈與羲之論學畫〉提出「畫乃吾自畫」；顧愷之〈論畫〉提出「以形寫神」；謝赫《古畫品錄》提出「氣韻生動」；王僧虔〈筆意贊〉提出「書之要道，神彩為上」等等，都是不過是這種順應人之情性的必然引伸。

士族文人順應情性，還帶有全身遠禍，逍遙曠達的思想色彩。因為那是我國歷史上最動蕩不安的時期，兵災不斷，戰火頻仍，人的生命安全沒有保障，特別是那些名士，又特別是那些上層統治集團的人物，生命安全沒有保障的感覺就更嚴重。阮籍著名〈詠懷詩〉「終身履薄冰，誰知我心焦」，典型地表達了那種危懼心態。東晉宰丞謝安，他在位通顯時致高僧支遁書說出如此惆悵之語：「人生如寄耳，頃風流得意知識，殆為都盡，終日戚戚，觸是惆悵。」由此可以知道，在那一時期為什麼一些士族文人不願做官，做了官也想著要致仕，他們要遠離朝廷，以免禍及全身。然他們又都是文人，不免以詩酒和琴棋書畫自娛，藉此以抒發情性也。

他們遠離朝廷，避開政治，寄身林泉，愉悅在自然中，這與玄學思想有關，與當時流傳的佛教思想也密切相聯繫，遁世自然是消極的，卻開拓了自然美的新領域，則是一個積極成果。古代山水作為人類生存的環境，而使人感到敬畏。《論語》〈雍也〉提出「智者樂水，仁者樂山」也只是將人的道德才能附著在山水上。漢代帝王封禪祭山不斷，使人對山水與敬天事神相聯繫。魏晉以降，由于士族文人的開拓，山水的美開始被揭

示，山水使人感到親切起來。宗炳〈畫山水序〉所說「山水以形媚道而仁者樂」，王微〈敘畫〉所說「本乎形者融靈，而變動者心也」，是那一時期士族文人揭示山水自然美的表述。

第三節　魏晉之前的藝事及思想

　　中國繪畫美學思想，有文字可尋蛛絲馬跡，開始於春秋戰國時代。春秋戰國時代，特別是戰國時代，繪畫藝術已達到相當高的水準。河南汲縣出土的戰國墓葬中的水陸攻戰紋銅鑒、河南輝縣出土的戰國墓葬中的宴樂射獵紋銅鑒、湖南長沙出土的戰國楚墓中的漆畫奩上的圖畫都已描繪了很多的人物，而且栩栩如生。戰國時代，脫離實用範圍而有獨立意義的繪畫作品也出現了。從長沙出土的戰國楚墓中的帛畫看，所畫婦女和夔鳳，雖然造形簡單，但卻已很能傳神。

　　這個時期，諸子百家的著作中，論文的頗多，論畫的極少。孔子曾提出所謂「繪事後素」說。墨翟曾主張否定一切美術。韓非曾論及畫狗馬難於畫鬼魅。莊周曾論及畫家的創作激情的重要作用，提出所謂「解衣槃礴」說。這一些涉及繪畫的片言隻語，雖然很難認為是他們旨在論畫的見解，但在中國繪畫美學發展史上，卻有其相當深遠的影響。

　　秦代，關於繪畫藝術，只有在《呂氏春秋》中有一、二處談及美術，但似不能看作關於繪畫美學的見解。兩漢時期，由於體認到繪畫藝術對政治影響的巨大作用，因此常把它作為宣

揚威德、教育臣民的工具，也把它作為自我教育的工具和增長知識的工具。③這樣的繪畫需要用真實的形象來表現題材內容與主題思想，就因此，在漢代，現實生活成了繪畫藝術的中心題材；寫實的方法也成為繪畫反映現實的基本方法。一些神仙靈怪的形象，也多取之於現實。自東周以來，繪畫藝術實踐中逐漸形成的寫實傳統，在漢代有了進一步的發展。兩漢的著名畫家有毛延壽、劉褒、劉旦等。相傳張衡、蔡邕、趙岐等也善畫。劉褒畫的〈雲漢圖〉、〈北風圖〉，在畫史上很有名氣。據說〈雲漢圖〉使觀者覺熱，〈北風圖〉能使觀者覺涼。由此可見，這兩幅作品在刻畫景物的形色、傳達景物的特定氣氛方面，都有相當高度的成就。

　　繪畫美學，漢代仍無成篇著作，只在《淮南子》中以及張衡、王充、王延壽等人曾經略為論及。由於在繪畫實踐中是現實主義的創作方法佔居優勢，因此，作為繪畫藝術實踐的反映，出現在士大夫著作中的若干繪畫美學觀點，就其認識與表現藝術對象的論點說，也基本上也是現實主義的。《淮南子》中提出的反對「謹毛失貌」的觀點，王延壽提出的繪畫應「寫載其狀」、「曲得其情」的主張，是標誌著以客觀描寫為主題的繪畫美學思想發展到了相當的高度。以下就先秦至魏晉的幾位代表性人物的論述，分別探討其根源。

一、先秦時期

　　孔丘提到過「藝」。他說：「志於道，據於德，依於仁，游於藝。」(《論語》〈述而〉)這裡所謂的「藝」，是指禮、樂、射、御、書、數這六藝。所謂「游於藝」，並非說應以「藝」來怡情作樂，而是要求人們用六藝來培養德行、力，鍛鍊體魄與作戰能力，以便能擔任政治工作。他也曾提到「繪」說過「繪事後素」(《論語》〈八佾〉)。意思是，於布帛上施加彩繪，應在布帛織出之後。他是以此比喻「禮後」的，並非旨在探討工藝美術的某種工序問題，更非旨在探討繪畫藝術的創作方法問題。但這種首先重質、重內容的思想，對文藝美學的發展曾有過一定的影響。

　　孔子關於文學方面的美學見解，例如，關於文學的社會功能方面，重視詩歌的「明志」、「美刺」、「觀風」等作用的見解；關於文的內容與形式的關係問題，要求文質彬彬，即內容、形式相稱，內容盡善、形式盡美見解；關於「樂」的風格，重「中和」的美的見解等，對後世不少繪畫美學家也曾起過一定的啟發作用。

　　墨翟以當時處於生活困境的人民為立場出發而反對藝術。《墨子》〈非樂上〉記載有：「子墨子之所以非樂者，非以大鐘鳴鼓、琴瑟朵笙之聲為不樂也，非以刻鏤文章之色為不美也，非以犓豢煎炙之味為不甘也，非以高臺厚榭邃野之居為不安也。雖身知其安也，口知其甘也，目知其美也，耳知其樂也，然上考之不中聖王之事，下度之不中萬民之利。是故，子墨子曰：『為樂非也。』」。他認為只有「非樂」，才能「興天下之

利,除天下之害」。墨翟所說的「刻鏤文章之色」、「高臺厚榭邃野之居」,都是指的與繪畫藝術很有關係的工藝美術和建築藝術。從這裡可以看出,墨翟懂得藝術有它的審美怡情作用,他只是認為,在人民日子不好過的情況下,統治者不應追求這方面的享受。

莊周的哲學思想是儘量誇大人的主觀精神作用。論畫,他強調的也是畫家的高尚品格和創作激情的作用。在《莊子・外篇》〈田子方〉中他談到「儃儃然不趨,受揖不立」和「解衣般礡,臝」的畫家被宋元君讚為「真畫者」,而「受揖而立,舐筆和墨」的「眾史」,相比之下,顯然是無法作傑出的作品,因而不被宋元君讚賞的假畫家。再聯繫到他尚虛無,重「真人」,重精神之我,輕形骸之我的出世哲學思想,比起重視藝術在於成人倫助教化的儒家,他顯然是更重視以畫抒情的。後世一些力主以畫抒情的繪畫美學家特別喜歡販賣莊周的美學觀點,是不為無因的。

較之墨翟與孔子,韓非的學說代表著當時新興知識階層的利益和要求。由於新興知識階層敢於面對現實,因此,他論畫強調寫實的重要。他在《韓非子》〈外儲說〉中提出:畫「旦暮罄於前」的「犬馬」難,畫「不罄於前」的「無形」的「鬼魅」易。根據這一片斷言論來看,他對繪畫強調寫實、強調肖形是相當明顯的。

韓非還曾接觸到繪畫的表現技巧問題。他介紹過一個畫家為「周君畫筴」的故事。「三年而成」的「畫筴」,「近觀之

與髹筴者同狀」，但當「築十版之牆，鑿八尺之牖，而以日始出
時，加之其上而觀」，則「望見其狀，盡成龍、蛇、禽、獸、
車、馬，萬物之狀備具。」(《韓非子》〈外儲說〉)這似乎也可
說明他對於繪畫反映現實，確是重視形式。但他得出的結論
是：「此筴之功非不微難也，然其用與素髹筴同。」」(〈外儲
說〉)這也就是說：一樣東西，只要有實用價值，藝術裝飾是沒
有什麼必要的。從他反對一切的「文」，認為質美就不必文
飾，文飾則質必不美的文學見解來看，他對於形式美確實一貫
不予重視。④

二、漢代

　　漢高祖劉邦子歷王的長子淮南王劉安（公元前206~前123）
與其門客們所著的《淮南子》中相當明確地提出了傾向現實的
繪畫美學見解。他們說：「今夫圖工好畫鬼魅而憎圖狗馬者何
也？鬼魅不世出而狗馬可日見也。」(《淮南子》〈氾論訓〉)這
種來源於韓非的見解，足可說明他們欣賞與讚美的，是那種以
客觀現實為源泉的繪畫。

　　對於如何反映現實，他們實質上提出了形神兼備、亦即現
象與本質兼備的要求。他們反對「畫者」作畫、特別是「尋常
之外」的大畫時，「謹毛而失貌」(《淮南子》‧〈說林
訓〉)；反對「畫西施之面，美而不可悅；規孟賁之目，大而不
可畏，君形者亡焉。」(《說林訓》)這就是說，畫家在反映客觀

現實時，不能只顧刻劃細節而忽略了從整體看來的真實；必須力求反映出繪畫對象的神氣，而不徒反映繪畫對象形貌。如果畫西施的面孔，就形色而言，似乎很美，但卻缺乏動人的神態；畫孟賁的眼睛，就其大的程度而言，好像個勇士，可是卻沒有逼人的光彩，並不能使人見而生畏。那麼，這種作品就不能算是成功的。因為沒有反映出所畫對象主宰形的神。他們的這個觀點，實際上可以看作是後來以形寫神、形神兼備說的先聲。

他們對於以形寫神的表現技巧也是非常重視的，對具備卓越的表現技巧畫工極其尊重。他們說過：「宋畫、吳冶，……甚為微妙，堯舜之聖，不能及也。」（《淮南子》・〈修務訓〉）在那樣的時代，把藝術工匠與堯舜作比，如此推崇工匠，貶抑「先聖」，立論是比較大膽的，對藝術顯示了不尋常的重視與熱愛。

王充雖然也同樣表示出寫形的重要，但他論畫只限於肖像畫，對肖像畫的作用，又認為只限於使人識其面，沒有充分認識到繪畫的社會功能，因此，在肯定文學的社會作用的同時，對繪畫藝術基本上採取了否定態度。他說：「人好觀圖畫，夫所畫者，古之死人也。見死人之面，⑤孰與觀其言行，……古賢之遺文，竹帛之所載燦然，豈徒牆壁之畫哉！……」（《論衡》・〈別通〉）唐朝的張彥遠曾批評王充這種重文輕畫的觀點，他說：「余嘗恨王充之不知言。余以此等之論，與夫大笑其道，訕病其儒，以食與耳，對牛鼓箕，又何異哉！」（《歷代

名畫記》‧〈敘畫之源流〉)

　　王充論畫的見解，對於繪畫藝術的發展，所起的作用顯然是消極的。但是他的許多論文的見解，卻對此後繪畫美學的發展起積極的作用。如論文學作品與作家主觀情思的關係的見解：「實誠在胸臆，文墨著竹帛……意奮而筆縱，文見而實露。」(《論衡》〈超奇〉)「定意於筆，筆集成文，文具情顯。」⑥論作品重獨創性、重風格的多樣化的見解：「飾貌以彊類者失形，調辭以務似者失情。」「美色不同面，皆佳於目；悲音不共聲，皆快於耳。」「百夫之子，不同父母，殊類而生，不必相似，各以所稟，自為佳好。」(《論衡》〈自紀〉)以及反對貴古賤今的見解等等。

　　毛延壽在《魯靈光殿賦》(約做於150AD前後)中從繪畫的「惡以誡世，善以示後」這種以道德教育作用出發，對於「圖畫天地」提出了「寫載其狀」，是求形似，「曲得其情」，是求神似，這種見解為東晉顧愷之的「以形寫神」說提供了堅實的基礎。而其「隨色象類」說，實際上也正是後來南齊謝赫的「隨類賦采」說的先聲。

三、魏晉時期

　　曹魏徐幹是否定繪畫藝術的。他舉色彩為例說明：「故學者求習道也，若有似乎畫采。玄黃之色既著，而純皓之體斯亡。敞而不渝，孰知其素歟？」⑦這就是說，樸素的本體比玄

黃之色好。玄黃的色彩顯著，樸素純潔的本體就要消亡。也就是說，一切藝術都有傷於所謂「道」。曹植則抱持著繪畫的政治教育與道德教育作用，他認為「存乎鑒戒者，圖畫也」，「見三皇五帝，莫不仰戴；見三季暴主，莫不悲惋；見篡臣賊嗣，莫不切齒；見高節妙士，莫不忘食；見忠節恐難，莫不抗首；見放臣逐子，莫不嘆息；見淫囚妒婦，莫不側目；見令妃順后，莫不嘉貴。」(張彥遠《歷代名畫記》〈敍畫之源流〉)。曹植除了肯定繪畫的社會作用之外，也間接說明繪畫必須表現人物的性格特質，可視為神形論的觀點。

　　曹植認為繪畫的作用相當於「雅」、「頌」。他說：「丹青之興，比雅、頌之述作」，在「美大業之馨香」這個方面，「宣物莫大於言，存形莫善於畫。」(《歷代名畫記》)他認為畫是「存形」的東西，這就明白地把繪畫看作反映客觀現實的一種藝術手段。但他又認為「圖形於影，未盡纖麗之容。」⑧這又顯然認為就生動性、豐富性來說，現實永遠高於藝術。他還不懂得繪畫藝術和文學一樣，也是可以、而且應該比現實更集中、更高、更美的。同時，他顯然只認為繪畫僅僅是捕捉與描繪繪畫對象的形象，而不懂得畫家的主觀情思對於繪畫對象具有概括、提煉、典型化、理想化的作用。王廙補充了曹植在這方面的不足，王廙論畫非常強調畫家主觀情思的作用。他在與其侄子王羲之論畫時，曾提出「畫乃吾自畫，書乃吾自書」(《歷代名畫記》)的論點，肯定了無論書畫都必須有作者自己的獨特面貌、獨特風格，必須刻有作者自己的思想感情的烙印。

註釋

1. 指明末自曾鯨所帶領的「波臣派」起所受到的西方的影響。

2. 所謂的晚明自然人性論，是指晚明名士的一種觀念，而依此出發講民主、自由、個性解放。

3. 《文苑英華》、《玉海》、《風俗通》、《拾遺記》、《論衡》及《漢書》裡面的〈郊祀志〉、〈藝文志〉、〈成帝紀〉、〈蘇武傳〉等著作中均出現有關記載。

4. 見《韓非子‧解老》

5. 或：「圖上所畫，古之到人也，見列人之面」

6. 《論衡‧書解》

7. 《全三國文》

8. 《演連珠》見《全晉文》

第二章　魏晉與隋唐繪畫的色彩與空間

第一節　繪畫理論對「形」與「色」的討論

一、魏晉到隋唐的繪畫理論發展

　　由於東晉以來，北方人口大量南下，帶來了較為進步的農業技術，對江南的開發，對農業生產的恢復與發展，從而對手工業，商業的發展，起了一定的作用，於是長江流域的經濟日趨繁榮。再者，南朝幾個王朝的更迭，都是以篡位的方式完成的，社會經濟沒有受過殘酷內戰的破壞，有了良好的經濟基礎。此外，南朝的一些帝王都喜愛文學藝術，上行下效，因而使包括繪畫與繪畫美學在內的文化藝術長期呈現繁榮狀態。因此，南、北朝的繪畫美學發展相較，南朝都比北朝發達得多。北朝士大夫幾乎沒有從事繪畫活動的。繪畫美學方面，僅北齊顏之推之〈顏氏家訓〉中曾略略談到繪畫，是士大夫應「直運素業」，不宜從事繪畫活動的見解。南朝的繪畫藝術非常繁榮，且名家輩出。謝赫、陸探微、張僧繇等不少畫家是士大夫，而且山水畫並成獨立的畫科。

　　魏晉六朝之時，中國繪畫有了長足進步，而且在畫論上的發展也是前所未見，甚可說是達到中國藝術理論發展的第一個高峰期。其中，較為著名的有，東晉顧愷之，《魏晉勝流畫贊》、《畫雲台山記》、〈論畫〉；劉宋宗炳，《畫山水序》；

劉宋王微,《敘畫》;南齊謝赫,《古畫品錄》;梁元帝,《山水松石格》;陳姚最,《續畫品》等數篇。不但在內容意義上,影響後世甚鉅;而且明示了中國繪畫的理想美、審美態度。如顧愷之的《畫雲台山記》,許多美術史學者推斷是一幅三段式構圖的山水畫地構成過程的完整展示。在顧愷之的另一篇重要的畫論〈論畫〉中,則是提及了運筆與形象呈現之間的關係。「寫自頸以上,寧遲而不雋,不使速而有失。其于珠像,則像各異跡,皆令新跡彌舊本。若長短、剛軟、深淺、廣狹與點睛之節,上下、大小、濃薄,有一毫小失,則神氣與之俱失矣。」此外,「竹木土,可令墨彩色輕;而松竹石,濃也。凡膠清及色彩,不可進素之上下。若良畫黃滿素者,寧當開際耳。猶于幅之兩邊,各不至三分……。」的觀念則粗淺的說明了色彩配用的要點。這顯然涉及到在創作者立場討論創作實際經驗的問題。接下來的一小段文字,則說明了該時對於「傳神」的重視之外,畫面中的透視之於空間、視覺的合理性,特別是在對待當描寫對象是「人」的時候⑨:「人有長短,今既定遠近以矚其對,則不可改易闊促,錯至高下也。凡生人,亡有手揖眼視而前亡所對者。以行寫神而空其實對,荃生之用乖,傳神之趨失矣。空其實對則大失,對而不正則小失,不可不察也。一像之明珠,不若悟對之通神也。」這樣的觀點,與日後中國繪畫重神韻等繪畫的內在品質息息相關。

　　顧愷之這三篇文章見世,中國繪畫美學的現實主義開始得到相當系統的體現。

　　顧提出了「以形寫神」和「遷想妙得」兩個著名論點。他指明畫家在反映客觀現實時，不僅應追求外在形象的逼真，還應追求內在精神本質的酷似。而畫人物怎樣才能傳神？他認為眼睛畫得好最重要，為求反映出給畫對象的典型性格，他以為畫家還應把對象置於最能襯托出其典型性格的特定環境中，並且以為，為求突出繪畫對象的性格特點，氣質特點，大可採取直觀的表現手法，給所畫對象增加一點其原來所沒有的東西。

　　為求傳出所畫人物的神氣，顧愷之還認為尚有必要對畫面上的人物間相互呼應這個問題加以注意。顧愷之曾指出，畫山水禽獸也應以形寫神。在顧愷之看來，「寫形傳神」，這形、神應該是，也只能是畫家所感受、所理解、所熔鑄的形、神。所謂「遷想妙得」，就是指畫家把自己的主觀情思遷入繪畫對象中，「神與物遊」(《文心雕龍》)，浸潤於對象，上達到情景交融，主客觀統一，然後「妙得」這種浸透了畫家思想感情的繪畫對象的形、神，加以「遺化」，這就創造出了經過畫家主觀情思熔鑄的映象，注入了相當多地自己的主觀情思，有一種繪畫對象，他認為「不待遷想妙得」，那就是「臺榭」。

　　為求繪畫作品能最好地寫傳出繪畫對象的形神和表現出繪畫主觀的情思，顧愷之對於繪畫創作中的「置陳布勢」及使用筆墨色彩等具體技巧，對於臨摹古人作品以至選擇絹素的方法等都很重視，在其幾篇容量不大的繪畫美學論文中，多曾具體談及。

　　宗炳在「畫山水序」中，也有論及繪畫中色彩及空間。

「……況乎身所盤桓，目所綢繆，以形寫形，以色貌色也。」文中除忠實描寫對象自然形體的觀念之外，也一樣要求畫者「以形寫型，以色貌色」即依實際觀察對象，來作為畫中色彩、造型的描寫基礎。亦即誠實地反應對象物的外在結構，也就是表現在繪畫中形、色的掌握。只有在精準的觀察經驗作為前提，才有可能達到「以形寫型，以色貌色」，因此，宗炳在創作思維的理念上，所要求畫者創作之前的準備工作，即是精準地觀察大自然。另外，「且夫崑崙山之大，瞳子之小，迫目以寸，則其形莫睹；迴以數里，則可圍於寸眸。誠由去之稍闊，則其見彌小。今張綃素以遠映，則崑、閬之形可圍於方寸之內。豎劃三寸，當千仞之高；橫墨數尺，體百里之迴。是以觀圖畫者，徒患類之不巧，不以制小而累其似，此自然之勢。如是，則嵩、華之秀，玄牝之靈，皆可得之於一途矣。」宗炳在處理目之所見到圖之所畫之間的關係，也為中國繪畫何以呈千里山水寫於尺幅之內，提供了解釋。

　　謝赫《古畫品錄》之於這數篇畫論，是影響後世最大的。文中所論述之「六法」，後世竟持之「千古不變」⑩！其影響之餘風，至今吾等亦皆還能感受得到，就可知其之重要性。而「六法」，即是作畫的六種原則，這六種原則，也就是畫畫的規範，不僅成為運筆時的標準，而且是一般批評家批評作品時的標準。以下約略分析之：

　　氣韻生動：是氣韻的生動之意，而不是氣韻與生動。後世的一般畫家，常把「氣韻」誤會成氣運，其實所謂氣韻生動，

就是一幅畫的精神所在，所以一個畫家要想把畫畫好，就必須發現這種精神，並且使它活潑、自然。就物質方面的解釋，「氣」也可以解釋成氣侯和氣象。而氣性與氣韻就是屬於精神方面的解釋，而人類正是由物質與精神兩種氣所組成。老子的哲學思想也是人類二元論，而統一這兩個二元之氣的要素就是「道」；「道」能生「氣」，氣是指氣質，氣質是屬於個性的問題，那麼氣韻和人格的關係就更密切了。

　　骨法用筆：這並非說「骨法」和「用筆」是分離的兩種方法，而是指在骨法方面的用筆而言。所謂「骨法」就是綱要，也就和結構上的輪廓類似，所以運筆方法最為切要，因為運筆乃是中國畫的生命所在。

　　應物象形：是隨著物體而定形象，也可說是客觀描寫的觀念。這種類近於「寫實」的看法，是指「寫」形的「實狀」。

　　隨類賦彩：是說隨著物的種類而賦予色彩；應物象形是指模仿對象物的形體，那麼隨類賦彩當然是指模仿物體本身色彩了。

　　經營位置：顧名思義，就知道是指安排畫面的各個構成元素，就是所謂佈局，也就是結構或組織的意思。

　　傳移模寫：就是「臨模移寫」的意思，簡言之就是照著畫本來畫畫，六朝時代特別稱之為「移畫」。雖然有人把「轉移」和「模寫」分成兩個部門來解釋，可是謝赫卻主張堅守古人的典雅畫譜，而潛心學習其用筆、著色、構圖、氣韻。

　　這樣的幾種法則之中，與中國繪畫中色彩、空間表現至為

相關的是應物象形、隨類賦彩、經營位置三項。「應物象形」使可辨別的繪畫符號、圖像及指稱內容成形，閱讀者從中能初步地研判內容對象，而後在這基礎之上進行美學、美感經驗的深入行為；「隨類賦彩」使可辨別的繪畫符號、圖像及指稱內容在色彩上得到外射的實質內容，並進一步地使內容企及畫者的要求，豐富其質感、肌理及特殊表現力；「經營位置」則是組織整個畫面的能力，藉由這種能力，使作品各個元素得已有所適從、適得其所，於是畫面中各部分呈現出適當的主從關係，合理、諧和的畫面空間由是產生。至於另外「氣韻生動」、「骨法用筆」、「傳移模寫」，從論就畫面色、形的角度來看，也並不是就使不上力的。「氣韻生動」能使畫面產生靈氣、具生命力，同時它也是創作者、審美者的最高美感標準。「骨法用筆」使畫面筆調挺屹而有意義，增加其形式上的藝術性；「傳移模寫」是使畫者在創作時，能有所依據、師法的對象，並且表現出與前人創作之間相關連的企圖。而筆者以為「傳移模寫」的最大用意即是：使畫者在創造藝術時，適當得「傳移模寫」能使創造者避免製造出完全的獨語，而降低畫作的良好傳達能力，因為從前人習得的藝術語彙，一定也是多數觀者有能力感受與判讀的共通藝術語彙。總得來看，「謝赫六法」不但規範了繪畫的理想標準、畫者藝術創造時的要領，也將畫者與前之畫者產生連繫，而使之導入中國的繪畫傳統系統裡，無怪乎能影響中國藝術數千年，光大而持久了。

　　謝赫的繪畫六法，是他對於前人，特別是對顧愷之繪畫美

學理論中關於形神關係、置陳布勢、敷彩、模古等等見解的繼承、定法和發展。他的功績不僅在於把原來零散、凌亂、模糊的繪畫美學觀點明確化、系統化，且把它們總結提升為繪畫創作與鑑賞批評的準則。

　　而比較顧、謝的理論，卻往往使人發覺二者其間矛盾之處。論繪畫實踐，顧較重傳神，而謝較重形似。比較理論，卻是顧主張形不可有一小失，謝反而主張只要傳出了神，形似不妨小失。這是因為，顧所處的時代，人物畫主要以線造形，色彩都為平塗，而且較淡，畫以傳神為主，形的刻劃較簡略，顧愷之也不例外。而到謝赫所處時代，由於外來佛教藝術的影響，產生了重色彩、重明暗暈染、重細節刻劃的畫風。於是，在繪畫創作實踐中，就出現了似乎顧重傳神，謝重形似的現象。由於顧及當時所有肖像畫家的畫法都比較原始，尚未能很好解決形似問題，所以顧論畫時就有重形似的要求，謝赫所處時代，畫家容易產生重肖形，輕傳神的偏頗，所以謝就特別強調傳神了，於是就出現了顧較重形似，謝較重傳神的現象，顯得兩個人似乎言行不一。之後，到了盛唐之時，由於外來技法已被完全消化，成為中國繪畫技法的一個有機組成部分，並且以水墨代替水彩的繪畫漸佔優勢，因此，和南北朝重「賦形制形」的要求不同，而主張「運墨以五彩具，謂之得意」，認為「用意若在五色，則物象乖」[11]，又在新的基礎上進一步強調傳神了。

　　魏晉之後繪畫藝術有了長足的進步，湧現出一批很有功力

的畫家。《歷代名畫記》以三品九等制評畫,評上品上的有晉王廙、顧愷之和南朝宋陸探微,上品中有南朝梁張僧繇,上品下有晉衛協、史道碩。評為中品、下品的更多。這都是以人物畫為主的畫家。這時也開始出現山水畫,南朝宋宗炳、王微,可說是這一時期山水畫家的代表。

二、藝術的自覺

　　漢代之前的繪畫藝術創作意識的純粹度不高;畫像石、磚是厚葬的產物;雲台圖為了歌頌功臣名將;墓室帛畫乃至陶俑更有巫術性質。總之,這些作品都是政治和功利的附庸,而不是以審美為原則。它固有美的形式原則,但卻無美的自覺。漢末魏晉時代,繪畫有了美的自覺而成為美的對象。「繪畫不必是政治和功利的附庸,而是以審美為原則,以供人欣賞為目的。繪畫如果能有政治和功利的目的,那只是反過來附屬在審美的基礎上。」⑫ 這段話,出於陳傳席先生的著作中,而做為文章的起頭。筆者以為運用在此章節很是適合,故亦採用。其實,文段中的「漢代之前的繪畫,基本上都是不自覺的藝術……總之,這些作品都是政治和功利的附庸,而不是以審美為原則。它固有美的形式,但卻無美的自覺。……」一語,點出了本章節的要旨。

　　然而早在漢代之時,繪畫藝術已有很高水準。可是大多的繪畫皆為實用性質,作為服務人們之用,未單獨成立為獨立的

內在系統，故尚不能得出藝術已開始覺醒的結論。然而當時存留至今的繪畫類相關文物，可以提供給現今人們相當的資料，證明漢代之時，繪畫的發達及多樣化。如：

其一，丹青。「別開畫室，又創立鴻督學以集奇藝，天下之藝雲集。及董卓之亂，山陽西遷，圖畫縑帛，軍人皆取為帷囊……。」說明了繪畫在漢代已經成為中央政府重視的功能。其二，墓中壁畫。已出土的如長沙馬王堆漢墓壁畫和山東臨沂銀雀山漢墓壁畫。兩者構圖十分相似，均分天上、人間、地下冥界三部分，顯然都為超渡或領導死者靈魂而作，且相似得內容構圖，反映了漢人相信人死後靈魂可以升天的文化習俗。其三，壁畫。漢代盛行在宮殿、寺觀、學校作壁畫，以張表功臣、烈女，宣揚經史故事。關於畫家，史料記載很少。據《歷代名畫記》卷四載，有兩位畫家功力較深。一位是漢元帝時毛延壽，「畫人，老少美惡皆得其真」；一位是漢桓帝時劉褒，「畫〈雲漢圖〉，人見之覺熱；又畫〈北風圖〉，人見之覺涼」。至於畫論，除錄於其他著述中得隻字片語外，專題文字，一篇也無。因此只能把繪畫藝術的覺醒放在魏晉之後。

第二節　墓室壁畫中的表現形式與用色

一、墓室壁畫內容和題材上所顯露出的藝術特徵

(一)隋唐之前

　　早在隋唐之前，平面造型繪畫藝術的表現不論是在存留至今，或是當時所製作的數量，其實都是以墓室壁畫或建築壁畫為較大宗。這在世界各地的早期文明皆莫不是如此。而在現今所存留的墓室壁畫中，不但可以較完整的看出在表現技術上的發展與進步(比在純繪畫作品上更能看出)，而且還可能忠實地說明中國繪畫在這個時期較全面的現狀。

　　墓室壁畫既然作為該時期繪畫之中心，其藝術呈現必定是可觀者。從現今所保留下來的墓室觀察，確實十分精彩。除平民百姓的墓外，凡是王室貴族的墓室無不是竭盡心思、竭盡心力地裝飾和美化。墓室壁畫在中國的許多地方都有遺跡，並且能分為數個系統，主要是依地域性的特質做為風格分析的依據。除了中原地區之外，江南、東北甚至邊疆地區也都出現過數量不少、做工精緻的墓室壁畫。目前存世的漢畫除少量的帛畫、漆畫和壁畫外，保存下來較多的是漢畫像石。畫像石是以中國圖案化為特點的淺浮雕與線刻的結合物。在中國遼闊的幅員內，據目前所知重要的漢代畫像石出土地區即山東、江蘇北部、四川、陝西北部至山西西北部、河南的嵩岳、南陽地區，以及湖北的襄樊，這幾個地區的畫像石，由於時代的早晚和地方經濟、文化水平的差別，以及人們生活習俗的不同，各具明顯的時代特點和不同的藝術風格。如果把這種差別叫做畫像石藝術的不同流派也未嘗不可。而及至魏晉南北朝之時，墓室壁畫如遼陽魏晉墓室壁畫、甘肅河西一帶魏晉墓室壁畫、酒泉等地六國時期墓室壁畫、太原等地北朝墓室壁畫、昭通鄭縣等地

東晉南朝墓室壁畫、集安高句麗墓室壁畫等數地域系統的墓室壁畫，也都各具樣貌。此外若提及魏晉南北朝時的壁畫，鎮江東晉墓畫像磚、鄭縣南朝彩色畫像磚、南京丹陽等地畫像磚、寧懋石祠等北朝石刻線畫、大同固原出土的北魏漆畫等文物群，更是樣貌繁眾且製作精美。而上述之中如河南地區密縣打虎亭的墓室壁畫、太原等地北朝墓室壁畫中最具代表性的北齊太原婁叡墓、南京西善橋墓室中的「竹林七賢與榮啟期」畫像，更稱得上是其中的經典之作，人皆知之。

　　漢代的歷史延續近四百年，在這四百年中畫像石藝術隨著歷史的進展而不斷發展變化。近年來，我們對南陽畫像石進行了初步研究，認為它發生於西漢末到東漢早期，興盛於東漢中期，衰落於東漢後期。

　　根據畫像石墓的分有和畫像石的散存地點，我們初步認識到，南陽畫像石比較集中地分有在南陽地區，其分布範圍東到唐河、桐柏；北到方地、葉縣、襄城；南到鄧縣、新野，甚至分在到湖北境內的長江北岸；西部地區發現不多。這個範圍正是漢代南陽郡的中心地區，經濟、文化比較發達。根據其形制，可分早、中、晚三個時期：

　　早期：從發掘的畫像石墓葬形制來看，墓室近方，呈回字形。分前室、主室和側室、後室。這種墓葬有純石結構和小磚券砌兩種。夫婦多分葬於兩個主室。石材上刻有畫像的只占一定數量。畫像多雕於門楣、門扇、立柱、前室和主室的壁面，側室、後室的石材卻很少刻有畫像。此類墓葬可以楊官寺漢畫

像石墓和唐河針織廠漢畫像石墓為代表。

　　這種早期畫像石雕刻技法，為剔地淺浮雕，地不留紋或有粗糙不規則的橫線或斜線作地，為了突出所刻人物或景物的形象，在圖像輪廓的外緣刻有較粗深的陰線，形象細部不刻或刻有不太準確的陰線。建築物和樹木畫像，沒有透視感，圖案較強；人物和動物的形象皆採用寫實手法。畫像題材多取歷史故事，如「狗咬趙盾」、「伯樂相馬」、「范雎受袍」、「聶政自屠」、「二桃殺三士」等。神話傳說的題材有伏羲、女媧，還有逐疫避邪的「虎吃女魃」、「鋪首銜環」等。另外有角觝戰、大校獵等圖象。此期的畫像石雕刻技法不夠成熟，人物造型也不夠準確。

　　中期：這一時期的作品，約占南陽畫像石總數的三分之二。雕刻技法趨向成熟，畫像題材豐多采，為南陽畫像石藝術的興盛期。墓室建築的骨架——石門、門楣、立柱、橫額均為石材，並刻畫像；壘壁、封門、券頂和鋪地採用小磚砌築。墓室為長方形，一般有前室和主室。主室又可分為單室和雙室兩種。墓門有一、二、三個不等，並有耳室。雕刻技法比較一致，為剔地淺浮雕，空地施有橫或豎的地紋 ⑬；在浮起的畫像上刻以陰線構成人物或景物形象的細部，但線條粗放，刻畫簡單，不求準確。構圖基本採用寫實手法，但略予誇張。畫像內容，多反映「升仙」思想題材，如翼龍、飛廉、羽人，以及伏羲女媧交尾、西王母、后羿射日、嫦娥奔月等神話故事。題材習見畫幅寬大的圖像則是封建貴族乘騎出行、田獵游幸和樂舞

百戰的場面。早期常見的歷史故事題材已不多見。這一期的墓葬以南陽草店、軍帳營、石橋像石墓和襄城茨溝永建七年（公元132年）漢畫像石墓為代表。

後期：發現完整的墓葬較少，畫像石趨向衰落。這一期的畫像石在制作上繼承了前期的傳統技法，有些過分追求對稱和圖案化，造型趨於呆板，不如前期富有生氣。最近南陽市東郊李相公庄出土有東漢靈帝建寧三年石刻題記的許阿瞿墓畫像石可作為代表作品。

南陽畫像石的制作，既不同於山東滕縣的高浮雕陽刻，也不似山東孝山的凹面陰刻，還有別於山東武氏祠、沂南畫像石墓和河南密縣的減地陰線刻。它與陝北的平面淺浮雕（不刻細線）的刻法更不相同，而和四川畫像石有相近之處。南陽畫像石雕刻技法的特點是，剔地並施有橫豎紋地的淺浮雕，在浮出畫像輪廓上刻有簡練而較粗的陰線條表達形象的細部。河南南陽、密縣的漢代石刻畫像技法，採用的是起地平雕，即在石面上起去畫像的外緣，略微浮凸出形象，再陰勒出人物的眼、鼻、衣紋，器物的細部。這種刻法，也見於山東武氏祠等石刻畫像，而較山東孝堂山等石刻畫像只在石平面上陰勒出畫像的形象，又是一種風趣。當時的匠師們以大刀闊斧琢出圖像的輪廓，再用粗壯的陰線刻畫神態，雖不夠注意細部形象的準確，但抓住了人物和動物的神態，這種粗放豪邁、渾樸古拙的特點，成為南陽畫像石獨特的藝術風格。南陽畫像石是以寫實為基礎的，畫中的各種人物和珍禽異獸，形體神態生動，反映了

匠師們的豐富的生活實踐。不過工匠們並不完全停留在單純寫實的基礎上，他們在刻畫每個人物和動物的形象時，又於高度的想像力，大膽地予以塑造。例如在樂舞百戰場面中，把舞伎的細腰刻成有如束素，使舞者在畫正上顯得體態輕盈，婀娜多姿，這種藝術形象也應是刻工的一種大膽的創作。在大量的角牴戰形象中藝術家往往用誇張的手法來表現野獸的兇猛，無論是猛虎、醒獅、還是犀牛、角，看去都是張牙舞爪，兇猛異常的龐然大物；而把人刻畫在群獸之中，毫無懼色。刻工們所要表現的人能戰勝猛獸的無畏氣概，迄今仍然浮現於畫面之上。

　　一般的漢畫（包括畫像石）構圖繁密，不留空白，而南陽畫像石則注重主題的突出，畫面人物或動物分布比較疏朗，所留空白，不多加點綴。比如唐河針織廠漢墓出土的「聶政自屠」和「范雎受袍」畫像，畫面僅有四個人物，除了必要的「道具」之外，空間沒有任何點綴，但看去人物之間有著密切的聯繫，個性非常突出。在南陽漢畫像的圖像中也偶見補白的裝飾，例如龍、虎、羿獸等獸類的圖像中用雲氣填補畫面的空白；翼獸升天的畫面，上飾雲氣，下飾山巒，增強動物動態感。又如「仙人」乘鹿車圖，在車輪周圍飾以雲氣，而在車子的前後刻有飛奔的仙鹿和羽人，看去有風馳電掣之感。

　　南陽畫像石有它的獨特的藝術風格，但它與其它形式的藝術和其它地區的畫像石藝術之間又有著相互影響和不可分割的關係。就河南地區而言，南陽畫像石藝術承襲了洛陽西漢早期空心磚上用單線勾勒人物、禽獸的技法。為了適合石質特點，

又發展成淺浮雕並施陰線，而與登封漢三闕畫像的風格相近。畫像題材與新野的畫像磚和禹縣白沙、鄭州的空心畫像磚的圖案有著相互影響的關係。它和密縣打虎亭一號墓的畫像石藝術對照，雖各具特點，但在表現地主階級奢侈生活和妄圖「升仙」的思想以及衣冠制度等，又都是一致的。南陽畫像石與全國各地的漢畫像石和壁畫之間，也有著千絲萬縷的聯繫，這些都是在石刻藝術中值得研究的一個課題。

　　河南省地居黃河中游，是漢族文化的發祥地之一。當殷周時代，在政治上就居於中心地位。漢代、特別是東漢時代發展了水利，改進了鐵制農耕工具，生產發達。四方財貨，車載船運，充實了封建上層的物質生活。早在西漢，南陽就是全國的冶鐵中心之一，《史記》〈貨殖列傳〉說：「宛孔氏之先，梁人也。用冶鐵為業，秦伐魏，遷孔氏南陽，大鼓鑄，規陂池，連車騎，游諸侯，因通商賈之利，……家致富數千金。」東漢光武帝劉秀，又「發跡」於南陽，封建的貴官乘時而起的特別多，「河南帝城，多近臣，南陽帝鄉，多近親。」(《後漢書》〈劉隆傳〉)那些冶鐵致富的豪家大族與所謂「佐命立功」的大官僚互相結合，就構成了東漢封建社會的上層。《後漢書》〈仲長統傳〉說：「豪人之室，連棟數百，膏田溝野，奴婢千群，徒附萬計，船車賈販，周於四方。廢居貯積，溝於都城。琦賂寶貨，巨室不能容，馬牛羊豬，山谷不能受。妖童美妾，填乎綺室，倡謳伎樂，列乎深堂。」這就是封建上層的生活。他們生則恣情享樂，死則極力厚葬，於是產生了這些為他們裝

飾死後墓葬的畫像石刻。

　　因此，河南石刻藝術的產生，是有其深刻的社會歷史原因的。當時的社會生活，也從石刻藝術中反映了出來。

(二)隋唐時期

　　隋唐時期，依據壁畫題材及藝術風格的演變，可初步分作三期：

　　第一期：隋至唐中宗景龍年間（公元589～709年）。這一時期的隋唐墓室壁畫，突出地表現墓主人生前的儀仗出行和狩獵活動，同時還表現了宮廷生活和日常家居生活的各種場面。皇室成員的墓葬，在墓道兩壁除常見的青龍、白虎外，還繪製規模浩大、場面壯觀的狩獵出行、儀仗出行、太子大朝儀仗（以闕樓、城牆為背景）等場面。文武官吏的墓葬，除繪青龍、白虎外，還有山遊、備騎出行和以牛車、馬、駱駝為主體的儀仗隊；此外還有禮賓、馬毬等圖象。過洞及天井兩壁，除裝飾有柱、枋、斗栱和樓閣等建築畫面外，多見有儀仗、戟架、馴豹、架鷹、架鷂、牽駝、牛車等，有的還繪有男侍、女侍、步輦以及雜役畫面。甬道和墓室的壁畫，主要表現日常宮廷生活和家居生活，除柱、枋、斗栱等建築畫面外，常見有手持各種生活用品、棋類和樂器的男、女侍從；有墓主人夫婦宴享行樂、庭院行樂、宗教活動以及農牧生產場面。

　　第二期：唐睿宗景雲至唐玄宗天寶年間（公元710~756）。這一時期唐墓壁畫突出地表現墓主人生前的日常家居生活，而

狩獵出行、儀仗出行的場面則大為減少。有的唐墓，在墓道兩壁繪出男侍、女侍，如捧盤男侍、手持蓮花女 ⑭、捧物女侍 ⑮ 等。過洞頂部繪有樓閣建築，東西壁繪牽馬侍者 ⑯、拱手侍者 ⑰。天井兩壁除第一期常見的戟架、武士像 ⑱、騎馬侍衛 ⑲外，還繪有男侍 ⑳、花卉 ㉑、草石 ㉒ 等。甬道兩壁繪出了各類男侍、女侍 ㉓。墓室內則繪各類男侍、女侍 ㉔、樂舞 ㉕。有的墓在墓室北壁、西壁，還繪有墓主人像 ㉖。

壁畫題材的變化與俑群中僮僕俑、園宅假山建築模型的盛行是一致的，這種現象反映了盛唐時期莊園經濟的迅速發展。當時長安城郊地主莊園林立，莊園內花木繁茂，台榭輝映，曲折幽邃，莊園主廣陳伎樂，玩賞聲色珍寶。壁畫題材著重於家居生活，正是這種社會習俗的寫照。

第三期：唐肅宗至德初年至唐末（公元756～907年）。這一時期的唐墓壁畫，盛行家居生活方面的題材，儀仗出行的題材進一步削弱。從整體觀察，壁畫上呈現的日常家居生活氣氛很濃厚，這與中晚唐時期統治階級更加驕奢淫逸，厚葬之風更為熾盛，有著密切關係。

中晚唐時期繼承了北朝後期墓室壁畫中，喜好畫屏風的傳統。梁元翰、楊玄略墓墓室西壁所繪屏風，以六鶴作裝飾；高克從墓墓室西壁的六扇屏風，每扇用一對鴿子作裝飾，此乃當時貴族邸宅喜用屏風的寫照。據《貞觀政要》〈任賢〉記載，唐太宗曾命虞世南寫〈列女傳〉以裝屏風。《貞觀政要》〈擇官〉又載唐太宗曾將都督、刺史的姓名記在屏風上，坐臥看，

並記其善惡績，以備賞罰。在屏風上畫鶴，始於中宗朝的薛稷，《歷代名畫記》卷九載：薛稷「尤善花鳥、人物、雜畫，畫鶴知名，屏風六扇鶴樣，自稷始也」。杜甫〈通泉縣署屋壁後薛少保畫鶴〉詩雲：「薛公十一鶴，皆寫青田真。畫色久欲盡，蒼然猶出塵。低昂各有意，磊落如長人。佳此志氣遠，豈惟粉墨新。」[27]此詩可與唐墓壁畫相印證。

二、繪畫理論及墓室壁畫藝術表現

漢時人們的生活百態，表現的非常突出的是河南密縣打虎亭漢墓出土的三幅畫像石刻：收租圖、庖廚圖和飲宴圖。

收租圖畫幅的右側，刻畫出一座高大的倉樓。畫面的上方，刻一身著長衣的地主，身體臃腫，坐在方席上，席前有几，几側置硯。地主指揮前面一跪一立的兩人，跪著的人雙手捧持簡冊，向上呈納。後一人站立，舉著左手，若有所訴。地主身後刻一仆人，雙手前伸，準備把前面交納的簡冊接下來。在畫面的下部，正刻著交租的過程。席的下側地上，刻有租糧三堆，正待過斗入倉。畫面下部中央，刻席一方，上置斗斛，傍有盛溝租糧的袋子。過斗席子的左側，刻有二人，運來一車糧食一個人正在用斗把糧食從車中取下，準備歸入地主的倉庫；另一人立於斗前，伸手作交租的動作。在過斗席子的右側，刻有二人，一人持著張開的糧袋，把糧收入；另一人伸著雙手，立於持袋者身後，準備搬運。此人身後，又是一堆糧

食。這幅漢刻畫面，非常清楚地繪出地主收租的過程。也就是在同一個墓室內，有一幅庖廚圖，反映在東耳室的牆壁上。其中有割鵝、宰羊，釀酒、烹調的圖像。有婢仆捧盤進饌的圖像。地主正在準備酒肴，宴請他的賓客。所謂鐘鳴鼎食之家，就是如此。廚房中陳放著鼎、罍、尊、盤等大子共二十多件，灶內鼎下，火焰熊熊。接著在北耳室的西壁上，就展開了一幅地主飲宴的場面：地主之家敞開了華麗的幃幄，盛張肴饌，食前方丈，陳饌八簋，侍姬十人，分列左右。上述河南石刻畫像的題材，也大體是漢代其它造型藝術的題材。漢代的繪畫，保存不易，遺留下來的極少。一九一二年出土的長沙馬王堆一號漢墓非衣帛畫，是迄今發現的最大最完整的一幅。它主要描繪墓主的生活和願望，而襯托以神話傳說故事，是虛實兼之的作品，而關於帛畫，在往後的篇章中將有專篇討論。留存下來遍布全國的漢代石刻畫像藝術，其題材也莫不類似。

漢代畫像石刻，由於是裝飾封建統治者的墓葬之用，其題材自然多是反映當時的社會思想，即占支配地位的統治階級的思想，可是，由於畫像石刻出自工匠藝術家之手，也很自然地會透露出若干健康的東西。尤其是某些構圖，氣魄那麼雄偉，形象的刻劃塑造，那麼虎虎有生氣，再再顯示出工匠藝術家的創作技巧和思想感情。

值得注意的是線條的運用。中國繪畫的構圖，是以線條為主的。現存中國古老的繪畫，當數長沙出土的戰國帛畫和西漢非衣帛畫，其形象就是用線條勾勒而出，然後填以色彩。這種

線條的運用，發展為後世中國繪畫的「骨法」，更後的各種皴擦的畫法，也多從線條變化出來。而漢代的石刻畫像，不論是河南石刻畫像的起地平刻，還是孝堂山等地石刻畫像的陰刻，構圖也主要是線條。這是不同於歐洲的浮雕而為中國石刻畫像所獨具的藝術風格。中國石刻畫像藝術的這種風格同中國繪畫藝術的風格是互相輝映，完全一致的。

南陽和密縣的石刻畫像，大部分雖同為東漢時的作品，但因為地區和在墓室的位置不同，表現出的風格也略有差異。密縣的石刻畫像在墓室壁上，規模宏大，構圖複雜，其風格細緻綿密。南陽石刻畫像多為門楣、門框、柱石上的裝飾，其風格較為粗獷豪放，圖案味濃，而且在圖像上和外緣起地之處，是一道道的鑿痕，給人以強烈的石刻的質的感覺。儘管南陽和密縣的石刻畫像風格有這樣一些不同，但它們的藝術構思都十分大膽豐富、勇於創造，運用線條構圖，又都能伸曲自如，各盡其妙。

這些石刻畫像的基本傾向是寫實的，而這些石刻畫像又是充滿幻想的。圖像中的神異和靈海怪，本是人世間沒有的東西，可是，藝術家用自己豐富的想像力，創造出一個個栩栩如生的形象：有的溫順，有的兇猛，有的機靈，有的憨厚。藝術家還根據傳說，創造出像伏羲、日輪、金鳥這樣有詩意的圖像。

這些石刻畫像的構圖是寫實的、又是誇張的。《舞樂百戰》、《翹袖折腰舞》裡的舞人，腰細如線，顯得那麼飄逸，

那麼婀娜多姿。在〈象人鬥牛〉、〈象人鬥獸〉裡，那力士的手臂長幾及身，顯示出巨大力量，那獸用角相抵，身拉得徑直，一望而知不是善類。舞人的腰、力士的臂，是特定形象的特徵，而這個特徵被藝術家大大地誇張了，從而給人以強烈而鮮明的印象，充分地發揮了藝術概括的力量。

石刻畫像以石為地，用刀代筆，它構圖的線條是挺拔的、勁利的或渾厚的。它長於力的表現。可是像〈舞樂百戰〉中的一些形象，又是那麼柔美。這樣變化萬千的形象構圖，顯示出了古代藝術家們的高度才能，他們善於按照不同形象、不同環境氣氛的要求，運用不同的線條和刀法，創造出那樣優美動人的圖像。

當然，從中國藝術的發展歷史來看，漢代石刻畫像藝術還是古拙的，它還不能像唐代的雕塑那樣，善於捕捉戲劇性的情節，刻劃出典型的性格。可是，正像漢代的勞動人民創造了整個漢代的歷史一樣，它反映出了漢代人民的偉大氣魄，顯示出了漢代石刻畫像藝術的無限生命力。

隋唐時期厚葬之風盛行，皇室成員和各級官僚動用大量人力物力，修築高墳大塚，希冀進入陰間後仍享受生前奢華的生活。多天井的隋唐墓室，象徵重重院落的宮宅大院。繪製在墓道、過洞、天井、甬道、墓室等各個部位的壁畫，從不同的角度反映了當時的社會生活。壁畫題材大致可分為七大類：

第一，　儀仗：步行儀仗隊、騎馬儀仗隊、車、馬、傘、馬和馬伕、駱駝和駝伕、戟架等。

　　第二，　社會生活：唐代鴻臚寺官員、外國和國內少數民族賓客、男侍、女侍、樂舞、庭院行樂。

　　第三，　狩獵：獵騎架鷹、架鷂、馴豹等。

　　第四，　生產：農耕、農牧。

　　第五，　建築：闕、城墻、樓閣、佛寺、道觀和斗栱、柱、平基圖案。

　　第六，　星象：金烏、蟾蜍、銀河、星斗等。

　　第七，　四神：青龍、白虎、朱雀、玄武。

　　這樣的繪畫題材不難使人認為，除了金烏、蟾蜍、銀河、星斗等星象，青龍、白虎、朱雀、玄武四神的題材是受到宗教鬼神、奉祀祖先的習俗影響，大抵而言多是關於禮制、教化、人文、自然、軍事武備、紀功頌德等現實生活的反應，藉著石刻藝術如實的描述。

第三節　墓室壁畫中的色彩與空間

一、色彩

　　中國對於色彩的使用，原則上，我認為普遍地反映出了一種類化了的狀況。而導致這種情形的原因，固然很多，但是道德、文思的影響則幾乎主宰了後大半時期繪畫的發展，且大都是在道德、文思的潛移默化下，不自覺的鎔鑄出來的。

　　這種類化，指的是對色料的使用和對自然事物的觀察之

間，色料和色彩之差異的現象。差異，在很早的時候就存在了，甚至可以上溯至先秦時期。然而，出現的原因甚繁眾，如色料的採得狀況（材料）、色料的使用狀況（技術）、創作者的認知（主觀情思）、社會文化的發展（知識水平）、對大自然的認識程度（客觀觀察）等等。

　　就創作情思主觀來說，筆者以為最主要是受到在文藝思潮方面諸多的影響。如老莊學說、孔儒思想、道家思想等等，而其中有趣的是這種影響，不僅是呈現一種「互動」的現象、同時也是一種「雙重」的關係！

　　「互動」指的是：這些文思不僅深深地左右了不論是工匠、畫師或是文人高蹈士等等的繪畫創作者，創作者們也忠實地反映出具這些思想特色的藝術表現、強化其外射的姿態與行為。尤其是當時那些知識階層及貴族階層，他們若不是直接親身體驗實踐這些文思美學產生的藝術、便是有能力去影響匠師乃至百姓的審美標準，從而產生出近似符合那些文思的藝術。而這種「互動」，不但在過程中文思標榜出那些知識階層的理想典範-----道德上的、美學上的、操守上的及精神人格上的完美標準。反過來說知識份子也一樣地要求並創造自身認為完美的思想。

　　「雙重」關係則是指創作者與文化思潮之間的互動，也出現在創作者與藝術創造之間，是為一種二重的關係。文化思潮影響知識份子、知識份子塑造藝術。反過來，藝術表現反映出文化思潮、知識份子的樣貌。

　　色彩既然成為造形藝術中重要的一環，自然不能不被諸多上述因素影響。畫家在大自然中做觀察的時候，雖然眼睛之所見是千千萬萬種自然的顏色，但是似乎他們對造型就顯露得較多興趣。反映在畫中的顏色不論如何混色、處理，都明顯的偏向一種現象，一種似乎只能被容許忍受使用幾種顏色技法的現象。這種現象在幾個較早的文明中都很明顯。上古埃及(Ancient Egypt)、兩河流域的上古文明乃至中美洲一帶的瑪雅文明(Maya)等等都有近似的個性在。誠如上述，色料的採得狀況（材料）的確是控制色料使用的一大因素，然而在有限已知的色料中如何進行創作，卻是更重要的課題。五代之前，以壁畫為主的造形藝術大致上主要使用的顏色以黑、紅、土黃、石綠及白為主。這明顯與中國自古以來「五色」的概念一樣。「五色」即是黃、黑、紅、白、青，而以黃色為正色。雖然必定不只限於五色，也有天藍色、鈷藍色、棕色、紫色等等，但是在表現和數量上，仍不能使人感受到其特殊的內涵之處。充其量只能說是五色相混出的色彩，只是為了增加色彩的豐富性罷了。

　　大體而言，固定使用幾種顏色作為主要的色彩，很明顯得是一種類化的現象。如畫人物時，男人與女人的膚色就會有固定的表現模式，而普遍上多以赭紅色作為基調。而畫服飾時，除了紋飾之外，也大多就以一種色彩為主。樹木是綠色系，且往往一整幅圖中草木皆同一種色彩，不論樹質種類，頂多枝幹與葉叢分做二色表現。山石也常是單色表現。而在畫亭台樓閣

之時，雖然造型的制式甚有規模，色彩卻不太如造型一樣精緻。充分傳達出中國繪畫在此段時期，與對造型的關注程度相比，色彩雖已有一定成形的系統可被歸納，然仍是稍稍略有不及。當然，客觀地由歷史文明發展的進程來看，二者之間相比較是不適當、不合理的。

今日藉由現存文物，我們可以瞭解到中國早期色彩的這種具高度概括性的手法，一直深深地影響中國文化圈內的藝術表現，並且成功地成為一種「傳統」。這個傳統幾乎左右中國人的用色標準。然而這只是一個模糊的現象。仔細地觀察這種現象，我們仍可以看出許多細節。

張彥遠在《歷代名畫記》中談到關於顏料，略可歸納以下數端：

(一)「武陵水井之丹」－武陵今湖南常德縣

(二)磨嵯之沙－(待考)

(三)越雋之空青－今西康省越雋縣

(四)蔚之曾青－今山西省靈丘縣

(五)蜀郡之鉛華(黃丹也，出本草)－四川古蜀郡

(六)始興之解錫(胡粉)－今廣東省曲江縣

(七)林邑，崑崙之黃(雌黃也，禁胡粉同用)－林邑即今日北越順化等處，崑崙今甘肅酒泉縣一帶

(八)南海之蟻　(紫　也，造粉燕晴，吳綠謂之赤膠)－今廣東省番禺縣

(九)雲中之鹿膠－今山西省大同縣

(十)吳中之鰾膠－今江蘇省吳縣

(十一)東阿之牛膠(采章之用也)－今山東省陽穀縣東北之
　　　阿城鎮
關於使用方法：
(一)「研、鍊、澄、汰」－顏料取得後，必須一番處理的
　　　手續才能使用，如何研磨使細，鍊煎使溶，澄清使淨
　　　，淘汰使精。
(二)分辨「深、淺、輕、重、精、麤」以備用。
(三)顏料使用的禁忌：如「雌黃忌與胡粉同用」「古畫不用
　　　頭綠大青(畫家稱麤綠為頭綠，麤青為大青)」。
(四)彩重：及色彩之上，再重複加色。使色彩沉鬱厚重　。
　　　張彥遠說：「古畫皆用漆姑汁，若鍊煎，謂之鬱色　，
　　　於綠色上重用之。

　　　此則摘自「論畫 I 用榻寫」其觀念雖不一定適用於現代，
但顏色之名類及用法，著於書錄者，當以此篇為開始。

　　　五代荊浩在「筆法記」中提到「竹木土，可令墨彩色輕，
而松竹葉釅。凡膠清及彩色，不可進素之上下也。紅間黃，葉
秋墮，紅間綠，花簇簇，青間紫，不如死，粉籠黃，勝增
光。」

　　　荊浩之言與西方色彩學中以紅色為暖色，有快樂，興奮，
強烈之感，藍紫色代表冷色，有沉靜，悲哀消極之感，以及梁
元帝「山水松石格」中之「炎緋寒碧」，之說不謀而合。

　　　根據近一步的觀察，中國同其他世界上的早期民族，對紅
色的使用都極為精彩，幾乎達到其他顏色難以企及的高度。在

魏晉以前，鮮少有（現存的）宮殿壁畫、墓室壁畫等繪畫中不使用紅色的。朱紅和泛紅色系，幾乎出現在每一繪畫性作品中，而使用的範圍也很廣泛，從內容中器物、服飾、建築到神獸圖騰，連畫面的裝飾、分格、描線也常常運用紅色。筆者以為紅色在視覺心理上是強度最強的色彩，所以紅色常是運用在最希望引人注目之處。或者，當時的墓室壁畫中，紅色經常是用來「提」畫面的精神，一個畫面，多半會安排幾個紅色的色塊以深淺不同的紅色為主，兼施青、綠、土黃、滕黃等色相配合色彩豐滿渾厚而富於變化，再運用勁健簡練有力的線條來使畫面增加表現力。而這往往是非常有效的，就算是現代抽象繪畫也常常運用此法。因此我們可知當時人應該是已有意識地在運用色彩，驅使之作為充實完滿地傳達畫面的能力了。

　　唐代壁畫較之於漢代，在構圖與人物造型都更加寫實，線條亦更加成熟，色彩方面除了原有的石青、石綠、朱砂、石黃外，並用間色與淺彩結合，採用暈染、明暗的處理方法，增強人物形體的質感。例如懿德太子李重潤墓(公元七一一年)壁畫中，以紅色為主的樓閣，運用界畫的建築圖透視的技法，表現出宮闕的高大雄偉。此一時期在顏料製作的技巧上亦更上樓層，除了使用強烈的色調以礦物質的彩色為主，輔以胭脂、藍靛、翠綠等植物顏料。雖然水墨和淡染畫此時仍佔著極小的比重，但植物質顏料的大量使用改善了多種礦物顏料的調劑和運用，增強了色澤的亮度和顏色的穩定性，使這些壁畫在漫長的歲月中，至今仍保持著色彩鮮豔和美感。

二、空間

　　一同色彩,中國也採取了幾近相同的方式,運用了概括的方法,組合單一的形體造型,創造出中國式的空間。但是由中國自此時期的繪畫空間的表現觀察,似乎呈現出一種迷人的現象。那是一種人們看待空間,並將之表為繪畫空間的奇妙過程,從中,我們或許可以稱之為一種「象徵主義」。關於象徵主義一議題,稍後再做討論。

　　　　中國繪畫給人的第一印象就是「三段式的山水畫」,而且是一種組合的、人物渺小而山石雲木為主的、詩意的繪畫性格。殊不知,遠在山水畫成熟之前,中國繪畫中的空間安排和觀點,較之是差距十萬八千里。

　　這個時期繪畫中的空間,雖然尚未發展成完備的體系,然而倒也自成一個系統。大致而言,可以理解的是,中國此時期的繪畫空間,是建立在一個觀念之上的「層次」,並以此作為前提而去建構出中國式的繪畫空間。就發展來看,越早期的繪畫空間,越是呈現出一種現象----畫者把描寫內容所架構的三度空間打碎,再像地圖一樣把一個個單元的圖像「排」在畫幅中的二度空間,從而達到「示圖表意」的功能。由這樣的狀況看來,是與古時所謂「地輿」性質非常相仿。將立體空間中的事物先轉化成平面性的繪畫圖像「單位」,再將一個個單位就其原來的相對位置如拼圖一般組成,或者創作者主觀情思也會在其中發揮作用。於是,一種較為接近原始狀態的繪畫雛形就

此醞釀出來。這樣的繪畫與一些原始人類的洞窟壁畫、岩畫相較之下，除描寫個體對象物的能力較為優異外（其實就算原始，也不一定就表現的差），其實觀念上是沒什麼太大差異。這種繪畫，其表現出的空間層次是單薄、單一層次。每件單一元素之間的互動關係除非以相對位置、大小比例（這裡指的並不是透視學中的大小比例，而是畫者主觀操縱之下的大小關係，例如畫中主角人物大，而隨從等則小）、姿態動作及物質的合理性來理解，否則是很難叫人想像其所描寫原來三度空間。每一元素也彷彿被包裹在一層無形外衣中，各自獨立性較強，似乎隨時都可以跳出來變成「個體戶」！而個個單位之間的非形象基底，也只有在進行解讀空間時被恰如其份地解釋為地面、天空、室內、室外等空間意義上的支撐物（Support），而這樣的設計，也為後世繪畫中的「留白」提供了一個較具體的先聲。這個時期，繪畫的特色應該是「人大於山」、「樹若指佈」，就如我們在較早期的墓室壁畫中所見一般。其實，在這裡還有一點應該強調：這個時期，繪畫幾乎全是人物故事畫的天下，山水充其量也只不過是陪襯作用，所以「人大於山」在畫者主觀地操作之下，是可以理解的。而「樹若指佈」則說明成當時技術（觀察、轉化、表現）未成熟、統一處理林木所採取的一種概括手段。總而言之，在中國整個繪畫體系來看，這是在空間架構形制上，較鬆散的發展階段。

　　而漸漸地，元素之間的聯繫愈來愈緊密，逐漸朝完備一個繪畫空間發展。顯然創作者對於繪畫構成的掌握已逐漸成熟。

比之於上個階段，空間表現已有長足地進步。元素在相互關係上，重疊部分大大的提高，明白地表示出物像元素在實際空間上的前後位置。元素之間的隱形外衣也漸漸彼此消融掉。這就可以表示，畫面中的空間層次已由原來如大餅一片的單一層次，朝多層次的畫面層次空間過渡。而這個時期，「人大於山」的藝術樣貌已逐漸有所節制，雖然依人物主角的重要性不同而大小仍然有所區別，但是整個器物、山水背景的組織架構，已經明顯地和人物群產生出足以相襯托的狀態，一種比以往更合理的「物理」（事物的道理）存在感慢慢浮現出來。「樹若指佈」的現象也不見了，取而代之的是比較富有變化，也較貼近真實的物質形象。由此可知，來自對外在更細膩的觀察和表現技法上更精緻的能力，在發展過程的觀察中是可以被舉證出來的。

　　至於「象徵主義」的空間形式，實在是來自於在組成一繪畫空間之時，總是一股形而上、神秘的氣息在其中。而且往往構圖之時，畫者的主觀性裡時常會有象徵性的表現手法，以託意隱喻之。這種藝術的文學性質強烈。好比在南京西善橋南朝大墓的「竹林七賢與榮啟期畫像磚」，竹林七賢與榮啟期等八人之間，皆安排一植物做為空間的依託，除此之外，再也沒有任何的背景。而八個人和十棵樹，孰前孰後，不得而知。甚者，這些人物、數目都只是繪畫符號，被安置在兩面牆上罷了！這樣的繪畫空間，奧妙的是背後空白之處，代表著什麼樣的意義？縱然是種高度人文素養下的產物形式，而且橫貫整部

中國繪畫史皆有如此現象，仍然非常難去明白地界定這種有時可以是天空、河流，也可以是宮殿中、森林中的留白。中國早期的繪畫在對待背景、使用留白的態度，較之其後，是些微不羈而自然，可能是因為還沒完全能掌握。而如至魏晉末期的藝術表現開始，逐漸精緻起來。例如顧愷之的「洛神賦圖卷」，在人物與人物之間之安排，人物與景物之間的安排，都可是相當的完整。曹植夢見宓妃(甄氏)欲行欲止飄然於洛水之上，當它回頭望著曹植時，曹植佇立岸邊，洛水相隔，心緒萬千，情緒與景物均動盪不安從人物的地位上，景物的關係上，顯示了景分情合，又景合情分，空間在千頭萬緒中理出了它的經緯，組成了五彩繽紛的愛情故事。在具體的對象(從內心到外形)，空間的大小，主次，全體與細部，內在與外在的關係，在整體中得到統一。從這幅作品中反應在空間處理的理論上有幾個特點：

(一) 以人物為主，人物的表情動態是構圖的中心。

(二) 造型簡練，而且在情節上具有戲劇性。

(三) 構圖主題鮮明，意境深遠。

(四) 景物的空間，實中顯虛，虛中見實，表裏呼應，動靜相依。

到了五代、唐宋已完全成熟，從人物畫轉到山水畫，空間由敘事性轉而為抒情性，畫家王維在所著之「山水訣」和「山水論」中說：「凡畫山水意在筆先」，繪畫首先注重的是內容和想法；「丈山尺樹，寸馬分人」，這是提到比例的問題；

「遠山無石，隱隱如眉，遠山無波，高與雲齊」，在畫面上顯出了山水之間的意境；「主峰最宜高聳，客山須是奔趨」，「遠岫與雲容交接，遙天共水色交光」，「遠山須要低排，近樹惟宜拔迸」，這就是指距離、比例、高下、遠近、賓主、空間的關係，在透視學和解剖學還沒有系統總結的時候，這些理論方法，反映了客觀事物的規律，對中國繪畫空間概念，產生了很大的影響。

註釋

9. 由此也可知，那時得繪畫大多數是人物畫，山水仍未登上繪畫得大
　 舞台的主角位置

10.《四庫全書總目提要》曾把謝赫在〈畫品〉中提出的「六法」贊其
　 「千載不易」

11. 見張彥遠《歷代名畫記》

12. 文出陳傳席《中國繪畫理論史》，台北：東大圖書公司，民國八十
　 六年九月初版，頁8。

13. 即橫幅刻豎紋，豎幅刻橫紋。

14. 見於薛莫墓

15. 見張去奢墓

16. 見萬泉縣主薛氏墓

17. 見張去奢墓

18. 見萬泉縣主薛氏墓

19. 見高元珪墓

20. 見萬泉縣主薛氏墓

21. 見馮潘州墓

22. 見張去奢墓

23. 見萬泉縣主薛氏墓、張去逸墓、高元珪墓

24. 見萬泉縣主薛氏墓、蘇思勗墓、張去逸墓

25. 見蘇思勗墓、雷府君夫人宋氏墓、張去逸墓和高元珪墓

26. 見高元珪墓

27.《全唐詩》卷二百二十。

第三章　青綠山水的重彩與空間形式

第一節　重彩觀念的傳統與改變

　　上自顧愷之、宗炳、王微、展子虔、閻立本等畫家，下至吳道子等畫家，這些畫家實際都是以人物畫為主，山水畫為次，嚴格地來說，他們是人物畫家兼山水畫家。東晉顧愷之〈洛神賦圖卷〉其設色是以黑、朱紅、赭石、黃、白等諸色。卷軸畫布同於壁畫所採用重彩厚塗法，而是以薄彩淡染與重彩結合，具有重彩繪畫的鮮豔明快、活潑有力。另一幅〈列女圖卷〉則以墨線為骨，墨與淡彩相結合，細膩而雅緻。展子虔的〈遊春圖〉是以墨線勾畫出山石樹木輪廓，用石青、石綠暈染山頭，山根則運用泥金托染，已具有青綠山水的雛形。閻立本的〈步輦圖〉是以朱砂為主，敷染青、綠、黃、白諸色。大部分亦為薄彩暈染，這是卷軸人物畫的特點，濃重顏色以不佔主導作用。第一個山水畫為主的畫家乃是李思訓。所以《宣和畫譜》卷十〈山水門〉，始於李思訓，是有相當道理的。

　　在李思訓之前，山水雖未必是大宗，但是傳統重彩的觀念卻深深地影響了後世如李思訓一派的北宗山水。重彩的傳統觀念至唐代之前已源遠流長，甚可上溯原始的岩畫、石窟壁畫。原始人先民直接把取得經調製的色料（如和油脂調和過）塗抹作畫，想當然爾，用色、塗層必定是厚重粗獷而極為鮮豔。這可能就是重彩傳統的第一幅畫作、始做俑者。接下來今日存留

隋唐之前的繪畫中，大半也都是用色鮮豔，非白描性質的表現。扣除線刻，墓室壁畫、畫像石、畫像磚和卷軸畫（非常之稀少），很少是不敷彩。而這些色彩在表現上，常是趨於一種沈穩封閉的氣質。用色雖然有時是鮮豔的高彩度，在明度卻往往是偏稍暗，就顯得收斂一些。這與中國獨特的人文氣息應有關。沈穩另外還指形體的明確穩定狀態，與色彩相輔相成。封閉的現象則是因為色與色之間不會出現並置間的混色，每一色塊若不是一筆筆，就是一個色塊十分明瞭，並不會混雜；這與作畫的過程手法有關；同時畫家也應該是有受到色彩要層理清晰明確的美感要求。而且，色彩的表現常常是畫面上所有色彩多趨向同一種質地，不太去理會色彩所帶來表現質感、肌理的可能性。這就會使人感受到一種色、形穩定的制度感，略有些封閉的意味。

　　這些都是中國重彩傳統的特徵，但是形成傳統最大因素，是因為必須要有一種能與中央集權政治體系訴求相結合的繪畫制式，重彩的形制就因次應運而生。當然，也絕非只有這樣的繪畫系統才能滿足政治需求，而這樣的繪畫系統也不是全然只靠這種政治需求才被創造。這是一個複雜的問題，關係到當時歷史運行的所有條件，不是三兩個因素就可被歸納的。只依現象論之，重彩繪畫系統的確完滿而符合中央集權政治體系的訴求，並且提供服務政治之要求。

　　然而，大約到了魏晉時期，由於是一個政治動盪不安的時代，文人知識份子有意識的覺醒，且配合以物質環境許可；繪

畫上最大的反應就是開始出現一種為文人知識份子服務、具文人習氣的繪畫，並且在形式上出現了卷軸畫。這個卷軸畫的出現，為中國繪畫帶來了具顛覆性的影響。

首先，卷軸畫與傳統壁畫最大的差別，是卷軸畫的尺幅，限制了圖案表現的大小，沒辦法像壁畫一般橫展開來綿綿數十尺，但是可以攜帶卻是壁畫無法企及的特色。再者，基於基底材質為絹帛、紙本，並且要可以捲曲，原有的許多繪畫材料、技法都必須改變來配合之。這是二者之間的差異點。卷軸畫在最初的表現，不乏承繼壁畫重彩傳統者。至今傳為最早的一幅山水卷軸畫，隋展子虔〈遊春圖〉，雖然與早期壁畫中的表現，在程度、觀念上有很大的撕裂斷層，但是畫中一股賦色緊實的畫味，不難讓人聯想其與前者的承繼關係。而且，這種風格藉由李思訓一派也傳之久遠，可說是承先啟後的作用。若是再往前看，東晉顧虎頭的〈洛神賦圖卷〉現今雖已失佚，現存的是後世摹本，然不難可以從中看出原畫的樣貌，也是屬於重彩的藝術表現。因為運筆的筆法必然不同於原作，可是色調和造型、構圖卻是可以相信趨近於原構。因此，卷軸畫在發展的初階時，吸收壁畫傳統的重彩風格，依藉為表現的手法，是可以肯定的。

再者，當繪畫發展步入卷軸畫，繪畫中的空間表現也日漸成熟。〈洛神賦圖卷〉中的表現手法不僅以成功地表現了空間層次，也掌握住了時間的變化，就是一個即為優秀的例子。圖中乍看之下仍有「人大於山」的現象，其實是畫者安排用來表

示遠近的用意。而畫中千變萬化的場景轉換，倒也說明了此個時期已經有人具有處理空間的完善能力。而關於〈洛神賦圖卷〉的探討，在前面的篇章中已有說明。言而總之，可以說在這個並不激烈的轉變過程中，繪畫的發展主力漸漸由壁畫轉成卷軸畫，並且在轉變過程裡空間的表現也逐漸成熟，而以卷軸畫為主作為體現這種繪畫空間最徹底的媒材。

第二節　大、小李將軍的藝術風格及對後世的影響

一、李思訓

　　李思訓（公元651～718年）[28]，字建，唐朝宗室。開元初封為左武衛大將軍，畫史上向有大李將軍之稱。張彥遠《歷代名畫記》載述：李思訓「早以藝稱於當時，一家五人並善丹青」[29]。他的山水極得時人所重，故有「山水絕妙」之譽。他畫的〈長江絕島圖〉流傳到宋代，蘇軾看了以後，似聞「棹歌中流聲抑揚」。

　　李思訓作畫多以「勾勒成山」，用大青綠著色，並用螺青苔綠皴染，所畫樹葉，有用夾筆，以石綠填綴。尤其在設色方面，所謂「金碧輝映」成為他的一家手法。至於畫法淵源，張丑以為「展子虔，大李將軍之師也」。確是如此。這在前面已有提及，不再贅述。

　　李思訓的繪畫特色，還可以從保存下來的屬於他的流派作

品中見到。北京故博物院所藏的三幅〈宮苑圖〉，與記載中的李畫特點相吻合。傳李思訓所作〈江樓閣圖〉，絹本、設色，縱一○一點九公分，橫五十四點七公分，藏台北故宮博物院。畫江天浩渺，風帆溯流。畫中表明，山水技法到了李思訓時，確已達到了成熟的地步。張彥遠評他所「畫山水樹石，筆格遒勁」，可以在這幅畫中看出。若與〈遊春圖〉對照，它的發展，主要表現在賦彩染色上，但樹木的畫法尚保留展畫特點。在這幅畫中，畫法已有皴法。唐人山水有皴，不只是見於這幅畫，現存敦煌莫高窟的唐代壁畫，其中配景山水，即有此種皴法，不過比較簡略而已。

　　有關李思訓的事跡，朱景玄在《唐朝名畫錄》中提到。玄宗於天寶中，要吳道子畫嘉陵江風光於大同殿，並說「時有李思訓，山水擅名，帝亦宣於大同殿圖，累月方畢」。這段記載，向為畫史所錄，其實與事實不符，因為李思訓卒於開元六年，至天寶中，李已去世二十多年，既不可能被玄宗所召，更無可能與吳道子一起作畫於宮中。

　　李思訓之子李昭道也是著名的畫家，其侄子就是唐玄宗時代那位著名的奸相李林甫。由於李思訓是一位大官，又是一位著名畫家，所以《新唐書》、《舊唐書》都有他的傳記，著名書法家李邕還為他寫了一個很有名的碑文──〈雲麾將軍李思訓碑〉。《舊唐書》中還特別提到他：「尤善丹青，迄今繪事者推李將軍山水。」因為他任過左（右）武衛將軍，所以後人常稱他「李將軍」，他的兒子李昭道畫藝和他齊名，所以，人又稱

「二李」、「大小李將軍」、「大小李」等。

二、李昭道

　　李昭道，稱小李將軍，克承家學，稍有發展，張彥遠評他「變父之勢，妙又過之」，朱景玄卻說他「筆力不及」。今傳〈春山行旅圖〉，當是這一派作品。絹本設色，畫峭壁懸崖白雲繚繞、山間樹木蒼鬱、行人策騎遊賞，細筆勾染，方寸之間，極雲光嵐影之變。可以體會當時山水畫法的提高，遠過於南朝。

　　綜觀二李山水，既繼承了傳統的畫法，又有了新的創造，說山水畫至二李發生「一變」，不無道理。二李的繪畫是初唐時期最有影響的山水畫派。在我國繪畫史上向被多數人認為是北派山水的一種。

　　關於二李山水之變，涉及到吳道子的問題。張彥遠《歷代名畫記》〈論畫山水樹石〉中說：「山水之變，始於吳，成於二李。」這則評論，曾經在畫史上發生了混亂，因為李思訓先於吳道子而得名，所以不少人認為不能以吳為「始」，也不能以李為「成」。其實張彥遠的這段話是不成問題的。張說「山水之變，始於吳」，這是指吳道子「於蜀道寫貌山水之體」之時「始創山水之體」的「始」。此時二李都健在，吳雖年輕，但是早熟，故以山水變革之「始」屬於吳。但是吳到了中年以後，雖畫山水不輟，畢竟把主要精力放在佛道人物畫上，而二李卻

一直孜孜於山水畫，故以山水變革之「成」歸於李。唐代學二李將軍的青綠一派，還有如李平鈞、鄭逾等，都受二李畫風影響，並使這一流派的繪畫，更加強了它的風格化。

第三節　李思訓對後世的影響

一、李思訓的藝術

李思訓的作品流傳下來極少，宋徽宗時期肆意搜求，僅得十七幅，據《宣和畫譜》所載為：〈山居四皓圖〉二；〈春山圖〉一；〈江山漁樂圖〉三；〈群峰茂林圖〉三等。李思訓山水畫的真跡，今天可以說完全見不到了。傳說為李思訓的兩幅畫一件是〈江帆樓閣圖〉，另一件是〈明皇幸蜀圖〉，前者較為成熟，後者較為稚拙，一般論者多以前者近李思訓之畫，或者直認為李之原作，實則決非李思訓之作風，也不可作為李思訓繪畫藝術之參考[30]；後者也肯定不是李思訓之作，因為李思訓在明皇「幸蜀」之前已去世。但〈明皇幸蜀圖〉屬於李思訓一派的畫，可作李思訓繪畫藝術的參考。

關於這些的記載很多[31]，從這些記載中，可以知道：

第一，李思訓的山水畫，多作雲霞縹緲，窅然岩岭之幽，峰巒重覆，有荒遠閑暇之趣，加以宮殿台閣的富貴趣。以此觀之，〈明皇幸蜀圖〉類之，而〈江帆樓閣圖〉不類。〈江帆樓閣圖〉只畫一山坡，既不雲霞縹緲，亦不峰巒重覆，且不幽，

〈明皇幸蜀圖〉，正是雲霞縹緲，峰巒重覆。不過，僅此一條，是不足以明是否的。一個畫家畫雲霞縹緲，偶爾畫一點平常土坡，亦有可能。那就要從藝術風格上加以證實。

　　第二，李思訓畫「筆格遒勁」、「廉縴刻劃」、「精巧細密」、「遒勁內，備極古雅清逸」；尤其是有「顧、陸遺風」一條很有說服力。可以說李思訓的作品仍有「春蠶吐絲」的遺意，不是出現方折和剛性而已。這在圖中很難發現，而〈明皇幸蜀圖〉中，細勻的線條正如「春蠶吐絲」，但勾勒中轉折「刻劃」又有「遒勁」之感。所以〈明皇幸蜀圖〉和〈春山行旅圖〉雖非李思訓原作，而很似李氏畫風，傳為李氏之作，決非無故。又，〈江帆樓閣圖〉就藝術水平而言，可能超過〈明皇幸蜀圖〉。然「古雅」味不足，甚至是不古雅。因之，可以透過〈明皇幸蜀圖〉和一些文獻記載瞭解李思訓的山水畫特色。

　　首先，就題材和構圖論。李思訓的山水畫多雲霞飄渺，窅然岩岭之幽，峰巒重覆，有荒遠閑暇之趣。但幽境中往往加以嚴整的宮殿台閣，水榭赤欄，所以似「神仙之境」，所謂時見「神仙之事」，「寫海外山」者也。其次，就用筆論。李思訓的畫線條是細而勻的，無粗細虛實之變化，這是傳統的「春蠶吐絲」式發展到了盡頭，但李「筆格遒勁」，轉折中出現了方筆。附：李思訓繪畫中的皴法問題。如後世所說的皴法，李畫中是沒有的，李畫的山水基本上是勾線填色，但和六朝山水只勾一外輪廓線不同。其畫山石，大輪廓中又勾以很多脈絡，細

分其山石結構，有的線條疏朗，有的線條繁密，別其山水脈絡。結構繁密的線條，實則便是皴法之始。所謂「皴式極簡，略類小斧劈」，此說有理。可以說從子虔到李思訓（當中還有二閻的「狀石則務於雕透，如冰斯斧刃」）乃是山石皴法從無到有的過渡階段。第三，就用色論。李思訓的山水畫是以青綠顏色為主的。所謂「青綠為質，金碧為文」，「陽面塗金，陰面加藍」，形成「金碧輝映」的豪華富麗效果。

　　李思訓山水的這種特色，是山水畫藝術的發展和他本人性格氣質的共同產物。他出生富貴，性格氣質和富麗輝煌情趣相通。曾一度遭受打擊遁跡「山林」，對山水林泉有意，後來復回至朝廷，享受富貴，但又「不為富貴所埋沒」，嚮往神仙，故有他的山水畫特殊之畫意。至於細勻的線條，青綠著色皆傳統所有，在他的藝術意欲中還沒有產生改革的動力。這到了吳道子才發生變化。總之，青綠、著色、嚴謹、工細的山水畫到李思訓，已發展到一個空前的高峰。

二、李思訓的影響

　　李思訓的畫法是在傳統的基礎上發展起來的，他繼承了展子虔和前代的優秀畫法，把青綠山水推上一個高峰。李思訓的畫名在當時就很高，如前所云：《舊唐書》裡，稱讚他「尤善丹青，迄今繪事者推李將軍山水。」朱景玄《唐朝名畫錄》稱他「國朝山水第一」。張彥遠《歷代名畫記》稱他：「早以藝稱

於當時，一家五人並善丹青，世咸重之，晝晝稱一時之妙。」

　　他的山水畫對後世山水畫影響，如畫史上觸目可見的一句話：著色山水宗李思訓。[32]李思訓把以前的青綠山水展得更完善、更成熟，他畫山水至「數月而華」，可見其精工之至。說李思訓之後的青綠、精工山水宗思訓，基本上符合事而李思訓之後的青綠、精工山田畫，歷代有人，至今不絕。

　　到了明代末期董其昌創「南北宗論」。發現了畫史上具有兩種不同指導思想和不同風格的繪畫，他把李思訓定為「北宗」之首，其《容台別集》卷四〈畫旨〉有云：「禪家有南北宗，唐時始分，畫之南北二宗，亦唐時分也；但其人非南北耳。北宗則李思訓父子著色山水，流傳而為宋之趙干、趙伯駒、作驌，以至馬、夏輩。南宗則王摩詰始用渲淡，一變勾斫之法。……」董其昌的「南北宗論」很複雜，而他自己講得又太簡，「南北宗論」雖複雜，但在藝術風格上卻很清楚。即「北宗」的畫，勾勒[33]用剛性挺拔的線條，「南宗」的畫用柔性、自然而富有變化的線條。李思訓的畫如上所言是用細勻而無變化線勾勒，雖近高古而又不完全像顧愷之那樣「春蠶吐絲」而具有柔性。其「筆格遒勁」，創剛性線條之始，這種剛性線條發展到馬、夏畫中更甚。馬遠、夏珪畫所見甚多，從〈踏歌圖〉中可以見到，細勁的線條何等的剛硬。所以馬、夏畫雖為水墨山水，亦被列為「北宗」，而且為北宗中堅。五代趙幹的〈江行初雪圖卷〉至今仍完整保存於世，都可以看出山多剛性線條，工整嚴謹，董其昌也認為：「李昭道一派，為趙作駒、趙伯

驃；精工之極，又有士氣……實父，在昔文太史亟相推服」。㉞

　　所以說李思訓為「北宗」之首，決非過譽。李思訓的山水畫奠定了中國山水畫工整嚴謹一派的基礎。又後世的皴法形成與李思訓勾斫之法有直接的連貫性。如上所言，李畫中方而有折的線正是皴法之開始，而成熟於李唐的斧劈皴，則直接受北方影響的。

第四節　〈明皇幸蜀圖〉所顯現的重彩與空間

　　本圖傳為唐人李思訓所作，但今人考據，應是出於李思訓一派的畫家所作。為一絹本設色畫。其畫幅縱五十五點九公分、橫八十一公分。該圖在《石渠寶笈三編》著錄為〈宋人關山行旅〉，乾隆題詩認為「此宋近乎唐」。後依近人考據，改名為〈唐人明皇幸蜀圖〉。描寫唐代天寶年間安祿山造反，兵陷長安，明皇（玄宗）幸蜀避亂。

　　隋末唐初中土和西域、中亞間交通暢達，彼方盛產之石青、石綠顏料得以量供應中原畫家，唐代以降青綠山水大為流行。此一畫法，到宋代得到了充份的發展，宋人青綠山水概分兩類：一是繼承唐人勾勒填色，一是綜合水墨皴薄罩青綠。元代趙孟頫復興古法，略變宋人青綠山水，以符合文人趣味，對後世尤多啟發。

　　畫中山川樹石以細勁線條勾勒，並以青綠赭石填染，不加皴斫，賦彩染色濃重，可見李氏父子「金碧山水」一派遺風。

右下角見一隊人馬出現於峰間峻谷狹徑，正要踏入岸邊林間空地，領隊身著朱衣、騎三馬是為明皇。史載「出棧道飛仙嶺下，乍見小橋，馬驚不進」者，即是此景。中央繪商賈數人，據中峰松蔭下，解鞍放騾，袒裼憩息。左方則繪行旅人物，或乘馬牽駝，負荷繞行于蜿蜒棧道中。畫面場景複雜而又具體入微，構圖嚴整周密且又起伏錯落，筆法工整精細，色彩絢麗繽紛而且沈著調和。

　　考察本幅〈明皇幸蜀圖〉不論山石配置的左右對稱性，或仕女頭飾、馬等造型，俱皆承襲傳統樣式，均可從唐代山水壁畫或出土之三彩人馬俑間，發現其類似範例，其祖本或出自唐人之手。但經宋人輾轉反復臨摹，已滲入了宋人對山水結構的理念。此圖中未見作者任何款印，出於何時何人，學界看法自來紛歧。單就收藏印鑑而言，畫面左右上角分鈐「濠梁胡氏」、「相府圖書」二印，位置並列相對，皆為明初宰相胡惟庸用印，為本幅最早的收傳印記。

　　文獻記載，〈明皇幸蜀圖〉亦稱〈摘瓜圖〉，自古多有摹本。近有學者提新論，以美國王紀遷氏所藏無款青綠山水一幅，上有「廷暉」半印，指其畫風與此〈明皇幸蜀圖〉相似，是以主張此幅出於元人胡廷暉臨摹。然亦有認為兩幅畫風不甚類同者，猶待論考。而今傳存相同之構圖，據研究結果所悉，故宮博物院所藏傳李昭道筆〈春山行旅圖〉；此外，有日本大和文華館所藏與本幅左半部相同之〈明皇幸蜀圖〉，京都私人收藏之〈明皇幸蜀圖卷〉，另《宋元明清名畫大觀》印有〈明

　　皇幸蜀圖〉殘片，美國佛利爾美術館亦藏有兩卷〈明皇幸蜀圖〉，計有六件作品。諸圖之中，故宮所藏此幅畫法工整嚴謹，敷色鮮麗，顯較精緻。全圖峰巒連綿，意境深邃，氣勢宏偉，並將人物、鞍馬、山水、樹石等畫科技術融合一體，顯示出畫家多方面的藝術才能，堪稱青綠山水經典佳作。

　　此幅構圖以山水為主，人物鞍馬為輔，山水畫的比重在構圖上明顯增強，對於後世山水畫成為獨立畫科，在構圖意識上可謂居於轉化時期的產物。然而，在這張圖的構圖中，我們可以閱讀到作者企圖在作品中利用對於山石、雲、樹、人物鞍馬及河流等繪畫元素的組合安排，來顯示出圖面中所展示出的空間。而這種空間感，是屬於一種概括式的空間。基本上，整體層次之表現，亦是屬於堆疊山石雲樹等物理事物所產生出的層次感。如畫面後遠方的雲氣及遠山就像整個舞台的背景布幕，給予整個畫面中事件發生所存在的最大空間。同時遠山之前的群山可以做為整張畫面氣勢的來源，造形的多變，重山相互爭鋒，與雲氣及隱沒在雲氣中的遠山互有遮掩，顯得層次生動。且水平方式運動的雲氣和具有向上噴張力的巨山，在畫面安排的組合上，十分的穩定又不失其動勢。而在這部分，仔細的去分析，右邊的山重寬度占據整個畫面的五點五分之一至四分之一弱左右，然而內在的凝聚強度卻占據了整個畫面的三分之一。在造形之於整個畫面而言，略顯以左下向右上的上升動勢，是屬於密、實的狀態。而左邊的山勢占整個畫面的四分之一上下，其視覺上的動態方向則由下而上來看是從山腳下的小

橋向左上方漸漸爬升至山腰，逐漸向上方、右上方遞送能量，而至山尖又遙遙與右邊的山鋒對峙且相互呼應，右邊的山勢彷彿順納了左邊山脈所延伸出的隱形能量，完成一個循環。而這一切都建立在高度不到整個畫面二分之一的地面之上，因此可知這張畫是屬於表現性強於畫面穩定性的構圖，只不過是這張圖的穩定感是座落於畫面中諸多力量的平衡之上。所以作者的畫面整理功夫及細部描寫的能力是必須具有足夠的火候，方能辦到。再者，由於左右兩方的山勢皆顯緊密而險惡，因此中央占據了畫面二分之一強的主山，反而在心理的描寫上沒有左右山勢來的強，稍顯十分穩當而溫和。這樣的安排大概是作者特殊的安排，而在這般巧思的安排下，群山峻嶺因此容許人物鞍馬在其中走動，而不至顯得緊張而險危，更何況將皇帝、貴族等特殊階級的人物安置其中。其實，中間的山脈雖然在布局和造形上，並不過於咄咄逼人，也沒有兩旁的山來的給予人的一種緊張感、畫面上的壓迫感，反而給人一種高闊的開適山水景色。

　　故事人物由畫面的右方進入「舞台」，可看出時間前進表現在平面上的作用，就像從後方遠處長途跋涉而至此。然而有一點較詭異的是，左右兩側氣勢逼人的山巒，反而像是將故事主角趕入畫面中央，或許可說人物是處於一種逃離危險的狀態。因此該畫在布局構圖上，仍帶給人稍稍的一絲危機感。或許這樣的危機感，是來自人物鞍馬與山水之間一種教人猜不透的「諧和感」。以上便是該張畫給人在視覺上大體的感受。

　　而所謂的概括式的描寫，是本圖最大的特色。不同於上一個時期階段的繪畫，作者雖然也是描寫山水人物，人物也是畫面故事的重點，可是以往「人大於山」的現象，已經主觀的放棄，成功的描寫出明皇幸蜀時人物與環境之間，給予人在物理視覺上正確的心理感受，這是非常不容易的。這代表了這個時代的畫家的觀察，已經能夠有效而有系統的歸納他們將置於畫面中的所以元素，使其固定在一個可以測量的公式上。在這可測量的公式上，作者使用繁複的手法，體現了類似西方北方文藝復興那種精緻複雜的對於大自然的看法觀點，並且又希望在於畫面中傳達所有觀察的到的事物及個人的表現風格。而這張畫的特色即在於，它傳達了「細密」的特質，並且這種特質，完完全全的闡明了中國人對於外在大千世界的觀察及認知。這也說明了中國的繪畫發展，以此為基準出發逐漸提升到一新高水平，也就是下個章節所論及的五代、宋繪畫——山水畫的高峰。

註釋

28.《舊唐書》卷六十說李思訓死於開元六年（718AD），李邕所寫〈雲
麾將軍李思訓碑〉說李活了六十六歲，推知其生於永徽四年（658AD）。

29.一家五人即李思訓、弟思海、李昭道、姪林甫、姪孫李湊。

30.《文物》一九七八年十一期載傅斯年〈關於「展子虔〈游春圖〉」
年代的探討〉一文，其中有云：「〈江帆樓閣圖〉曾被著錄於清安
歧《墨緣匯觀》中，題為李思訓之作（按不知何據？）。此畫山水
樹石風格與敦煌中晚唐畫近似，畫人中人物戴中唐以後樸頭，建築
上脊獸出勾形雙角，裝飾用直欞格子門。這基本上表明了畫是晚
唐的作品。」按其說可作參考。

31.資料記載詳見陳傳席，《中國山水畫史》江蘇：江蘇美術出版社，
1991年4月二刷，頁75。

32.如《畫史會要》：「李思訓用金碧輝映為一家法，後世著色山往往
宗之。」。轉引《佩文齋書畫譜》卷四十六。

33.或稱勾斫。

34.引文中之「李昭道」應為李思訓之筆誤。董其昌常贊揚很多「北宗」
畫家，只是認為此派畫其術太苦，不可學。對南宗畫除倪瓚外，反
多批評，他「不學米畫，恐流入率易」(《畫旨》)，又說吳派畫「皆
文、沈之剩馥耳」。（同上）他最推崇的元四家，也被他批評，「三
家皆有縱橫習氣」。他只認為南宗畫易學，「可一超直入如來地也。」

第四章　宋元繪畫中色彩與空間的關係

　　唐朝經過安祿山之亂後，盛世不再，中國進入了政治混亂之五代時期。直到西元960年，宋太祖趙匡胤結束分亂局面，建立了宋代。在強敵環伺下，宋代歷經政治重心由北遷南兩個時期，史上稱為北宋、南宋。這段時期中國史無前例接二連三出現了幾位真正有文化修養的皇帝，使宋代在哲學、文學、藝術之發展上，異常發達，在文學上有「古文運動」，在哲學上則出現了影響中國學術六百多年之「理學」，在藝術上則出現了中國「山水畫」最輝煌燦爛時期。西元1279年，宋朝被蒙古人所滅，建立元朝。由蒙古人立國之元代，由於高度之漢化，在文化之發展上，是承續著宋代文化發展的。

　　宋元時期繪畫藝術之發展達到了高峰，尤以山水畫為最，中國山水畫之成就超越其他許多藝術門類；對以農立國之中國人來說，土地山川有具濃厚之親切情感。而對水墨畫家而言，將山水景物躍然紙上之山水畫，不只是再現景物的「風景畫」，而是具有更深一層之情感意義的。宋代君主重視文藝政策，建立了畫院，網羅從事專業繪畫人才，並賦予待詔、畫學士等名位，而在宮廷中發展之「院體畫」，基本上呈現出的是玩賞性質濃厚之貴族品味，所選擇之題材亦多為歌功頌德之人物肖像畫以及迎合君王之花鳥畫。另一方面，在野及居官之文人士大夫，也開始從事繪畫創作，他們沿襲了魏晉以來之田園山林思想，墨戲之作多以山林景物為題材，以表現其「清

高」、「風雅」。蘇軾「文人戲墨」之說一出，更區分了「文人」和「畫工」之畫。在「文人畫」思想影響下，山水畫得到很大發展，宋元兩代可說為山水畫之黃金時代。

從宋代「文人戲墨」到元代「文人畫」之名確立，代表著一種審美品味和藝術觀點之轉變。尤其這些文人畫家對繪畫之觀點，對「文人畫」之確立、發展具推動之效，加上「元季四大家」，黃公望、吳鎮、倪瓚、王蒙，在實際創作上之實踐，將繪畫由「無我之境」帶入了「有我之境」，由「寫實」帶入了「寫意」，影響及於明清之石濤、八大、揚州八怪，拋棄了形似，進一步強調主觀意興情緒，「形成一股浪漫主義的巨大洪流」⑤。

宋元繪畫發展，是以山水畫為大宗，故針對宋元山水畫將山水畫之發展，依風格區分為五代至宋初、北宋、南宋、元四個時期，分別自各時期作品和當代繪畫理論中針對「空間」和「色彩」所發議論作一分析，以推求宋元畫家之「空間」、「色彩」觀之演變，亦由此可見唐代大小李所形構的空間與色彩表現，逐漸在時代的流變中產生根本的變化。另文人畫和文人畫論在理論和實際創作之間相互影響，所激發出結合文學、藝術之繪畫形式，在畫上題字、作詩、用印，形成中國繪畫獨特之現象，故特針對文人畫家之藝術理論和作品來尋繹文人畫家追求意趣下之形色觀。

第一節　山水畫、花鳥畫在空間的表現

一、五代山水風格對宋元山水之影響

中國山水畫之成就，在藝術史上超過其他藝術部類，山水畫之發展，在六朝時，就已有談論山水之畫論，但未有可信之山水作品流傳下來。根據唐代張彥遠《歷代名畫記》云：「山水之變，始於吳，成於二李」，作為宗教畫家之吳道子在山水畫上，所謂「吳帶當風」之線條，開山水之新領域。然此時之山水畫，仍只是作為人物畫之附庸。「山水畫的真正獨立，似應在中唐前後。」㊱ 山水景物自宗教人物中走出來，此乃時代變遷所造成審美趣味之轉移。到了晚唐、五代，山水畫已趨於成熟，名家輩出。值得一提的是，後人把王維重水墨，李思訓重青綠之不同看法，區分為兩派，唐時大小李之青綠山水大行其道，至中唐以後，張璪、王維的水墨山水盛行，影響到五代的山水畫風。

五代山水畫，繼承李思訓、吳道子、王維，再進一步發展。李霖燦先生將五代宋初之山水畫，稱為「山水畫的黃金時代」，此時期之山水畫已確立了完備之典範，無論是理論或創作上之實踐，都為以後之山水畫樹立了楷模。

五代之山水畫，因地理環境、畫家個性等等因素，造成了不同藝術風格和鮮明地方色彩的畫風。大致可區分為「北方派」之荊浩、關仝等，以描寫北方、中原一帶實景為主；以及「南

方派」之董源、巨然等,以描寫江南風光為主。

　　五代、宋初之山水畫,基本上是在畫院以外發展的。當時之畫院對山水畫不太重視,一直到宋太宗時代,畫院畫家幾乎全是花卉、道釋人物、少數界畫家的天下;宋初山水大家,如李成、董源、巨然,亦都未參加畫院活動。

　　論五代山水畫家,歷來有「荊、關;董、巨」之說,即指荊浩、關仝、董源、巨然四人而言,以他們來代表著五代至宋初此一時期之藝術成就。今就四大家,分別略述其繪畫成就,以窺其對宋代山水畫之影響。

　　荊浩,字浩然,沁水人,隱於太行山之洪谷,號洪谷子。生於晚唐,活動於朱梁時代。其擅長山水畫,傳世作品有〈匡廬圖〉[37],以北方之深山大嶺為依據而加以創作,形勢上「雲中山頂,四面峻厚,百丈危峰,屹立天際」,兼具高遠、平遠、深遠,其畫法「山水樹石,筆意森然」[38],章法流暢,揭示當時畫法之完備和水準。荊浩尚為一理論家,其《筆法記》為早期山水畫理論之重要論著。提出了畫有「六要」:「一曰氣,二曰韻,三曰思,四曰景,五曰筆,六曰墨。」和謝赫之「六法」相比,去掉寫形移模的技術問題,增加了「思」和「景」兩個重要的觀念性提示,使繪畫成為具有獨立思考的藝術創作規模。另謝赫之「隨類賦彩」亦不見,轉而強調「筆」與「墨」,可知色彩的運用在此時已不重要了。荊浩可說是觀察自然深刻,嚴格要求自己之作品達形神兼備之地步。

　　關仝,長安人,早年山水畫師法荊浩,繼承並發展荊浩畫

風，被名為「關家山水」。其繪畫充分體現荊浩之理論，與荊浩相較，其筆墨更為精煉，形象更為鮮明動人，達「筆愈簡而氣愈壯，景愈少而意愈長」之境界。〈山谿待渡圖〉[39]為其傳世重要作品，取景為北方雄渾之大山大水，主峰置於畫面之中央，下有飛瀑分披，更下方則為一行人趕趨渡口，以堅挺之筆力，複雜之布景，北方山川雄渾之氣勢使人如臨其境。

董源，字叔達，鍾陵人(今江西南昌)，南唐時曾任北苑副使，後人稱為董北苑。《圖畫見聞志》稱其畫風為：「水墨類王維，著色如李思訓。」由於他所描繪的全為江南景色，和荊、關之北方山水，呈現不同之風貌，基本上符合了「平淡天真，唐無此品」之評議。其〈瀟湘圖卷〉[40]，董其昌曾以「洞庭張樂地，瀟湘帝子遊」名此畫，江南水上風光之秀潤，和荊、關北方之陽剛迥異。其畫之特點，在於用乾濕不同之墨線皴出峰巒坡岸，以聚散變幻之墨點化草木染樹，此種「披麻皴」、「點子皴」[41]交互使用皴染結合的表現方法，成功畫出江南草木蔥鬱，氣候濕潤與煙雨迷茫之山容水色。

巨然，江寧(今南京)人，董源之學生，為南唐時金陵開元寺和尚。其畫繼承董源畫法。其所畫江南景色，山的形體莊重樸實，於山頂多作礬頭，皴法用筆長而茁壯，布局上層次分明。其傳世作品〈秋山問道圖〉[42]通幅用長披麻皴寫出，高曠清爽富有詩意，是典型的巨然畫風。

由於地理環境和畫家個性之差異，形成了不同之藝術風格和鮮明地方色彩，董源、巨然之江南煙雲景色和荊浩、關仝北

方壯闊山水，並列為南北兩大宗派。在地域性之差異外，整體而言五代和宋初山水畫家追求的是畫面的統一。「朝此目標邁進的第一步，是減少顏色的重要性或者完全不用色。由於早期山水如同花毯似的斑斕效果有打碎構局的傾向，對筆觸的新強調就可以使畫面統一，他們發展出一套新技法，可以使畫面產生連續而又一致的空間，例如使用若隱若現的雲煙，視覺上有真實感的，能逐漸引人進入深處的退路，用淺墨表現遠景，以示朦朧之象。一張山水畫不再只是各種不同形象的總集合，而是完整境界的體現。」[43]

第二節　宋代花鳥畫的創作型態

一、宋代花鳥創作理念－寫實與寫意

　　山水畫的起源與隱逸思想有關，無論是隱者或士大夫，都企圖從描繪自然中，達到天人合一的理想。而花鳥畫除此之外，尚有另一種審美趣味。宣和畫譜花鳥畫敘論說：「五行之精，粹於天地，陰陽一噓而敷榮，一吸而揪斂，則葩華秀茂，見於百卉眾木者，不可勝計。其自行自色，雖造物未嘗用心，而粉飾大化，文明天下，亦所以觀眾目，斜和氣焉。而羽蟲有三百六十，聲音顏色、飲啄態度，遠而巢居野處，眠沙泳浦，戲廣浮深；近而穿屋賀廈，知歲司晨，蹄春噪晚者，亦莫知其幾何。固雖不預乎人事，然上古采以官稱，聖人取以配象類，

或以著為冠冕，或以畫於車服，豈無補於世哉。固詩人六義，多識於鳥獸草木之名，而律曆四時，亦記其榮枯語默之候；所以繪畫之妙，多寓與于此，與詩人相表裡焉。故花之於牡丹芍藥，禽之於鸞鳳孔翠，必使之富貴，而松竹菊梅，鷗鷺鴈鶩，必見之幽閒，至於鶴之軒昂，鷹隼之擊搏，楊柳梧桐之扶疏風流，喬松古柏之歲寒磊落，展張於圖繪，有以興起人之意者，率能奪造化而移精神，遐想若登臨覽物之有得也。」[44]

天地化育，五行應運，花草是造物者粉飾造化、諧和精氣的東西，而鳥獸的生活，是四季晨昏的表徵，它們雖然不參與人間之事，但是聖人用來配象類，為冠冕、畫車服，是「有用」於世人，所以律曆四時，詩人六義，無不與鳥獸有關。花鳥的富貴，幽閒、軒昂、風流、磊落，能「興起人之意」、「奪造化而移精神」，所以取物之精神，以激勵人格，並且神遊於造化之間，這是花鳥畫興起的本意。

宋代花鳥畫的創作理念後代學者分為兩個方向，那就是前面所提到的徐、黃二體的寫意與寫實兩種。

寫實的創作觀，宋人寫實的精神，真到了出神入化的驚人境界，它不僅是外表形似的寫實，連對象的靈魂都傳達的栩栩如生。例如宋徽宗的〈竹禽圖〉，這幅精采的圖畫上，雙鳥的眼睛炯炯有光，顧盼有情，使人親切。[45]

宋人尚法，其法在理，亦即對物理性質作科學的客觀觀察，畫花鳥，除了神似之外，尚且包括花鳥性情習性，亦列入寫實當中，這種藝術活動，建立在一種惟實惟美的思想之上，

而且能入情入性的關心所描繪的對象，將一草一木生息在自然間所蘊存的「生意」表達出來，同時經過藝術家智慧的安排，讓人體會到天地間山石樹木野草閒花，都是這樣可愛，這樣美好。

　　北宋初期的畫院，大體上以黃荃工麗的繪畫標準為主，壁畫、屏障富於裝飾實用的作品很多。至神宗時，出了崔白、崔愨兄弟、吳元瑜等人，風格有了很大的改變，創作理念亦不同於前。他們的創作方式，大體上改變了過去畫院的一貫習性，崔白長於寫生，寫實技巧很高，性情疏逸，本不願當畫院藝學，但經神宗旨令「非御前有旨，毋與其事」，才勉強就職，崔白有才性，所以有鋒芒和樸拙的雙重個性，其畫妙處不減於古人，在創作過程中，崔白較其他畫師有個性的表現。

　　吳元瑜非畫院中人，宣和畫譜記載：「善畫、師崔白，能變世俗之氣所謂院體者，而素為院體之人，亦因元瑜革去故態，稍稍放筆墨以出胸臆，畫手之盛，追蹤前輩，蓋元瑜之力也。」吳元瑜已有放逸的文人式作風，並且影響院體之人。

　　創作的過程是複雜而又具個別性的，無論是畫院的畫師，或院外的文人，他們都含有當代的創作意識和個人的內在質素。直到徽宗時代，由於他個人的藝術思想，付諸整體制度的實踐，掌握藝術教育，兼有藝術領導的地位，畫院的創作活動有了較一致而整體的途徑，在崇尚寫生、注重形式、理趣、法度的美學觀之外，更倡導詩律作畫，提昇了院畫的藝術表現。

　　寫意的創作觀，花鳥寫意的創作理念，歷代畫史認為首先

源自徐熙。宣和畫譜記載徐熙：「所尚高雅，寓興閒放、畫草木蟲魚，妙奪造化，非世之畫工形容所能及也……蓋黃荃之畫則神而不妙，昌之畫則妙而不神，兼二者一洗而空之，其為熙歟？」徐熙的創作方式較放逸，且有個人的表現性，畫史上認為他兼有神、妙的情味，超出黃荃、趙昌的作風，他的畫法「落筆之際，未嘗以傳色筆淡細碎為功」[46]他不工巧麗，以「落墨法」表現他個人的情思，這是異於黃荃而別創一格之處。所謂落墨法，就是先用墨筆，連鉤帶染的把全部圖像描繪出來，然後再略加一些色彩，它的技法是有雙鉤也有工細或粗筆的地方，整個畫面，有的地方是墨，有的地方著色，所有的描繪，不論「形」「神」都表現在「落墨」，以墨色為基礎，而著色僅處於輔助的地位。

徐熙用筆有他的特色，而其創作亦要求形似之外神似意足，否則失意則神亦失，神失形亦消矣。「意」是一種只能意會而難以言傳的藝術境界，它是以現實為基礎，而又超出了現實，被藝術家加以理想化了的藝術境界。

宋代畫家對「意」的追求，乃是社會自由風氣的現象，與文學入畫的思想有密切的關係。蘇東坡曾經提出「物之無常形者必有常理，畫者須得理」又有「詩中有畫，畫中有詩」的詩畫合一藝術觀，這都是影響後代繪畫重意輕形的開端，務期於畫境中，達到詩意的營造。

由於文人藝術表現之理想，都一致投向人格、情操的目的，因此各種花鳥的象徵意義、人格的聯想、情感的抒放都成

為繪畫的終極目的，因此後代墨竹、墨梅、蘭、竹、菊、歲寒三友、四君子等美名應運而生，這種著重抒情寫意，豪放瀟灑的方式，成為文人在花鳥畫寫意表現的代表。

　　總之，宋代花鳥的創作理念，寫意和寫實分別由畫院漢文人所推崇，當時的風格應該是兩著兼而有之，在筆墨趣味與空間的安排上，都呈現了很高的藝術手法。

二、宋代花鳥畫的內容形式與題材

　　藝術品是個有機整體，所謂有機體是指「由各部分所組成的物質整體，其各部分的地位、化學性質及組織不同，但卻都在整體的統制下，位整體的好處而各具特殊活動」⑷⑺這定義不只是指生物界的有機生命，同時也可應用在經濟、社會、思想、藝術等，就藝術而言，它必須有內涵(也就是思想、表現性)、必須有表達方式(形式)以及傳達的憑藉(題材)，所以內容、形式、題材便是藝術的有機整體。

　　北宋花鳥畫的創作以服務宮廷的實用功能為主，圖畫見聞志，畫繼、宣和畫譜記載當時畫院畫家常應詔作巨幅壁畫或屏障。因此，畫幅形式的先決條件影響了繪畫形式的內部空間結構。此時繪畫的主題都在中央，畫家順從自然所呈現的題材，畫面除了平衡、統一的形式安排外，大都畫滿空間，較少留白，如〈丹楓呦鹿〉、徐熙〈玉堂富貴圖〉，〈山鷓棘雀圖〉等。在〈丹楓呦鹿圖〉中秋林群鹿佈滿畫面，各種顏色填滿全

軸，斑爛如錦。〈山鷓棘雀圖〉泉石嶙峋，棘草叢生，畫面結構嚴謹，雖然是條幅的式樣，上面有宋徽宗的題簽，橫貼在詩堂之上。當初花鳥畫原是廟堂內府裝飾之用，所以極盡其富麗堂皇之能事，因而被稱之為裝堂花或舖殿花。到了崔白和吳元瑜他們的繪畫形式結構稍有不同於前，如崔白的〈雙喜圖〉，具有強烈的動感，上下呼應，佈局靈活，較過去的形式富於變化。吳元瑜的〈梨花黃鶯圖〉有剪裁自然的意圖，空白處比過去為多。

　　北宋初期大多以雙鉤填彩為表現手法，大體而言，雙鉤填彩為院體所使用，疊色漬染則為院外畫家所使用，也有相互使用的趨向。大都為實用功能的裝飾性質，構圖華美，在佈滿鳥獸花草的畫幅中有幾分西洋繪畫的效果。它較少有畫家自我感情的流露，而是順從自然所呈現的題材，對於物象的描寫，以形似為最高目標。

　　徽宗時期由於帝王提供贊助環境，並兼教育畫院的情況之下，風格表現已不同於前。「詩題取士」的制度，使得畫家為了適合詩意，題材具有選擇性。從順從自然，到剪裁自然。構圖上也有了刻意的安排，開始注意動勢結構與空白的使用。例如徽宗的〈臘梅山禽圖〉的構圖，藉著梅樹半圓形的生長狀態來安排，兩隻白頭翁棲息其上，相依相偎，宋徽宗在左側題詩云：「山禽衿逸態，梅粉弄輕柔，已有丹青約，千秋指白頭。」很明顯的可以看出佈局的巧思。徽宗的美學觀在於「形似」、「理趣」、「法度」，所以此時一般趨勢在於筆法線條細膩簡

練，細筆雙鉤的運用最常見，用筆熟練有勁，墨染設色也是技巧的特性之一。徽宗自創「生漆點睛」，使禽鳥更趨生動。

南宋時期花鳥畫形式結構上以扇面、冊頁、卷軸小景較多，藝術形式的經營較過去積極，無論自然的剪裁，空白的運用，均受江南秀麗景色的影響，以詩情畫意為主調，一隻兔子、鴨子、一朵盛開的蓮花，甚至一棵野菜、兩隻蝴蝶，即可構成一幅畫，較沒有深度空間的表現。

畫中留白較多，主動運用空靈的手法，與詩的意境有關，因為視覺的停頓，與詩的節拍韻律效果相同。創作意念傾向小幅之作，不再如北宋描寫自然全景的巨製，畫面常則取精要而簡單的情節，以達到個人內在抒情的表現。而且畫上也表現出小巧的趣味，不但一朵花一隻鳥，或是一動物，一植物要相映生趣，而且兩者還要相應生情，發生一點故事。例如梔子花開，香味引來鳥和蜂，這馬蜂就藏在碧玉簪的蓓蕾邊，小鳥心懷不善，注視著馬蜂預備有所行動，而明眼人目光如炬，正注視著這見識演變的後果。李霖燦先生說：「南宋人在山水、花鳥畫上常常使用這項技巧，遠溯北宋，崔白的〈雙喜圖〉已開其端，及至近代，齊白石氏亦承襲這種故智，只不過以草蟲易之而已。」[48]

另外，在捉勒的題材中[49]，緊張不安的表現，似乎與當時動盪不安的政局有關。哀鳴的雛雞，虎視眈眈的巨鷹，表現了殘酷的生存競爭，這種不安的平衡，較具有自由大膽的浪漫主義作風。

　　宋代花鳥畫與宋代時代精神相結合，不僅將一花一鳥的通性觀察入微，甚至把人性也包含進去了，使宋代花鳥畫成為前所未有的哲思與藝術表現，在清疏淡雅的描述中，隱約有詩的情味在其中。「宋人以嚴然之理法貫通整體，由合理深確之觀察跟人類周圍之自然，同時把人類深刻之關連合而為一，不只合理把握自然之秩序，就極微細之物，亦將發掘其背後所藏之整個大生命，由精密追求其形狀，以宋人觀點，即可把握其形狀所存在之理由」⑩宋代這種表現自然的精神，就是程明道之「萬物靜觀皆自得，四時佳興與人同」意義相契。對花鳥景物在表現更具純粹藝術之意義。「表現屬主觀，對客體任何題材之描繪，必有個性與其含義，充實豐滿，別具韻味，使鑑賞生聯想與共鳴，宋代花鳥畫在內容的表現，便是如此豐盛，其題材應用之廣泛就不在話下了。」宋代花鳥畫真是多采多姿，美不勝收。

第三節　宋元山水、花鳥畫之空間表現

　　經歷五代宋初畫家之開拓，山水畫在宋元達到其高峰。根據李澤厚先生之說法，宋元山水畫又可分為北宋「無我之境」，與南宋「無我過渡到有我之境」、元代山水畫在「有我之境」三個階段。⑪所謂「無我之境」與「有我之境」之區分，乃在於繪畫中畫家個人情思、主觀意趣之呈現明顯與否，「無我之境」，觀者並不能自畫中直接感受畫家個人主觀之思想；

「有我之境」，畫家個人主觀之情緒、思想，透過描繪對象之傳達，一躍成為創作之主體，由「無我」到「有我」此為藝術創作過程中，個人意識於作品中所佔之輕重；所謂「無我之境」，並非作品中沒有畫家個人之情思，只不過是畫家之情思意興沒有直接外露罷了。宋元山水由「無我之境」逐漸演變至「有我之境」，代表著由北宋至元，審美趣味之轉變，不同之審美觀表現於創作，自發為不同之形式。現依此三階段，來探討宋元山水畫於空間之表現。

　　北宋山水畫以李成、范寬、郭熙為代表。李成善畫齊魯之平遠寒林，郭若虛《圖畫見聞誌》云，「氣象蕭疏，煙林清曠」；范寬善畫關陝山水之雄奇，「峰巒渾厚，勢狀雄強」；北宋晚期之郭熙則「兼收博覽」，李成、范寬「自成一家」。三人皆以自身熟悉之自然環境為對象，作忠實客觀之描寫，此三人與於山水畫之創作，乃承五代荊浩此一脈絡發展，荊浩強調物象之描寫，在「形似」之上，更要追求內在精神之「真」，亦即對「氣韻生動」之追求，建立在對自然造化之客觀觀察、描繪基礎上。如此對繪畫內在之要求，表現於畫面上，則為嚴謹之構圖，畫中草木須隨季節、時間、地域等之不同，而有不同之表現。畫家須精細確實地去觀察描繪對象，並加以準確地描繪出來。亦即《林泉高致》中所言：「真山水如煙嵐，四時不同。春山淡冶而如笑，夏山蒼翠而如滴，秋山明淨而如妝，冬山慘淡而如睡，畫見其大意而不為刻畫之跡，則煙嵐之景象正矣。」藉由形體描繪真實，將情感植入其中，「世之篤論，

謂山水有可行者，有可望者，有可游者，有可居者，畫凡至此，皆入佳品。但可行可望，不如可居可游之為得。何者?觀今山川地占數百里，可游可居之處，十無四三，而必取可游可居之品。君子之所以渴慕林泉者，正謂此佳處故也。」(《林泉高致》)。正由於山水畫家追求的是「可游」、「可居」，於空間之表現上，不是視覺經驗之直接再現，而是將自然界之生命融合於自然之「形」中，因此並不採用西方科學透視法之固定視點，「山近看如此，遠數里看又如此，遠數十里看又如此，每看每異，所謂山形步步移也。山正面如此，側面又如此，背面又如此，每看每異，可謂山形面面看也。」(《林泉高致》)採取不固定之角度「遠看近看均可，它不重視諸如光線明暗、陰影色彩的複雜多變之類，而重視具有一定穩定性的整體境界給人的情緒感染效果。」(《美的歷程》)

　　對於山水自然，畫家重視「可游」、「可居」，亦即追求一種人與自然相融的實際生活視野，而表現於山水畫，則為透過客觀體察之後，整體地描繪自然，「畫面經常或山巒重疊，樹木繁複；或境地寬遠，視野開闊；或鋪天蓋地，豐盛錯綜；或一望無際，邈遠遼闊；或『巨嶂高壁，多多益壯』；或『溪橋漁浦，洲渚掩映』。」採取全景式的構圖，整體性地表現出自然景觀的氣勢以及人積極參與環境的企圖，不論是李成〈寒林圖〉或范寬〈谿山行旅圖〉，雖因不同之描繪對象，形成不同之風格，但在構圖上都是塞滿了畫面，全面性地描繪山水環境的大範圍，於畫中雖不能直接感受畫家之情志，但全景式畫面，提

供了觀者更大之想像空間和自由。此種整體、客觀描繪自然的全景式構圖，為五代至北宋山水畫之主要表現方式。

北宋亡，宋室南渡，畫家所面對之山水面貌改變了，加上江南地區人文薈萃，文化高度發展，偏安江南之王室貴族，皆熱中於藝文，在君王之提倡下，藝術、文學發達，卻也成了以取悅君王為目的之貴族文學、藝術，在此大環境之下，藝術之審美趣味，自是以迎合貴族品味為主。此審美品味下，產生之繪畫形式為對細節忠實描繪，及對詩意之追求。「細節忠實」乃貴族在生活極度安逸悠閑下，追求細節之真實逼真，甚而成為當時院畫之審美準則。「詩意追求」，則是在文人參與繪畫創作，將文學與繪畫結合了。一為繼北宋客觀描繪自然，更致力於「形」之寫實上，一則為在畫面上擴大意境。

在「細節真實」、「詩意追求」之審美觀下，南宋山水畫一改北宋整體性全景式之構圖，而以局部取景，捨棄大山大水，選擇性地以某個角度來取山水之局部，針對此局部之山水、樹林，詳其細節，經營其位置，以現其詩趣、情調。北宋至南宋，山水畫構圖之轉變，並非驟然變之，實因畫家於面對之山水環境改變之客觀條件下，不得不做之改變，此一演變在李唐身上，可以得最佳之例證。李唐(約1049~1130AD)，字希古，河陽人，宋徽宗時入畫院，北宋亡，由開封逃至杭州，南宋高宗恢復畫院，再入畫院，跨越了兩宋，為銜接北宋與南宋山水畫之重要畫家，其遺世作品〈萬壑松風圖〉[52]為北宋亡前三年所作，描繪北方之層巖峻嶺，蒼松密林，採用的是北宋時

山水畫之全景式，中峰鼎立之構圖方式，〈江山小景圖〉⑤則
為李唐南渡後作品，所繪乃煙雨江天之江南風光，沒了北方山
水將主峰置於畫面中央，所造成之雄壯氣勢，改而取山水之片
段，以煙雲瀰漫，風帆片片漂盪其間，營造出浪漫之意境。李
唐實為溝通南北宋山水畫之橋樑，其弟子蕭照在其開創之成
果，再跨出一步，一別於北宋山水傳統之主題置中構圖方式，
將主題置於畫面之半邊，以其〈山腰樓觀圖〉⑤為例，其主題
所表現之巖石、樓觀、漁舟全集中在畫面之左半邊，右半邊則
為江上之煙雲霧氣之瀰漫，呈現一種虛實相應之畫面。至此，
改變了北宋及之前山水畫多將主題置中，並將畫面填滿構圖布
景方式。經過李唐、蕭照構圖上開創，南宋時大家夏圭、馬
遠，更將「邊角造境」發揮得淋漓盡致。馬遠、夏圭，人稱
「馬夏」⑤，畫史上有所謂「馬一角」「夏半邊」之稱號，此乃
專指其構圖而言。夏圭構圖之格局如蕭照，主題只佔據畫面一
半空間，或集中左半部，或集中右半部，而所選取之景，僅為
山水之一隅，以其〈溪山清遠圖卷〉⑤為例，構圖以左右斜向
交叉，山林景物集中在一邊，墨色繁複，另一邊則為輕描淡寫
之山嵐煙雲，造成整個畫面虛實強烈對比。馬遠，在構圖上更
將主題移置於畫面之某一角落，針對某一特定場景，經營位
置，作細膩描繪。此種集中「邊」「角」之構圖方式在南宋相
當流行。「邊角造境」之構圖法，由於只取了整個畫幅之一邊
或一角，而空出了一大部份，而這空白部份，除了能在視覺感
受上表現一種平靜、淡遠之意境，在理學盛行之南宋，更體現

　　道家所謂「唯道集虛」、「虛室生白」之「虛」，也就是「道」
之真義所在。藉景物與留白之「虛實相生相含」，創造「空靈」
之境，因此南宋畫家多在虛實之布置、經營上下功夫，創造
「言有盡而意無窮」之境界。

　　明代王世貞云：「山水，大小李一變也；荊、關、董、巨
一變也；劉、李、馬、夏又一變也。」此即指南宋山水畫，在
構圖上所開創之新局面。⑤⑦李霖燦先生於〈中國畫的構圖研究〉
一文中提到，中國山水畫之構圖形式演變，在南北宋構成一系
統，從北宋之中峰鼎立，到南宋蕭照、夏圭半邊畫法、虛實各
半，再到馬遠一隅一角，是由「面」到「邊」再到「角」，若
用幾何圖形來分析，是由「中軸線」，到「中分線」，再到「對
角線」；在構圖章法之變化上，由一而二，由二而四，此種演
變擴大了山水畫構圖之變化，構圖形式變化多了，山水畫之意
境也擴大了。⑤⑧

　　至馬、夏半邊式構圖一出，完成了中國山水畫構圖形式演
變之系統，南宋以降畫家之構圖，不出此一系統之範圍，較特
殊的為元代王蒙則擅用「S形」構圖，其〈青卞隱居圖〉在畫
幅下段之三分之一，是一塊平視描寫的樹叢，樹叢之上，一條
山脊蜿蜒盤旋而上，再分枝出兩座山壁，最上方則堆置了一團
圓突的的巒塊，傾向左方，山石的組合在畫面上形成了一條由
左下轉至右緣，再盤升至右上的弧線。藉由「S形」蜿蜒之山
稜線構圖，呈顯一種騷動不安之氣氛。此種構圖方式呈顯糾謬
反旋之基本格局。而倪瓚(1301~1374AD)在構圖上的變化很

多，其中最常用的是「一河兩岸」式構圖，其〈紫芝山房圖〉⑤即是一例，前景小亭竹石平坡，遠景一帶逶迤，是一種長短平行線的構圖。此種構圖方式，非常簡單，取近景和遠景，捨中景，使畫面中間部份留白，將畫面分成兩部份，頗能傳達空靈清疏之意境。

　　宋元花鳥繪畫對傳統創作中所留下來的一些構圖形式，在空間表現上產生了相應的變化。謝赫六法中所提出的「經營位置」又稱章法或佈局，就是現代繪畫術語中的結構與造形。在師法自然，師造化的前提下，將自然的狀態前後、遠近、上下、左右、聚散、縱橫等關係，根據自然客觀的規律，再加上作者主觀的經營，利用藝術的手法進行提煉，誇張取捨和簡化，使之反映現實、反映思想，體現出一定的形式美。中國繪畫的構圖有其相對的獨立性，它來自生活，又不是現實生活的抄錄，而是高於生活藝術的體現。因此，我們說它是一種擺脫自然束縛的藝術處造和表達主題的一種手段。

　　關於中國繪畫的空間處理，具有一定的方法及規律，即所謂實與虛、朱與白、疏與密造形上的縱與橫、動與靜，刻劃手法上的虛與實、鬆與密、粗與細，造形上的方與圓、大與小，結構上的開與合，筆法上的藏與露、順與逆、輕與重、快與慢，色彩處理上的冷與暖、對比與和諧等，這些構圖法將中國繪畫點綴得既豐富又有變化。中國繪畫另一特色是多點透視與空白的處理，更詳盡的分析則如「之」型、「S」型、「3」型、「6」型或環形等。今人有構圖八法：矛盾統一、內外關

聯、主次分明、細節與典型調合對比、差距平衡、動靜互對、虛實相生。(姜今《畫境—中國畫構圖研究》)雖然熟悉了解並分析其多樣性之功能，但仍不盡理想，因為藝術品之創作常是絕處逢生，妙在不可言，在意料之外，構圖並非全在格式中進行。因此對於構圖之分析，僅以古代花鳥畫留存畫作歸類分析，從中得到借鑑，構圖規律掌握了，新的空間形式也會不斷出現的。

中國花鳥畫在形式空間上有多項特徵，有全景法、近景法、折枝法等分別以圖示說明：

(一)全景法。不僅求景深與主題關係亦有取勢之態勢之順暢得理均以全幅景物是否具有相關性，相關越密，則其表現主題越明，否則散亂無章，表現則無所感矣。全景所構成之素材，是由景生境，先有景之安排，然後才能產生境界。全景花鳥畫之性質除了主題上的明瞭表現而且附屬景物也得到自然情致。畫家透過客觀再現，將主題重整位置而形成另一形式之表現。如宋黃居寀的〈山鷓棘雀圖〉，畫山鷓跳到石上欲飲溪泉，背景有巨石土坡，配以麻雀荊棘花竹，幾散佈滿畫面重心居於中軸，形成近乎北宋山水的構圖。

從畫面上看，具有前景、中景、遠景的景物，全幅畫表現群鳥飛鳴樹間，構成一幅多項主題之花鳥畫，氣勢大，有連綿不盡的畫意。

(二)半景法。通常以橫式構圖為多，截取一段風景，主題仍在畫面中景上全幅畫之焦點與氣氛集中在主題上。如趙佶的

〈臘梅雙禽圖〉描繪兩隻山雀棲止於梅樹枝頭，稀疏而堅挺的樹枝，數朵綻開的梅花，旁邊襯有一叢柏葉與清疏柔麗的梅花對映顯得充滿生機，加上枝頭的小鳥鳴叫呼應，使畫面更活潑，景物雖然不多，但優美動人，像一首抒情小詩讓人玩味不盡。

　　(三)平景法。在山石之一角，據說始自馬遠，以現代攝影特寫法把主題承受四周的襯托，更顯得明晰有力，通常沒有遠景的描述。如明代陳淳的〈設色花卉〉畫溽暑時節的庭園中夏卉齊開爭豔的景色，湖石後有梔子花、月季、百合等依自然生態高矮特性作佈置，前景是高大的太湖石之一角，阻擋了交相錯雜的莖葉，使畫面避掉了擁擠而主題分明，由此可見畫家構圖頗用心思又巧於景物的安排，對自然花草的觀察有同樣謹嚴。

　　(四)折枝法。只有主題與少許配景，均屬於一枝花葉之寫生為主，把景物截取一段或再配以一隻小動物之類的構圖法，如陸治所繪〈畫榴花小景〉，利用前後交錯的排列，表現出花卉的前後感，主題也是配景，配景也是主題有距離仔細觀察的作用，此類畫必須注重姿態之描繪。

　　(五)散置法。與折枝法不同，折枝法乃置於畫面之間不見地者，而寫生散置法則自由放置於視覺以下之構圖，如王雪濤之〈佛手水仙〉描寫四種花卉水果對於景物之安排均精心設計，使主題發揮圖像之視覺效果。

第四節　宋元畫論中對空間之討論

一、論遠近

　　《林泉高致》中對空間層次的討論明確提出，「山有三遠：自山下而仰山顛謂之高遠，自山前而窺山後謂之深遠，自近山而望遠山謂之平遠。高遠之色清明，深遠之色重晦，平遠之色有明有晦。高遠之勢突兀。深遠之意重疊，平遠之意沖融而飄飄渺渺。其人之在三遠也：高遠者明瞭，深遠者細碎，平遠者沖澹，明瞭者不短，細碎者不長，沖澹者不大。此三遠也。」又說，「正面溪山林木，盤折委曲，鋪設其景而來。不厭其詳，所以足人目之近尋也。傍邊平遠，嶠嶺重疊，鈎連縹緲而去。不厭其遠，所以極人目之曠望也。遠山無皺，遠水無波，非無也，如無耳！」這種類近空氣透視法的見解經常使研究者認為宋代繪畫具有透視觀念，然而若就創作實踐分析，宋代山水畫的構圖及空間形式仍是游移視點的多層次表現，而與西方科學觀念之下的透視法則有所差異。進一步說，宋代山水畫的游移視點是在畫面中同時運用「三遠法」，使作品的空間更富於視覺的想像，在要求氣氛烘托與表現情境的宗旨下，創作本身並不受真實景觀的約束，創作者能憑藉概括式的構成，傳達主題精神。

　　饒自然在《繪宗十二忌》中更明確提出山水畫的所應注意各構成元素之間的比例關係，「作山水要分遠近，使高低大小

得宜。古人雖云：丈山尺樹，寸馬豆人，此特約略耳。若拘此說，假如一尺之山當作幾大人物為是?蓋近則坡石樹木當大，屋宇人物稱之。遠則峰巒樹木當小，屋宇人物稱之，極遠不可作人物。墨則遠淡近濃，逾遠逾淡，不易之論也。」早在六朝時，宗炳已言「且夫崑崙山之大，瞳子之小，迫目以寸，且其形莫睹，迴以數里，則可圍於寸眸。誠由去之稍闊，則其見彌小。」此「以小喻大」之理論，解釋了大自然和視野之間在畫面上之統一，亦即所謂比例問題。到五代，山水畫已相當發達，並已實踐「三遠法」。宋郭熙、郭思之《林泉高致》，則正式提出高遠、深遠、平遠、三遠之說，實為中國畫家特有之視覺觀點。

　　「高遠」即指由下往上看，類近仰視；「深遠」則是由高處往低遠地平線處看，類近俯視；「平遠」，即平視，往遠方地平線處看。西方畫家運用之科學透視法，主要是在一個確定不動之位置上來觀察週遭景物，畫中所有的景象都從自己眼睛的範圍來觀看。而中國畫家運用移動視點，是以畫家自身為中心點，在動中觀察物象，將山川之側面平展開來，可以根據需要來安排，以至可以近小遠大。亦即《林泉高致》中所述「山近看如此，遠數里看又如此，遠十數里看又如此，每遠每異，所謂山形步步移也。山正面如此，側面又如此，背面又如此，每看每異，所謂山形面面看也。」面對自然景物，人之視點不固著於一點，而是隨著心理之需要而移動著，只選取需要之部份，忽略、捨棄了細枝末葉；移動視點的表現方法，給畫家追

求「景外之意」「意外之妙」以最大之主動性和靈活性。故中國畫家在構圖上，並不會受到畫境中空間之限制，畫面上很可能呈現的只是一個自然山水片斷，但呈現之意境是無窮的。

二、論畫境

　　宋代所強調的遠近大小，說明了空間意象的安排逐漸合乎理性的觀察，在理性觀察中仍需要將創作的主題意識灌注於畫面之中。《林泉高致》：「世之篤論，謂山水有可行者，有可望者，可游者，有可居者。畫凡至此，皆入妙品，但可行可望，不如可居可游之為得。」；「看此畫令人生此意，如真在此山中，此畫之景外意也。見青煙白道而思行，見平川落照而思望，見幽人山客而思居，見岩 泉石而思遊。看此畫令人起此心，如將真即某處，此畫之意外妙也。」。宋代山水畫家將「人」的意識加入了創作實踐，從觀賞者的角度，考量審美的意趣，不僅在於畫家自己，還必須以觀賞的層面加以回應。《宣和畫譜》就審美所產生的感染作用，歸結出畫面的意境表出仍在於人的意識，「昔有論山水者：『倘能於幽處，使可居。於平處，使可行。天造地設處，使可驚。嶄絕巇險處，使可畏。此真善畫也。』」

　　「可居」「可游」之審美趣味，造成了畫面意境之擴大，自然山水表現在平面繪畫，不再只是求形體之忠實再現，而是營造「可遊」、「可居」之山水空間。表現在構圖上，要求畫家

精細準確地去觀察、把握和描繪自然景色因季節、氣候、時間、位置之差異而有不同之表現，但「既要求真實又要求有很大的概括性」[60]，「日有朝暮，並不計時辰遲早；天有陰晴，卻不問光暗程度；地有江南北國山地水鄉，但仍不是一山一水的寫實」[61]。此即將個人情感植入山水，自由創造想像中之「可游」「可居」之山水空間，而非直接視覺之真實再現。中國畫並不採取透視法，不固定在某一視角，遠看近看均可，它不重視諸如光線明暗，陰影色彩的複雜多變之類，而重視具有一定穩定性的整體境界給人的情緒感染效果。可遊、可居，不只是一時、一地、一景片段之再現，而是透過對自然景物之描繪，傳達出整個生活、人生、理想、情趣和氛圍。

第五節　色彩觀念的褪色

一、唐以降山水繪畫重彩觀念之褪色

不同於大、小李細密之青綠山水，疏放之水墨山水於晚唐開始逐漸成為山水畫之主流。此種風格早在初唐壁畫中已可窺其端緒，只是在吳道子之後，在文獻記載上，才出現與青綠山水異趣的破墨山水。所謂之破墨山水，是以樹石近景為表現主題，利用皴法、墨色使山水畫更加蒼老渾厚而有氣韻，到五代以後，形成了山水畫中的主要形式。

觀水墨山水之發展，應上溯至吳道子，主要作為宗教畫家

之吳道子，獨創之「吳帶當風」之線條藝術於山水畫領域中開出一新局面。後人言吳道子「有筆而無墨」，張彥遠於《歷代名畫記》亦言：「吳生每畫，落筆便去，多琰與張藏布色」，其重線條不重色彩之法擴展至山水領域，對後世起了重要影響。直至與李思訓同時代之王維，張彥遠稱他：「破墨山水，筆跡勁爽」，相較與當時流行之青綠山水，王維以水墨代替了青綠，於畫之精神上自是不同於青綠之「富貴氣」。據記載王維有時也畫青綠，不過他主要還是依循著吳道子這一派發展。一直到五代、宋初，山水畫發展幾乎都以「墨」為主，除了五代李昇、董源畫一點青綠山水外，宋初幾乎沒有青綠山水，就整體而言，青綠山水已非當時主流，於畫家而言，青綠山水僅投時好，而水墨山水則以抒己懷抱。例如《宣和畫譜》中對董源之記載：「畫家只以著色山水譽之，謂景物富麗，宛然有李思訓風格；今考源所畫信然。蓋當時著色山水未多，能效思訓者亦少也。至其自出胸臆，寫山水江湖，風雨溪谷，峰巒晦明，林霏煙雪，與夫千岩萬壑，重汀絕岸，使覽者得之，真若寓目於其處也；而足以助騷客詞人之吟思。」⑫此言董源這一類的畫，當然不青綠著色，而是出之以水墨、淡彩的。故其「水墨類王維」(郭若虛《圖畫見聞誌》卷三)，此乃其自出胸臆，而「著色如李思訓」(《圖畫見聞誌》)，此乃其投時所好。大抵而言，水墨畫之發展，早在南北朝之時以有記載，到唐代吳道子時，初步確立其局面，王維承其餘緒，加以創作、研究、鼓吹，在王維及稍前時代裡，大部份的繪畫都是著色的，水墨畫

此一藝術形式尚不為普遍接受。

　　到晚唐、五代，卻一躍成為繪畫(尤其是山水畫)之主要形式，究其原因，和唐代高度發展的經濟文化，與當時造紙技術及造墨技術高度發展有關。當時之墨已十分細膩，單一之墨色可以分出許多的濃淡來，即所謂「墨分五彩」。唐代之造紙事業，發展十分迅速，已發展出今日所用之宣紙及各種精細紙張。由於水墨畫是以墨加水產生濃淡之變化，故紙質之選用亦須十分考究。水墨畫在唐代確立可以視為社會經濟、文化各方面發展成熟之必然產物。五代、宋初開始，水墨畫成為大宗，並創就宋元為中國山水畫之黃金時代，此於藝術發展上之意義，揭示著畫家色彩觀念之消退，對於青綠山水對描繪對象重裝飾性，所造成內容之局限，不再感到滿足，轉而以筆墨本身為基調，藉由筆墨所產生之線，擴展至面，以墨替代彩，突出墨色之作用，「使表現空間等方法有了進展，行筆也有了新的變化」[63]。因此宋元畫家，多重視筆墨技法，甚至畫論中亦多對筆墨之討論，此將於下節中討論。

二、宋元山水、花鳥畫於色彩之表現

　　宋代無論是山水畫、花鳥畫都可稱為繪畫的黃金時代，各家以特出之技法表現個人獨特之風格，基於用筆、用墨、用色等表現形式、表現方法之不同，可分為以下幾種風格：

(一)淡墨如雲霧中

　　李成(919~967AD)，和范寬、董源並稱「北宋三大家」，五代入宋，避居青州(山東)，常畫北方雪景寒林，勾勒不多，皴擦甚少，用墨清淡而有層次，人稱其「惜墨如金」。李成畫山，骨幹特別明顯，呈現出挺拔堅實，予人「氣象蕭疏，煙林清曠」之感覺。傳李成作之〈小寒林圖〉[64]，以李成最常畫之雪景寒林為題材。此畫採平遠式構圖，前景松樹、坡陀描繪細膩，為表現遠景之山巒，以墨染加墨點之方式來襯出山頭之輪廓。遠景、近景間以水墨暈染方法，造成煙雲瀰漫之效果，此乃李成特有之「煙林平遠」風格。

　　受李成影響之畫家有郭熙、王詵等，他們多用一種明潔之墨法，使人感覺「淡墨如雲霧中」(米芾語)，如現藏台北故宮博物院的王詵〈漁村小雪圖卷〉全圖層次空間極為深遠，僅在人物、樹木、水口等處用濃墨勾提。尤其是郭熙，取法李成清潤明淨之墨法，「然後多所自得」，畫樹如鷹爪，松葉如鑽針，畫山聳拔盤回，畫水多作高遠，其山水變化萬千，故能獨步一時。

(二)墨韻黑沉

　　范寬初學荊浩，又摹李成畫法。後於大自然中「對景造意」，「寫山真骨」，終「自立家法」。范寬畫山石堅韌，重骨法，不同於李成之「惜墨如金」，范寬在勾、皴之表現上以重墨染，「筆觸堅實，線條勁厲」，多在陰面用墨，表現出如夜

行觀山，層層深厚。范寬〈谿山行旅圖〉為其最著名之作品，此圖採高遠式構圖，主峰皴法，卻似關仝[65]。用筆雄厚蒼勁，以頓挫轉折之線條勾勒山之外形輪廓，以擦、點由淺而深鋪疊來描繪巖壁細密肌理。近景中各種之樹木，加以細膩地描繪。米芾曾評論范寬的作品：「山頂好作密林，自此趨枯老；水際作突兀大石，自此趨勁硬。」於此畫中即表露無遺。於主峰之密林及近景之樹石，皆施以重墨，顯露出其風骨神韻，范寬山水所影響的畫家有高洵、劉翼及南宋李唐。

(三)淡墨輕嵐

　　北宋董、巨之山水畫以寫實性甚強之畫風來表現江南丘陵山景，人稱「淡墨輕嵐為一體」。湯垕評董源之山水：「一樣水墨礬頭，疏林遠樹，平遠幽深，山石作麻皮皴。一樣著色，皴紋甚少，用色濃古。」前者即「淡墨輕嵐」，後者即「景物富麗，宛然有李思訓風格」之著色山水，亦即前所言，董源所作山水有青綠和水墨兩種不同風格，總其創作而言，重在水墨之表現，不在青綠之設色。其「淡墨輕嵐」，在表現方法上，用純樸之墨線作皴，每筆之線條並不長，故有圓渾之感覺，適以表現江南煙雲景象。有時也用渾點與不少有意或無意之小點，參雜乾筆、破筆，以達到互為變化的繪畫原則。其寫遠山深秀，及淺汀平灘景色之〈夏山圖卷〉[66]即用此法。此畫用點極多，參差乾筆、破筆，表現蒼茫之氣，不拘泥於細節之描寫，以純樸之墨線作皴，以體現江南地區煙雲濕潤之特色。

　　巨然之「淡墨輕嵐」則較為明潤，具有爽氣。其傳世作品〈秋山問道圖〉[67]具有個人獨特之筆墨表現，層層疊疊之山巒頂上特多如卵石狀之「礬頭」，以及通幅之「長披麻皴」。「長披麻皴」長線條之交錯，在此巨幅中特別明顯，交錯之線條表現出一種柔和之詩意，和北方山水中之斧劈皴大異其趣。另在此畫中，還可見以濃墨灑落之苔點，形成一顯著之特色。董、巨山水於北宋為重要流派，米芾、江參乃至元代倪瓚、高克恭、明代沈周、文徵明、董其昌皆承其法。

(四)米氏雲山

　　米芾(1051~1107AD)與其子米友仁(1086~1165AD)，受江南煙雲山水之啟發，以潑墨點染作山水，對山水畫作出新的貢獻，被稱為「米點山水」、「米氏雲山」。所謂「米點山水」，完全放棄線條，以潑墨法來畫的，藉深淺濃淡不一之墨點來構成江南煙雲景色。二米山水，屬水墨大寫意，提高了水墨渲染之傳統技法，擺脫了之前山水畫重精確客觀描寫之格局。米芾之〈春山瑞松圖〉，以水墨橫點作山巒皴筆，又以雙勾或空白表現浮雲，且專以雲雨山水為主題，強調筆與墨所表現之氣韻。

(五)水墨蒼勁

　　南宋四家劉、李、馬、夏運用破墨法，以粗放的水墨在畫面上鮮明地表現出樹石的質感，如馬遠、夏圭所謂「帶水斧劈」

法，以濃墨斫拂，淡墨掃開，在熟絹上形成水墨淋灕的感覺。南宋馬遠、夏圭風格相似，並稱「馬、夏」，惟馬畫「意深」，夏畫「趣勝」。馬、夏山水多作斧劈皴，用筆稜角方硬，用墨清潤，以濃淡層次之變化，造遠近分明之感。馬、夏山水於南宋佔壓倒之勢，以熟練的筆墨技巧，逐漸

(六)青綠巧整

　　兩宋時期，青綠山水之發展雖不及水墨山水，但在南宋前期，青綠山水也曾盛極一時。北宋後期王詵、趙令穰等雖也作青綠，但他們同時也畫水墨，不以青綠為重，南宋初之趙伯駒(1119~1185AD)及其弟趙伯驌(1124~1182AD)擅畫樓臺界畫，祖述李思訓之畫法與設色。二趙於山水表現方法上，用金線勾勒，清綠施染其間，舊題趙伯駒之〈江山秋色圖〉，寫深秋遼闊之山川郊野，其對景物細節描繪細膩，但不煩瑣，用色瑰麗，以石青石綠為重色，兼用赭石、朱砂、花青與白粉。趙伯驌所作之〈萬松金闕圖〉亦作青綠勾染，在平遠之山巒加茂密的點，作為叢林，圖中有細描之水紋與青綠勾染之石腳相配，將簡潔單純和精細入微作巧妙之結合。

　　青綠巧整之山水風格，於南宋初復興，即便是李唐、蕭照、劉松年，也都能作青綠重色之山水。至元、明，仍有二趙之繼承者，如元之錢選，明之仇英等。然南宋之後，山水畫之趨勢不在青綠巧整，青綠山水仍有創作者，但不發達。

　　到了元代，山水畫影響較大的是趙孟頫和「元季四家」，

但除此之外，仍有幾種不同風格，有些畫家，一個人也兼有多種不同的風格，依王伯敏先生《中國繪畫通史》，元代山水風格歸納成六大類：

其一，受唐代二李及南宋二趙影響者。如趙孟頫、錢選之青綠山水，但趙、錢亦善水墨畫法。從元代整個山水畫法發展來看，趙、錢還是把青綠過渡到水墨之大膽嘗試者。

其二，繼米氏雲山一路者。高克恭、方從義等，繼米氏雲山一路發展，以水墨渲染，並兼採董源之法，表現煙雲蒼茫。

其三，發展董、巨，融化李、范一路者。黃公望、王蒙、倪瓚、吳鎮等即是，他們在元代之勢力最強，影響最大。這派畫風，力求情趣，或渴筆皴擦，水墨渲染，或作淺絳設色，皆一時之盛。具有這一派畫風的，還有如張遜、趙元、李士安、張中、李升、鄭禧等，不但師法董、巨，有的還受黃公望的影響。

其四，繼李、郭一路者。如朱德潤、商琦、劉伯希等。不過這些畫家，亦兼取董、巨畫法，也有受趙孟頫影響的。

其五，繼馬、夏一路者。如孫君澤、盧師道、丁野夫、陳君佐、張遠等，所畫水墨蒼勁，山水皴法，多作斧披劈。雖不受士大夫之極大重視，但這派畫法，代有繼承者。

其六，工界畫樓閣者。如王振鵬、李容瑾、夏永、朱玉所作，「工整其筆墨」，「左右高下，俯仰曲直，方圓平正，曲盡其作」。

(七)黃家富貴

唐以前，畫家多以擅長人物畫，而兼畫其他題材，其內容以鑑誡教化功用為主，至唐代人民豐衣足食，儒、道、佛三家並盛，繪畫領域亦隨之擴大，此一趨勢促成了山水、鞍馬、花鳥畫等迅速發展。就花鳥畫而言，據歷代名畫所記載，善花鳥的畫家很多：「邊鸞善花鳥，精妙之極，至於山花園蔬，無不編寫，為右衛長史，花鳥冠當代。」晚唐的刁光胤，攻畫湖石草竹貓兔鳥雀，性情高潔，另一位與刁光胤同時的畫家滕昌祐，長於畫鵝，對折枝花朵、蟬雀等均精，所畫草蟲叫做「點畫」其二人對五代負盛名的黃筌影響頗大。

唐朝結束以後，接著進入五代十國大分裂的局面。五代時期的花鳥繪畫除了西蜀地區黃筌父子繼承了唐代邊鸞、刁光胤的傳統畫風之外，在江南地區，另發展出一個新的畫風，人稱江南布衣的徐熙，創造了野逸淡雅的沒骨畫法，畫史上以徐、黃「二體」稱之。

黃氏體一派的代表人物—黃筌、黃居寀父子，繼承刁光胤寫生法，並採雙鉤填彩法。黃筌十七歲便入蜀畫院待詔，美寫宮中珍禽異卉，下筆輕利，用色鮮明，作品極富豔與富貴風格，因此得太宗眷顧。黃體成為院體畫的代名詞，要想進入圖畫院，其標準均以黃氏獨製為優劣去取，由此可知黃家之繪畫成就及風行一時的情形。

黃氏體的代表作品，傳世有二品。一為〈寫生珍禽圖卷〉，現藏北平故宮博物院，此短卷以雙鉤填彩精工繪出各種

鳥類、昆蟲、烏龜，為黃筌供子習作的畫稿。另一幅是黃居案的〈山鷓棘雀圖〉，今藏台北故宮博物院。全幅以謹細的筆先鉤出輪廓，而後皴染、填色。禽鳥、植物、岩石都寫實而多彩，表現出自得其樂的野趣。

(八)徐熙野逸

徐氏體代表人物徐熙則是江南處士，所入畫者為「汀花野竹、水鳥淵魚」，舉凡園蔬莖苗之類，平日常見的蟬蝶草魚亦入圖寫，意出古人之外。其寫生寫意二者兼備。有關他的用墨、設色之法，時人讚譽甚多。他以「水墨淡彩」之風格自創沒骨畫法，將花鳥寫生推展到純藝術的領域上，使中國繪畫在表現上又進入更深一層的境界。

五代花鳥畫由於徐熙、黃筌的努力，不僅促成花鳥畫之蓬勃發展，由於他們不斷的研究創作，各成一體、成為中國花鳥畫百世的典範。宋沈括言：「黃畫花，妙在賦色，用筆極新細，殆不見墨跡，但以輕色染成謂寫生，徐熙以筆墨畫之、殊草草，略施丹粉而已神氣迥出，別有生動之意。」[68]「落墨法」表現他個人的情思，這是異於黃筌而別創一格之處。所謂落墨法，就是先用墨筆，連鉤帶染的把全部圖象描繪出來，然後再略加一些色彩，它的技法是有雙鉤也有工細或粗筆的地方，整個畫面，有的地方是，有的地方著色，所有的描繪，不論「形」「神」都表現在「落墨」，以墨色為基礎，而著色僅處於輔助的地位。

　　徐熙用墨有他的特色，而其創作亦要求形似之外神似意足，否則失意則神亦失，神失形亦消矣。「意」是一種只能意會而難以言傳的藝術境界，它是以現實為基礎，而又超出了現實，被藝術家加以理想化了的藝術境界。

(九)水墨雜畫

　　宋末元初之際廢除畫院，僅設御局使，畫家的待遇大不如前朝元人既不積極提倡藝術，而一般的人心都自恨生不逢時，淪為異族奴隸，所以當時的畫家們不論仕與不仕，都持其在宋時已有的聲名地位，藉筆墨以自鳴清高，其中最負盛名且最具影響力的要數吳興八俊這一輩；他們極力主張作畫需合古意，摒除用筆纖細，敷色濃麗作風，這種力追古人的習尚，在元初確實也曾盛極一時，並且產生不少高古細潤的作品，使元朝時期的繪畫，雖處在異族蹂躪的厄運中，仍能發榮滋長，而有相當的進步。

　　元朝除了復古派以外，最受後世畫家推崇，且被譽為元季繪畫宗流的畫派，則為水墨寫意畫。

　　元朝中葉以後，水墨畫終至領導了一代藝壇，一般畫水墨及沒骨的人口逐漸增多，也是中國水墨花卉的黃金時代，此時四君子畫逐漸與花卉分道揚鑣，單獨成為另一種宗派，別立一科，其原因主要的是，一方面梅、蘭、竹、菊是花卉中的逸品，久為士大夫怡情陶性的畫材；一方面水墨四君子用筆簡略易學，為一般人樂意學習的對象，因此在宋時就已有許多人擅

長此道，入元以後隨著國勢民情的需要，亦就更加發達了。

　　四君子中以墨竹最盛，亦最便利揮毫，雖然只有草草數筆的點染，卻有一股蒼鬱超俗的神趣，因此高人逸士們無不兼習，作為寫情寄意之用，倪瓚就曾經有一段關於墨竹的精闢論點：「余之竹，聊以寫胸中逸氣耳，豈復較其似與非似，葉之繁與疏，枝之直哉！或塗抹久之，他人視之，為麻為蘆，僕亦不能強辯為竹，直沒奈覽者何！」[69]，當時工於墨竹的畫家，僅以畫史中可考的人，就佔了元代畫家三分之二的人數。

第六節　畫論中對筆墨之探討

　　中國畫發展到宋，以水墨為大宗，對色彩之觀念淡去，轉而強調「筆墨」技法，用筆、用墨原不可分，所謂「筆中有墨，墨中有筆」，在用筆中要現墨氣，在運墨中要見筆勢。在南北朝時，蕭繹已有「筆精墨妙」之言，特別強調筆墨在繪畫上所起的作用。唐朝張彥遠《歷代名畫記》：「夫陰陽陶蒸，萬象錯布。玄化亡言，神工獨運。草木敷榮，不待丹碌之彩；雲雪飄颺，不待鉛粉而白。山不待空青而翠，鳳不待五色而碎。是故運墨而五色具。」更進一步言用墨之效用。

　　在歷經唐設色山水，五代山水畫家引領了中國山水畫進入水墨山水之黃金時代。水墨山水成為主要潮流，畫論中對筆墨的討論增加。五代山水大家荊浩在《山水節要》中言：「筆使巧拙，墨使重輕。使筆不可反為筆使，用墨不可反為墨用。凡

描枝柯葦草樓閣舟車之類，運筆使巧。山石坡崖蒼林老樹，運筆宜拙。雖巧不離乎形，固拙亦存乎質。遠則宜輕，近則宜重，濃墨莫可復用，淡墨必教重提。」；荊浩於《筆法記》更提出「六要」，「氣、韻、思、景、筆、墨」，在謝赫「六法」基礎上，強調筆墨之功能，表現質感與氣韻。

宋郭若虛《圖畫見聞誌》：「凡氣韻本乎游心，神彩生於用筆，用筆之難斷可識矣。故愛賓稱惟王獻之能為一筆書，陸探微能為一筆畫。無適一篇之文，一物之象而能一筆可就也。乃是自始及終，筆有朝揖，連綿相屬，氣脈不斷。所以意存筆先，筆周意內，畫盡意在，像應神全。夫內自足，然後神閒意定，神閒意定則思不竭，而筆不困也。」。他進一步申論用筆的弊病，「又畫有三病皆繫用筆。所謂三病者：一曰板，二曰刻，三曰結，板者腕弱筆癡，全虧取與，物狀平褊，不能圓渾也；刻者，運筆中疑，心手相戾，勾畫之際，妄生圭角也；結者欲行不行，當散不散，似物凝礙，不能流暢也。」

《宣和畫譜》：「畫之貴乎有筆，不在夫丹青朱黃鉛粉之工也。」將用筆提昇到繪畫的核心問題，而施朱抹黃則在宋代的畫論體系中逐漸退位。宋韓拙《山水純全集》認為山水畫的主要構成在於用筆用墨：「筆以立其形質，墨以分其陰陽。山水悉從筆墨而成。」又說，「有筆而無墨者，見落筆蹊徑，而少自然。有墨而無筆者，去斧鑿痕，而多變態。故王洽之畫，先潑墨縑素取高下自然之勢而為之，浩介乎兩者之間，則人與天成兩得之矣。」概括了用筆與用墨之基本要求。

　　元代饒自然在《論書畫一法》中綜合前代書畫一法論，並引趙孟頫、王紱的立論，加強此項觀念的可信：「古人云：『畫無筆跡，如書家之藏鋒。』元趙孟頫自題己畫云：『石如飛白木如籀，寫竹應八法通。』王紱亦云：『畫竹之法：幹如篆，枝如草，葉如真，節如隸。』所謂書畫一法信乎？」

　　元黃公望〈寫山水訣〉中論筆墨用法可以說是在實際創作中之所得：「山水中用筆法，謂之筋骨相連。有筆有墨之分。用描處糊突其筆，謂之有墨，水筆不動描法，謂之有筆。此畫家緊要處。山石樹木皆用此。」所謂「筋」與「骨」，即山水景物之輪廓和實體，在表現主要輪廓線條與實體之皴擦，須像筋骨般緊密相連，毫不露出跡象。具體之法則為：「作畫用墨最難。但先用淡墨，積至可觀處，然後用焦墨，濃墨，分出畦徑遠近，故在生紙上，有許多滋潤處。」先用淡墨，漸用濃墨，逐層渲染，以墨分其遠近，至於輪廓線條，則「糊突其筆」，不要描得過於刻露。在應該皴染之處，則要不致漫滅既有用筆痕跡。筆墨相融無間，使其筋骨相連，渾然一體。

　　所謂「用筆」，乃在以線條之表現來描繪物象之輪廓，可以方、圓、粗、細、乾、濕，藉由不同筆法之變化，表現不同之形象，甚而內求至筆法本身所具之美學意涵，所謂「意在筆先」、「鋒芒畢露」、「如非如動」等，到元代兼擅書畫之趙孟頫，更提出「書畫用筆本來同」，應用書法中真、草、隸、篆之筆法於繪畫之線條、用筆。而表現不同之景物，有不同之用筆方法，如「凡描枝柯葦草樓閣舟車之類，運筆使巧。山石坡

崖蒼林老樹，運筆宜拙。」⑦於當時畫論中多所論述。

用墨，是中國繪畫特有之用色，墨雖為黑，卻可達陰陽黑白層次，所「墨分五色」、「墨以分陰陽」。用墨可以「乾溼濃淡」之別，分為濃墨、破墨、積墨、淡墨、潑墨、焦墨、宿墨等方法。這些墨法之運用，和含水量有關，藉由墨和水之相調和，創造出自然界景物之生趣。尤其到了宋元山水，在描繪山水煙雲時，以水墨表現不同自然現象，創造出多樣之用墨方法。如李成之「惜墨如金」，范寬之「墨韻深沉」，或董源之「淡墨清嵐為一體」，不同之用墨方法，表現出不同之風格來。

花鳥繪畫的發展亦是如此，來自黃筌、黃居寀為首的宋代花鳥畫，都是以富麗堂皇的色彩來描述孔雀、錦雞、牡丹等珍禽異卉，具有裝飾性的效果與富貴宮廷生活相結合，故受到皇室喜寵，而成為當時畫家學習模仿創作的方向。當時對於物體屬性之色彩，必然精確無以，明暗度與彩度比例之應用，色感漸層的講究都下了很大的功夫，如徽宗所繪錦雞圖，錦雞有墨、白、紅、黃、赭石等色澤，由芙蓉之綠葉襯托，顯得主題突出，但又顯得諧合，宋代花鳥畫對色彩之講究，可說為歷代之冠，一般人以為賦色很容易，其實色彩在宣紙上的運用，較水墨還要艱難，用得好，光鮮生動，用得不好，則俗豔鬱滯。花鳥繪畫用彩有沉穩厚重的，也有淡雅飄逸的，不論淡染、重彩，只要能淡逸而不輕浮，沉厚而不呆板，如麓臺所云：「墨不礙色，色不礙墨；乃能色中有墨，墨中有色。」傅染愈新，光輝愈古，這才是隨類賦彩的極致。

　　繪畫中的色彩，並不等於客觀物象的色彩，透過光影的變化，色與色之間的對比關係，色與墨的配合，以及中國畫中留白背景所起的調節作用，構成中國畫色彩與空間留白產生的節奏感和韻律感。天地之間，本就是一個彩色的世界，日光所到之處，無論山巔水涯，草木蒙被，自然是五彩繽紛，凡屬有情，無不來自顏色，隨著四季的替換，呈現出各種變化的大自然，流露出神秘而豐富的色彩。

　　文人畫在宋代僅開其端緒，至元明清三代，才成為院體畫並行的一種勢力。由於文人藝術表縣之理想，都一致投向人格、情操的目的，因此各種花鳥的象徵意義、人格的聯想、情感的抒放都成為繪畫的終極目的，因此後代墨竹、墨梅、蘭、竹、菊、歲寒三友、四君子等美名應運而生，這種著重抒情寫意，豪放瀟灑的方式，成為文人在花鳥畫寫意表現的代表。

　　中國之繪畫發展，從五代以前以色彩為主，經過兩宋色彩、水墨相輝映時期，至元代，水墨佔了畫壇之統治地位。元初趙孟頫強調書法入畫，趨向以單純之墨色體現出色彩之效果。在繼承前人傳統之基礎上，求形似之外，追求物象神韻和情趣，強調水墨寫意畫法，有了進一步發展。到元季四家，傾向於描寫印象為主之抒情氣質，無論是黃公望之簡勁渾厚，王蒙之鬱茂蒼茫，倪瓚之淡遠超逸，吳鎮之圓潤華滋，在筆墨上都具有溫、潤、凝、靜、情、味之共同點。

註釋

35. 李澤厚《美的歷程》，台北：三民書局，頁203。

36. 同註35，頁186。

37. 〈匡廬圖〉，絹本 185.8x106.8cm 現藏台北故宮博物院。

38. 閻麗川，《中國美術史略》，台北：丹青，頁156。

39. 現藏於台北故宮博物院。

40. 現藏於北平故宮博物院。

41. 李霖燦，《中國美術史稿》，「依中國畫史之所載，董源在筆墨上用的是所謂之『點子皴』，那是說，重要疏密濃淡的點子來作畫，近看一片墨點，遠看則物相畢露，這是江南空氣濕潤所致，和北方空氣乾燥物相清明的『斧鑿痕』，正不相同。」

42. 現藏於台北故宮博物院。

43. 轉引書，高居翰(Cahill，James) 著,李渝譯《中國繪畫史》台北：雄獅圖書公司，頁31-32。

44. 《宣和畫譜》，卷十五，頁163，收錄於畫史叢書。

45. 李霖燦《藝術欣賞與人生》，台北：雄獅圖書公司，民國73年7月出版，頁81。

46. 同註44，卷十七，頁203-204。

47. 布魯格編著，項退結譯《西洋哲學辭典》，台北：先知出版，民國65年，頁203-304。

48. 李霖燦，《中國美術史稿》，台北：雄獅圖書公司，民國76年12月

出版,頁142。

49. 捉勒,中國畫術語,專指花鳥畫中以猛禽獵食為題材。

50. 黃君璧,《宋代美術中國美術史論集》,中華文化出版事業委員會出版,頁204。

51. 同註35,九、〈宋元山水意境〉。

52. 現藏台北故宮博物院。

53. 49.7×186.7cm絹本設色。

54. 現藏台北故宮博物院。

55. 馬遠,號欽山,生卒年月不可考,約1190-1225AD,夏圭,字禹玉,和馬遠同時代。

56. 〈溪山清遠圖卷〉,46.5×889.1cm,紙本,水墨,現藏台北故宮博物院。

57. 劉指劉松年,以人物畫見長,故於此暫時不論。

58. 《中國名畫研究》。

59. 倪瓚,〈紫芝山房圖〉現藏於台北故宮博物院。

60. 同註35,頁191

61. 同前註。

62. 《宣和畫譜》卷十一。

63. 《中國畫論》〈山水畫墨法談〉,王克文。

64. (傳)李成〈小寒林圖〉絹本 水墨淺設色 40x72cm 現藏遼寧省博物館。

65. 鮑少游《名畫之欣賞》。

66. 註 董源 〈夏山圖〉絹本 水墨淺設色 49.4x313.2cm 現藏於上海博物館

67. 註 巨然〈秋山問道圖〉現藏台北故宮博物院

68. 俞崑，《中國畫學類編》，頁226~228。

69.〈倪瓚〉，中國巨匠美術週刊，錦繡出版社，頁16。

70. 荊浩，〈筆法記〉，見《中國畫論類編》，台北：華正書局，頁605。

第五章　宋元文人畫的形色觀

第一節　從文人墨戲到文人畫

「文人畫」之名，肇始於元代，宋代文人士大夫所作，僅能以「文人墨戲」稱之。在精神內涵上，宋元文人之畫是一脈相承的。歷來藝術史著作，或將文人畫之啟發點上溯至唐代詩人王維，甚或將兩晉南北朝時之戴逵、顧愷之、宗炳之作，廣納入文人畫之範圍，若細究其內在藝術思想，卻是極為不同的。

宋代於開國之初，成立了翰林圖書院，於其中供職之畫家分為待詔、祗候、藝學、畫學正、學生、供奉等六職，此一完備之畫院制度維持到南宋滅亡，始告結束。其中最興盛和組織最完備之時期，在北宋末年徽宗時期之宣和畫院，和南宋初年高宗時期之紹興畫院。由於待遇之優厚，當時之畫家自是以進入畫院為榮，加以徽宗、高宗之提倡，此時期之畫院可視為當時繪畫之一大主流。相對於為政治而作、強調「形似」、「格法」之畫院畫家，有一部份之文人士大夫對繪畫抱持著「以詩餘墨戲之遣興」態度來作畫。其中以蘇軾、文同、米芾等人為領導人物。這批文人畫家本身皆精於詩、文，除了繪畫作品，並開始發表關於繪畫之文章，他們認為繪畫的目的並不在於再現客觀物體的外形，而是表現創作者內心的一種氣質；作品所表現的內容來自於創作者的心靈，亦即客觀自然物透過創作者

之心、眼，轉換成藝術的語言而呈現出來。故作品的品質也反映了創作者的氣質。觀當時繪畫發展之環境，「畫者文之極也。故古今文人，頗多著意，……唐則少陵題詠，曲盡形容。昌黎作記，不遺毫髮。本朝文忠歐公，三蘇父子，兩晁弟兄，山谷、后山、宛邱、淮海、月巖，以至漫仕、龍眠，或品評精高，或揮染超拔。然者畫者，豈獨藝之云乎，……其為人也多文，雖有不曉畫者寡矣。其為人也無文，雖有曉畫者寡矣。」[71]可見北宋繪畫已普及於一般士人，加之宋初文壇之古文運動及宋代理學之勃發，參與這些文學、思想運動之文人士子，無形中將其文學、理學觀點運用到繪畫觀點上。

　　宋代文人詩餘墨戲之作，多未流傳下來，然這些文人針對繪畫所發之文章議論，可供後世了解當時文人畫家不同於院畫畫家之藝術思想。對於院畫追求「形似」、「格法」之傳統，蘇軾曾賦詩：「論畫以形似，見與兒童鄰；賦詩必此詩，定知非詩人。詩畫本一律，天工與清新。」[72]明白揭示其對於「形似」之反對，其「詩畫本一律」，可知其對繪畫所持之態度，一如其對詩之態度，不囿於詩之形式，取材選辭不分雅俗，為詩以抒胸臆，故其詩與其人格胸襟相合，其為畫亦如此。米芾亦云：「山水古今相師，少有出塵格者。因信筆作之，多煙雲掩映；樹石不取細意，似便已。知音者求，只作三尺橫掛。」揭示其作畫之態度，反對因襲古人作畫之法度，以為作畫只須信筆拈來，自然寫意即可。

　　蘇軾〈淨因院畫記〉云：「余嘗論畫，以為人禽宮室器用

皆有常形，至於山石竹木水波煙雲，雖無常形而有常理。常形
之失，人皆知之；常理之不當，雖曉畫者有不知。故凡可以欺
世而盜名者，必託於無常形者也。雖然常形之失，止於所失，
而不能病其全；若常理之不當，則舉廢之矣。以其形之無常，
是以其理不可不謹也。世之工人，或能曲盡其形，而至於其
理，非高人逸才不能辨。」⑦⑧此文特舉「常形」、「常理」以明
其創作態度和院畫家之不同，山石竹木水波煙雲於院畫家，皆
有一定形之準則，然於文人畫家，山石竹木水波煙雲之形貌、
位置，可經安排、創造，院畫家乃客觀之再現，文人畫家乃主
觀之呈現。

　　此謂之「常理」，誠如徐復觀先生所釋：「他所說的『常
理』，不是當時理學家所說的倫理物理之理。因為倫理、物理，
都有客觀而抽象的規範性，原則性。他所說的常理，實出於
《莊子》〈養生主〉庖丁解牛的『依乎天理』的理，乃指出於自
然地生命構造，及由此自然地生命構造而來的自然地情態而
言。……他的所謂常理，與顧愷之所說的『傳神』的神，和宗
炳所說的『質而有趣靈』的靈，乃至謝赫所說的『氣韻生動』
的氣韻，及他所說的『窮理盡性』的性，郭熙所說的『取其質』
的質，『窮其要妙』的要妙，『奪其造化』的造化，實際是一
個意思。」⑦④故宋文人論畫和「傳神」為一脈相傳的。於自然
造化中，畫出活之生命，有情之生命。而此有情之生命和畫家
之生命情感是相通的。此為元代文人畫立下一具體之觀念。

　　到了元代，由於宋畫院的沒落，繪畫之審美趣味落入在野

士大夫手中，尤其是元初趙孟頫推動之文人畫運動及元季四大家在創作上之實踐，使得文人畫於元代正式確立並蓬勃發展。文人畫在元代興盛，標示著由宋入元，社會激烈變動下，所帶來審美趣味之轉變，繪畫與文學與書法緊密地結合。依李澤厚《美的歷程》所言文人畫的基本特徵可歸納出：

(一)文學趣味的異常突出。文人畫是相對於院體畫而發的，兩者於藝術思想上可歸結為形與神，對象與主觀的發展關係上，相對於北宋客觀、整體地描繪自然之「無我之境」，過渡至南宋細節描繪忠實、追求詩意，至元代通過自然、山水來傳答種種主觀心境意緒之「有我之境」[75]，形似與對象之描繪寫實被置於次要之地位，主觀的意興心緒才是畫家所強調和重視的。原本作為人物畫品評標準的「氣韻生動」，也成了表達人的主觀意識的山水畫的標準。《藝苑卮言》中說：「人物以形模為先，氣韻超乎其表；山水以氣韻為主，形模寓乎其中。」倪雲林云：「僕之所謂畫者，不過逸筆草草，不求形似，聊以自娛耳。」「余之竹聊以為寫胸中之逸氣耳，豈復較其似與非」吳鎮亦云：「墨戲之作，蓋士大夫詞翰之餘，適一時之興趣。」文人士大夫於文藻詞章之餘，墨戲遣興而作，饒富文學之意趣。

(二)對筆墨的突出強調。「在文人畫家看來，繪畫的美不僅在於描繪自然，而且在於或更在於描繪本身的線條、色彩亦即所謂筆墨本身。筆墨可以具有不依存於表現對象(景物)的相對獨立的美。它不僅是種形式美、結構美，而且在這形式結構中

傳達出人的種種主觀精神境界，『氣韻』、『興味』。」如此，把中國的線的藝術傳統推上了它的最高階段。「中國獨有的書法藝術，正是這種高度發達了的線條美。書法這時與繪畫密切結合起來。」在繪畫表現上，文人畫強調以書法入畫，甚而主張「書與畫一耳」，以為作畫和書法是相通的；趙孟頫認為，「石如飛白木如籀，寫竹還應八法通，若也有人能會此，須知書畫本來同。」以書法來通畫法，將文人畫和民間畫家之畫作一區格。

　　綜合以上兩個元代文人畫之特點，更發展出在畫上題詩文，以詩文之線條來補充畫面，以詩文之內容來擴充意境的特出現象。中國繪畫至此，發展出「詩、書、畫、印」合一之特出形式。

第二節　文人畫之形、色、意

一、文人畫之「形」─不重形似，重主觀意趣之表現

　　如前所述，文人畫為文人詞翰之餘，遣興之作，逸筆草草以抒胸中逸氣，主要在個人情思之抒發，故對象外在之形似，並非畫家所重，例如在畫山水之時，並非要引發觀者與其有相同之直覺感受，而是要告訴觀者，當其遨遊山水時內心的思想與感覺。「這些文人曾說過要將他們的思想與感情寄託在岩石、樹木或石頭中。」[79]宋代山水畫家對山川忠實之描繪，在

文人畫中漸漸消失了，而以一種文雅、超然的態度代之。東坡說：「論畫以形似，見與兒童鄰」，倪雲林也說：「僕之所謂畫者，不過逸筆草草，不求形似，聊以自娛耳。」文人畫家雖不求「形似」，但不表示他們反對形之寫實，觀優秀之文人畫，可知他們仍以寫實為基礎，只是在對物之形上採取了不同的態度。

　　文人畫以寫意為手段，提倡「以形寫神」，作畫不能滿足於「形似」，應該重於「神似」，在創作方法上主張「遺貌取神」。湯垕《畫鑑》：「觀畫之法，先觀氣韻，次觀筆意、骨法、位置、敷染，然後形似，此六法也。若看山水、梅蘭、枯木、奇石、墨花、墨禽等遊戲翰墨，高人勝士寄興寫意者，慎不可以形似求之。」

　　「形」與「神」之間，並非完全區隔，完全對立的，東坡特提出「常理」之說來。物於「形」上，有「常形」之別，「人禽宮室器用，皆有常形」，「山石竹木，水波煙雲，雖無常形而有常理」，此謂「常理」，即理學中萬物造化所通行之理，乃天地萬物所共通之準則，於畫即指描繪對象之「神」而言。畫山水要畫出其成為此種自然的生命、性情，而不只是「塊然無情之物」。也就是要把自然畫出其生命來，畫出其感情來，而這感情是畫家生命之寄託，也就是「以形傳神」。

　　基於文人畫寫意之觀點，在畫面構圖之「境」上，自然是簡單不造作，尤其是元代文人畫家在山水的處理上，以自然、閑適、輕鬆態度，一別南宋畫院之裝飾造作，形式化的構圖，

以極簡單的構圖來表現最深沉之情思。

文人畫一特出之處，在畫面上可以看到畫家的印記、題詩或款識。此「詩書畫印」結合，為中國繪畫獨有之現象。根據現存畫作觀察，宋代畫家開始在畫中題詩，但多以不過份侵占畫面為原則，到了元代文人畫，由於求文學之趣味，喜在畫面上題詩寫字，畫面上之題詩寫字多時幾乎占據整個畫面，甚至企圖使之成為整個畫的一個部份。「詩書畫印」結合，對畫產生之影響，一在藉著詩文內容涵義以增加畫之文學情趣和擴大意境；另一影響則表現在畫面的空間上。透過書法文字的線條，和文字所構成的面積或朱紅印章，來配合補充畫面，對畫面布局結構有平衡的效果。

論及元人山水空間表現，黃公望〈寫山水訣〉中提出了「山論三遠」：平遠、闊遠、高遠，把宋人之「深遠」以「闊遠」取代了。「宋畫構圖通常的形式，總是中起一特立的主峰，然後偏左或偏右，各輔以流泉、谿澗、樵徑、蜿曲縈紆。山前則林木掩翳，關河津渡，坡陀迴岸，層層重深。換言之，即是由近景到遠景一層較一層高，『山大於木，木大於人』，而後於主山之後鉤染遠峰，使其更為深遠。……但到了元代，山水的構圖，則不自中間獨立一主峰，往往由近景的陂石處，中間偏左(右)起聳立雙樹(或叢木)這一特立的林木，主樹往往超出畫幅二分之一以上的位置。然後，以水隔開，把中景的山巒推到對岸，或自特立樹叢的左右橫入沙渚陂陀，或逕越出樹杪再起嶺頭。」這便是元文人畫在空間構圖上之轉變，可能由於元

代西征，以及馬可孛羅等人來到東方，將西方繪畫的透視觀念傳入，而受到之影響。「但是中國畫重視筆墨、紙絹等材質較為脆弱，不能如西洋繪畫(當時水彩畫尚未盛行)可以一再塗抹襯托。因此像〈雙松圖〉(吳鎮畫)這種畫法，處理樹後遠近的實景，縱使有最高詣的能手，要使筆墨靈動而不影響到前面主樹筆墨線條，也是很難處理得恰到好處的。所以宋人處理主山與對面林木間兩者的糾葛處，總是虛留山腳，讓嵐靄、雲煙、川澤，將兩者分明。然而，宋畫多使用熟絹，有時尚可略加烘染。元人則多使用生紙，暈染亦頗不易。在這種種主客觀的因素激盪下，元代畫人，吸收了新知，保存了傳統，以『闊遠』取代了宋人的『深遠』，而在黃公望的寫山水訣中明白紀錄下來，這是黃公望的創獲，也是集體智慧的結晶。」(張光賓，《元四大家》)

二、文人畫之「色」—達於意足，不求顏色似

　　唐代張彥遠《歷代名畫記》：「草木敷榮，不待丹綠之采；雲雪飄揚，不待鉛粉而白；山不待空青而翠，鳳不待五色而粹。是故運墨而五色具，謂之得意，意在五色，則物象乖矣。」言墨可以代替色彩，藉著墨之濃淡枯濕，以筆濡墨，透過線條之流動轉折，所構成之意象，以表現無窮之意蘊。然而此一理想，直到強調筆墨趣味之文人畫才真正實現，取代青綠山水，成為此後畫壇主流。

　　吳鎮引陳與義詩：「意足不求顏色似，前身相馬九方皋。」，說明文人畫「重點已不在客觀對象(無論是整體或細部)的忠實再現，而在精煉深永的筆墨意趣，畫面也就不必去追求自然景物的多樣(北宋)或精巧(南宋)，而只在如何通過或借助某些自然景物、形象以筆墨趣味來傳達出藝術家主觀的心緒觀念就夠了。」(李澤厚，《美的歷程》)元代文人畫家將筆墨所表現的精神性、思想性提升到繪畫本質的要求，因此，筆墨的對士人而言，已經不是技術性的課題，而成為表現自我風格的途徑。文人畫家至此主張書寫文字所使用的筆墨與繪畫用者，並無特殊的差異，並引證自來就有很多文人能夠繪畫。此就不難理解文人畫之重視筆墨趣味，及文人如何將筆墨於畫中發揮得淋漓盡致。

　　文人畫對於用色的看法，在黃公望〈寫山水訣〉中提到「著色螺青拂石上，藤黃入墨畫樹，甚色潤好看。」即以螺青與藤黃加墨使用的方法。「這兩者都屬透明體的植物顏色。再加上赭石(雖為礦物而用淡，卻與墨極為生發)，便是後來山水畫主要的三種色彩。」(張光賓，《元四大家》)相較於宋時青綠山水，重視筆墨又不捨青綠重色，常因重色籠罩而失生意，黃公望於色彩之取決，運用少數白粉來映發筆墨，使整個畫面保持自然潤色。亦即所謂之「淺絳」。

　　於用筆，黃公望說：「山水中用筆法，謂之筋骨相連。」所謂「筋」、「骨」，即指「皴」與「鉤」；勾勒是描寫樹石主要輪廓，皴是表現物象肌理。宋代畫家描繪山水先以較重的筆

墨，鉤勒出主要的輪廓線條，樹立主要架構。再以稍淡的筆墨，沿著這主要線條略加皴擦，筆勢肯定有力。到了元代黃公望則提出「筋骨相連」，讓主要輪廓線與表現肌理的皴擦筆法，像人體的筋與骨各個緊密連結，毫不露出跡象。就繪畫實踐而言，是先用淡墨皴擦初步的形構再漸次使用濃墨，逐旋填劊。應該用描(輪廓)的地方，要糊突其筆，不要描得過於刻露。應該皴染的地方，又要不致漫滅了既有筆蹤。兩者融合無間，使其筋骨相連，渾然一體。所以，他說：「連一窠一石；當逸墨撇脫，有士人家風。」文人畫的筆墨全在表現畫家個人體驗而來的筆法，即如他們自己的簽名款識一般，能真摯流露出他們獨特的文人氣質與個性。為了表現更豐富的層次和墨韻，文人畫家不喜歡用熟絹作畫，喜歡在生紙上作畫，並且避免以顏色為主要表現的重點。因為生紙比熟絹更能吸墨，更能表現筆觸的靈敏性。

三、文人畫之「寓意」─觸物留情

　　孔子說：「書不盡言、言不盡意」此言外有意或意外之意便是畫中的境界。唐張彥遠以為「骨氣形似皆本於立意，而歸乎用筆」因而用筆的根源先在於立意，即意在筆先而後才能畫盡意在。並且「寄意在有無之間，慷慨之中自有蘊藉」、「寬於用意，則尺幅萬里矣！」[77]

　　元代花鳥畫家在創作之際受北宋文人之影響，乃以自我情

感為主體,再將之寄託於繪畫之主體,而表達出來,此即「寓興」之概念,以中國的哲學語句來說,這是由「觸物留情」之中脫穎而出,入於「記物寓興」而以「興」代替了「情」,以「寓」代替了「留」。創作乃出於自我之心中,脫出為物所拘的範圍,以繪畫之表象,為自我敘述其內心之情感,而達到藝術的最高表現。

　　元代的繪畫創作觀,大致承襲了這個概念,大鑑賞家周密對北宋米芾所繪〈海岳庵圖〉做記錄時,便以為其乃「率意而寫,極有天趣」[78],把「率意而寫」所為其作品「極有天趣」的先決條件,此亦是持著「寓興」之觀點。「江山如畫」亦或「畫如江山」?此中國人寓興的觀點來看應該是意在筆先吧!

　　元至正五年,倪瓚為盧山甫作了一張畫,此圖的下方畫一平坡上有松、柏、樟、魂、楠、榆六種樹木,疏密掩映,姿勢挺拔,頗有幽隱清寂,遺世獨立的孤寂感。黃公望見了此畫便題詩云:「遠望雲山隔秋水,近看古木擁陂陀,居然相對六君子,正直特立無偏頗。」此幅畫因其題詩洐得「六君子圖」之名,倪瓚原來作此圖時是否即有「六君子」的意思在內尚不敢斷言,但黃公望如此題法,則可視為其對倪瓚的一個再創作的過程。他在觀賞之時,深入到原作者之表現內,在由作品之內部來推察原作者之心意,而完成對此畫之解釋。山坡上的六種樹木皆一目可辨,此「寫實」之工夫也,六株樹木皆為良才,有勉勵後進之意,此即「寫意」「寓意」也。

　　梅花道人吳鎮曾題畫竹云:「動則長吟靜即思,鏡中漸見

鬢絲絲，心中有個不平事，畫奇縱橫竹幾枝。」[79]將心中不平的情緒作為畫竹的動機，而將此情緒寄託到繪畫之主題上去，這種現象成為寫意觀念最好的說明。何以至書法中引來「寫」之一字？元代繪畫理論大家湯垕便說：「畫梅謂之寫梅，畫竹謂之寫竹，畫蘭謂之寫蘭，何哉？蓋花之至清者，當以寫意之，不在形式耳，陳去非詩云：『意足不求顏色似，前身相馬九方皋，其斯之謂歟？』」[80]梅、竹、蘭等概具有至清之情性，藝術家把握了此描繪之神韻，以墨暈作梅，達到寫意的目的。

　　畫家以胸中之「興」、「意」來支配他的表現，其中講求的是自由的，不受束縛的揮灑，其表現的媒介則又賴於墨色的運用，而排除了色彩在繪畫上的地位，這些創作觀念聯結起來，與宋代以來所發展的「墨戲」概念，似乎是一體兩面的關係。

四、文人畫之價值與影響

　　文人畫在內在精神強調文學之趣味，在外在之形式結合書法之技巧，主張「書畫本來同」，詩書畫印完整結合，至此使得中國繪畫藝術發展出異於前期，別於世界上其他繪畫之獨特面貌。而文人畫之興盛，標誌著繪畫與文學、書法之內在連繫，在繪畫史上，可視為一重要轉變時期。

　　文人畫講究「有我之境」發展到明清，形成了一股浪漫主義的巨大洪流。在倪雲林等元人那裡，形式基本還存在，對自

然景物的描繪基本仍是忠實再現的，所謂「豈復較其似與不似」，乃屬誇張之詞。到明清的石濤、朱耷以至揚州八怪，形似便被進一步拋棄，主觀的意興心緒壓倒了一切，並且藝術家的個性特徵也空前地突出了。

　　文人畫標榜以有「士氣」為上品。「趙文敏問畫道於錢舜舉，何以稱士氣?錢曰：『隸體耳。畫史能辨之，即可無翼而飛，不爾便落邪道，愈工愈遠；然又有關捩，要得無求於世，不以贊毀撓懷。』吾嘗舉似畫家無不攢眉，謂此關難度，所以年年故步。」(董其昌《容台集》)「士氣」乃士大夫人品和閱歷的體現，文人畫強調「士氣」，以為士氣能在畫中體現出來，蘇軾亦云：「觀士人畫，如閱天下馬，取其意氣所到。」此「意氣」即「士氣」，以「士氣」之高低來分出畫之品第。此對畫家個人道德人品之嚴格要求，將文人畫在精神上與工匠之畫馬上作出了區隔來。

　　自歷史的演變來看，宋代文人戲墨到元代文人畫之興盛，文人作畫形成了一種風氣，文人畫的風格技法，影響了整個明清畫壇，無論是居於當時主流之清初四王，抑或非主流之八大、石濤，皆可尋繹出其胎息元代文人畫之根源。

第三節　宋元文人畫論與創作之關係

一、宋元影響文人畫之思想

　　文人畫由文人所提倡，強調的是文人品味，文人所提出對繪畫之觀點、理論，對文人畫本身之發展具有極深遠之影響。

　　宋代「郁郁乎文哉」，文學、藝術、思想高度發展，此時之繪畫論著興盛，不同於以往之畫學著述，此時之畫論大多著重於畫之意涵而不是繪畫技巧之闡述，確立文人畫之理論基礎。而影響文人畫論與文人畫發展之思想，主要為當時極盛之「理學」和「禪宗」思想。

　　「理學」是宋元明三代之主要哲學潮流，又被稱為「新儒學」，因其承繼傳統儒學之孔、孟、《易傳》、《中庸》及《大學》之外，更融合釋、道思想，重新整合三家思想，求取一相通融的原則，來適用於宇宙、國家、社會、人生，使人類不論在出世、入世各方面，皆有一個可依循的「道」或「理」，給中國當時不滿現狀的讀書人，重新找出一條新的出路，歸納出一個新的方向。

　　宋明儒者並不像漢、唐儒者的重視經籍文字的注疏，而是要尋求聖賢文字所蘊藏的思想義理，進而求自己的生命能和經籍文字之義理相應，即要通過對儒家經籍的講習而了解古人的真生命、真精神，然後求自己也能經由實踐道德而成聖。(《中國哲學史》)因此宋明儒學重視「修養」之工夫，「一方面體會人之生命本原上的天地之性，義理之性，本心良知之至善，一方面去除其反面之人欲、意見、習氣，以使天理得以在人心順暢通行。」(唐君毅《哲學概論》)不同於秦漢儒學一昧地「反求諸己」，宋代理學更開拓了生活之精神內容，以達「向內向上

求行為活動之通過良知理性之印證的精神。」(唐君毅《中國人文精神之發展》)簡言之,「理學」是一門講心、性、氣、理的學問。

宋代由於「理學」的發達,也間接影響到繪畫思想的改變。受理學「靜觀」、「冥想」影響,使得繪畫提升為一種哲學,也成為中國人在精神上不朽的象徵。尤其是「山水畫」,藉由對宇宙真理的探索,不僅是外在客觀景物的模擬,到了南宋,更納山水於本心,借助筆墨的濃淡乾溼,頓挫皴擦,由「畫中態」傳出「畫外意」,這種使繪畫提升成為哲學的結果,使中國畫產生了空前的變化,繪畫呈現著「反繪畫」的傾向,由「寫實到反寫實」,由「客觀摹擬到反客觀摹擬」,由「形式到反型式」,由「色彩到反色彩」,使繪畫一步一步的走向更精純的觀念,從「無我」的「寫形」,淡入「有我」的「寫意」。⑧加上理學在個人心性修養上,更追求落實生活之實踐,影響於繪畫思想,即「為人生而藝術」之藝術觀,導出結合「自我」與「自然」之「文人畫」來。「文人畫」的確立,使中國繪畫思想引起一大憾動,中國畫由「技巧性」進而為「思想性」、「精神性」。

禪宗為印度佛教魏晉時傳入中國後,在中國本土消化吸收,而自創之「大乘佛教」之一支。「禪宗」自南北朝達摩創教,直至五祖弘弟子慧能與神秀別傳南北禪,由其以慧能之思想為宗之南宗禪學大為流行,成為中國佛教中最大宗派,全面性地影響了中國本土思想。其教義「明心見性」「道在心悟」,

將佛教教義及修行加以簡化,以存在之方式將「空」之意義當下體現出來,因此禪宗強調慧解與修行是一體的,重當下付諸實踐。故經過唐武宗廢佛,融入中國本土之儒、道思想,強調修身自救之「禪宗」,仍能在民間盛行著。尤其到了宋元,禪宗思想和理學相融,深深影響當時知識份子。於繪畫上,值得一提的是,當時有許多禪宗僧侶從事繪畫創作,他們「試圖尋找一種表現方式來傳達他們直覺頓悟的經驗。他們應用中國的毛筆與水墨的形態,以書法精神描繪菩薩、羅漢或任何他們所選擇的主題來表現佛學思想的真諦。」(蘇立文《中國藝術史》),這些禪宗畫家的作品流傳下來的不多,其中以活動於杭州六通寺之牧谿和梁楷表現最為突出。

　　牧谿所選擇之題材非常廣泛,山水、動物、觀音像等等皆能入畫,「牧谿主要是要表現一種自然的精髓,不僅是物體外表的造型(因為它的造型常常會破裂並溶化在雲霧中),還包括物體內在的生命力,這種內在的生命力源自畫家的內心」(蘇立文《中國藝術史》),但並不表示禪畫中沒有寫實之形體,禪畫家的表現方式是將所欲表達之主題做細膩之描繪,而其他不重要的部份,則讓它們消失在迷霧中。牧谿〈鶴,白衣觀音,猿〉三幅立軸,分別以觀音像、鶴和猿猴為主題,此三幅畫是否為一組,歷來眾說紛紜,事實上就禪宗畫家而言,此三幅畫是否為一組,或者若此三幅畫確為一組,畫之排放次序究竟為何,對他們來說是沒有意義的,他們要表現的不是一個實境之再現,而是實體形象所具有之內在思想。在三幅掛軸中,做為主

題之鶴、猿和觀音像，皆以細膩之筆法描繪，觀音衣袍之細
摺，鶴之羽毛和猿猴毛之紋路，皆能生動地描繪，而在這些主
題外之岩石、樹枝等背景，就消失在煙霧之中了。此種構圖方
式對當時注重寫實之畫壇而言，是一觀念上之突破。可以看見
繪畫漸由「技巧性」向「思想性」推移。另一位有名之禪畫家
梁楷，其豪放之風尤其表現於人物畫中，其著名之「減筆」，
以簡單幾筆線條就能突出人物之性格，其著名之〈李白行吟
圖〉，以十數筆畫出頭部，十數筆勾勒出衣袍和腳部。線條非
常簡單，卻巧妙地補捉到了李白特有之豪放浪漫之詩人興意。

　　當時許多有名之文士，如蘇東坡、米芾等，皆和禪宗僧侶
交遊往來，在繪畫觀點上受到禪宗思想，和禪畫家創作之技法
影響，他們對繪畫寫實之方法產生不同之論點，他們不斷辯
論、寫文章，以文人之觀點來作畫，建立起「文人畫」思想基
礎。觀傳世之「文人畫」和「禪畫」，在風格上可以找出許多
重疊之處，他們在對象物之形體上都簡化了，而繪畫本身也具
有了更深層之內在意義，畫中自然山水不再只是單純山水景物
之再現，而是傳達了自然之「真理」，也就是將外在世界簡化
成一種意象，以象徵手法表現出來。兩者之區別，表現於創作
之態度上，「文人畫」家以較知性之態度，刻意營造畫之內在
意涵，「禪畫」家則以較直覺之手法傳達禪宗哲學。禪畫對文
人畫之影響，更明顯表現在繪畫的表現形式上，除了重畫意甚
於形似，更強調筆墨所具有之純粹思想上意義。

　　理學、禪宗思想對文人畫的影響，體現在創作觀和畫論上。

二、文人畫論之發展

文人畫之成立，以堅強之理論為基礎，觀文人畫論，可瞭解文人畫家對繪畫所抱持之態度，藉由這些文人畫論，可一窺「文人畫」建立之過程。鄧椿〈畫繼雜說〉中說：「畫者文之極也。故古今文人，頗多著意。張彥遠所次歷代畫人，冠裳大半。唐則少陵題詠，曲盡形容。昌黎作記，不遺毫髮。本朝文忠歐公，三蘇父子，兩晁弟兄，山谷、后山、宛邱、淮海、月巖，以至漫仕、龍眠，或品評精高，或揮染超拔。然者畫者，豈獨藝之云乎？難者以為自古文人，何止數公？有不能且不好者。將應之曰：『其為人也多文，雖有不曉畫者寡矣。其為人也無文，雖有曉畫者寡矣。』」，明言當時畫已普及於一般文人，尤其當朝文人名士，大多內涵藝文且曉畫理，不是此情形者應為少數的例外，「畫」和「文」相稱均位，這種文和畫相源的理論，漸漸形成中國繪畫理論中重要的學說，文人畫在此也獲得相當的依據。

文人之論畫多散見其文論、詩文之中，現就對文人畫具有代表性意義之文人、理論作一論述。

蘇軾

蘇軾對於文人畫的貢獻非常大，在〈東坡論畫〉談及許多有關文人畫的觀念，其云：「常形之失，人皆知之；常理之不當，雖曉畫者有不知。」又云：「世之工人，或能曲盡其形，而至於其理，非高人逸才不能辨。」。蘇軾之時代，畫院興盛，

對繪畫之形要求過份細膩，缺乏神韻，已引起許多文人之反動，但仍不成氣候，直到蘇軾才真正有系統提出文人畫理論。當時獨步文壇之蘇軾，所著之有關繪畫之文論，對文人畫之確立具有恨大影響力，其理論可以歸納出以下幾點：

（一）以作詩之法來作畫。蘇軾有詩云：「詩畫本一律，天工與清新。」也說，「觀摩詰之畫，畫中有詩，味摩頡之詩，詩中有畫。」；「古來畫師非俗士，摹寫物象略與詩人同。」；可見蘇軾對畫之觀點，來自其對詩之基本觀點。為瞭解蘇軾對繪畫之觀點，須先瞭解其對詩之觀點。宋初西崑體盛行，詩人所作不出李商隱範圍，甚極致「雕章麗句」，注重字面之華麗，對偶工整，極盡用典，易流於雕琢晦澀，缺乏生氣。蘇軾一出，開一新境界，其詩「取材選辭，不分雅俗」「氣象宏闊，意趣超妙」（葉慶炳《中國文學史》），其提高詩內涵之追求，區分了「詩意」與「匠氣」。此表現在其繪畫觀上，將畫區分出了「匠人之畫」和「士人之畫」。蘇軾所謂「詩畫本一律，天工與清新」原只是在畫意境上之要求，後來之追隨者，更直接以作詩之方法，應用在畫之技巧上。

（二）論「形」、「神」。「論畫以形似，見與兒童鄰。」幾乎成為蘇軾在繪畫美學觀典型的立論，此話亦對文人畫之影響極大，點出了文人畫與院畫之最大差別。繪畫之表現若只求「形似」，只是作到真實形體之再現，卻沒有靈魂，故在「形似」之上，更應求其「神似」，而要求「神似」，就得依「常理」。這在其〈淨因院畫記〉中有精闢見解：「余嘗論畫，以為人禽

宮室器用皆有常形，至於山石竹木水波煙雲，雖無常形而有常理。常形之失，人皆知之；常理之不當，雖曉畫者有不知。故凡可以欺世而盜名者，必託於無常形者也。雖然常形之失，止於所失，而不能病其全；若常理之不當，則舉廢之矣。以其形之無常，是以其理不可不謹也。世之工人，或能曲盡其形，而至於其理，非高人逸才不能辨。與可之於竹石枯木，真可謂得其理者矣。如是而生，如是而死，如是而攣拳瘠蹙，厭於人意，蓋達士之所寓也歟？」徐復觀先生認為蘇軾，「人禽等有常形，指的是客觀上有一定的規律；如畫某人某禽，某宮某室，人可責其似與不似，合與不合。而自然風景，則可由畫者隨意安排、創造，觀者不能以某一固定之自然風景責之，故曰無常形。」[82]亦即在作畫時，要畫的不是自然景物之實體，而是畫出自然景物內在之生命、情感，要突破自然之形象，得其內在真理，其〈題王維吳道子畫〉：「吳生雖妙絕，猶以畫工論。摩詰得之於象外，有如仙翮謝籠樊。」又〈題文與可墨竹〉：「詩鳴草聖餘，兼入竹三昧。時時出木石，荒怪軼象外。」皆言及「象外」，即要深入自然物之形象中，得其精神、情感，畫出其生命來，「把自己所追求的理想，即融化於此擬人化的形象中；此時之象，是由美地觀照所成立，非復常人所見之象，這便是『象外』的常理。」(徐復觀，《中國藝術精神》)

　　(三)**繪畫的娛樂性**。「能文而不求舉，善畫而不求售，文以達吾心，畫以適吾意而已。」此言繪畫的創作動機，僅在求

個人意趣之所發，將繪畫藝術獨立道德教化外，可說是將藝術之純粹性提高。由於是個人情思之所發，在創作上，便是所謂「直覺衝動」，所謂「乘興得意而作」。

米芾

米芾(1051~1107)，字元章，號海嶽外史、襄陽漫士、鹿門居士。和其子米友仁(1086~1165)，字元暉，在畫史上有所謂「大米、小米」之稱，以潑墨點染來描繪江南煙雲山水，開創「米點山水」之風格。米芾本身亦善鑑賞、詩文，曾作許多有關繪畫之評論。其對後來文人畫成立之貢獻在於「寫意」觀念之提出，曾言「信筆作之，多煙雲掩映，樹石不取細，意似便已。」要求藝術創作盡可能不受約束，落筆當自然，和當時繪畫重「寫實」，持極不同看法。米友仁在題畫時，也常曰「墨戲」，這和蘇軾所持之「乘興得意而作」，強調自娛、情感抒發之創作態度是相同的。「寫意」，為文人畫在創作動機上，別於當時重寫實之繪畫，更進一步將個人情思、理想之抒發，帶入了繪畫之中，表現出來之繪畫風格自是較自由自在，更富抒情之意味。

黃庭堅

黃庭堅(1045~1105)，字魯直，自號山谷道人，善為詩文、書法，曾游蘇軾門下，受蘇軾之影響極大，在繪畫上，其鑑賞能力極高，鄧椿《畫繼》曾言：「予嘗取唐宋兩朝名臣文集，凡圖畫紀錄，考究無遺；故於群公略能察其鑒別。獨山谷最為精嚴。」，其繪畫理論，思想性高，為文人畫提供深厚美

學基礎。

　　「余未嘗識畫。然參禪而知無功之功；學道而知至道不煩；於是觀圖畫悉知其巧拙功楛，造微入妙。然此豈可為單見寡聞道者哉。」黃庭堅以禪論畫，在參禪之過程中，得識畫之道。」〈題趙公佑畫〉

　　「吾事詩如畫」，山谷論畫態度與東坡似，強調「詩畫本一律」，山谷雖出東坡之門，於詩兩人態度不同，「坡詩天才高妙，谷詩學力精嚴；坡律寬而活，谷律刻而切云。」[83]，「蘇詩波瀾壯闊，使詩境擴大；黃詩鈎掘精至，使詩境深刻。」東坡於詩強調豪放不拘於格律，山谷於詩則自創「奪胎」「換骨」「拗體」等詩法，宗杜、韓之用字奇險，寧律不諧，不使句弱，用字不工，不使語俗，此論詩之法，亦運用至論畫之上。其所謂「詩法」，用意在於「言情寫景，皆欲恰如其情，恰如其景；使句的組成，能隨物之曲折而曲折；使句中之字，能與物之特性相符而加以凸顯。」[84]，並非是外在形式之格律限制，即「欲命物之意審」，「不停頓在物的表象上，而要由表象深入進去，以把握住它的生命、骨髓、精神，再順著它的生命、骨髓、精神，以把握住內外相即、形神相融的情態。」[85]，表現在繪畫上，則為「其觀物也審」，「陸平原之圖形於影，未盡捧心之妍。察火於灰，不睹燎原之實。故闡道存乎其人，觀物必造其質。此論與東坡照壁語，托類不同而實契也。」[86]意謂觀物在於造其質，「質」即是指自然內在之精神、生命而言，要把「質」表現出來，「必須是由技巧熟練至極，以至於忘其技

巧，有如化工的造物，不知其然而然。」[87]此和其他文人畫家求畫內在之「神」是一致的。

　　「東坡居士，遊戲於管城子楮先生之間，作枯槎壽木，叢篠斷山。筆力跌宕於風煙無人之境；蓋道人之所易，而畫工之所難。如印印泥，霜枝風葉，先成於胸次者歟……夫惟天下逸群，心法無執。筆與心機，釋冰為水。立之南榮，視其胸中，無有畦畛，八面玲瓏者也。」[88]此亦其「一丘一壑，自須其人胸次有之，但筆間那可得？」之意，描寫對象，成於胸次，釋之於筆，則如印印泥，即莊子所謂「得之心而應之手」，若能得描寫對象之精神於心，和對象物精神相通，表現於筆墨，自然流露其「韻」。而能做到「胸次有丘壑」，使山水進入自己的胸中，也只有虛靜其心之「道人」，一般只聞物象之外在形，忠實再現者，僅能以「畫工」論罷了。如何虛靜其心，如何胸中有丘壑呢?山谷於〈道臻師畫墨竹序〉言：「夫吳生之超其師，得之於心也，故無不妙。張長史之不治他技，用智不分也，故能入神。夫心能不牽於外物，則其天守全，萬物森然出於一鏡。豈待含墨吮筆，槃礴而後為之哉。故余謂臻欲得妙於筆，當得妙於心。」心能不為外物所累，心自無所牽絆，自能虛靜，虛靜則明，萬物自能映於心。此實以道家之思想對藝術家精神境界之要求，亦將繪畫與畫家人格修養作一結合。

趙孟頫

　　趙孟頫是奠定元朝繪畫的重要人物，在宋代文人畫論之基礎上，加以豐富發揮，確立「文人畫」之地位。趙孟頫影響文

人畫發展之重要畫論有「貴古意」和「書畫用筆同法」。

　　趙孟頫在《松雪論畫》中說：「作畫貴有古意，若無古意，雖工無意。今人但知用筆纖細，傅色濃豔，便自謂能手，殊不知古意既虧，百病橫生，豈可觀也?吾所作畫似乎簡率，然識者知其近古，故以為佳。此可為知者道，不為不知者說也。」所謂「古意」，即對唐代藝術之復古，重視神韻，提倡逸品畫風，結合了文人畫「不求形似」的思想理念，顯現出此時的繪畫情境，已不是寫實細描所能滿足，他在這裡所謂的復古不是仿古之意，而是學習超脫形象的匡束，按己意創新不求形似，其理論經歷「元季四家」的浸染深覺後，更使元代文人畫發展達到前所未有的高峰。

　　趙孟頫本身亦精通金石書法，在繪畫創作觀念上，將書法與繪畫結合。「石如飛白木如籀，寫竹還應八法通；若也有人能會此，須知書畫本來同。」早在唐代張彥遠便提出了書畫用筆同法之說，但是就人物畫而言，趙孟頫則從花石竹木著手，將繪畫筆法和書法筆法相通。這和水墨繪畫重視筆墨線條，以及文人畫家多畫竹石有關。書畫用筆同法，是我國文人畫家刻意追求的藝術表現技法之一，運用書法於繪畫中，豐富了以線條造型為主的中國繪畫之形式美，增添了中國畫之書法韻味，形成書畫相融之中國繪畫特色。

黃公望

　　黃公望《寫山水訣》[89]為其繪畫思想和個人實踐經驗之總結。內容論及創作技法，提到「皮袋中，置描筆在內，或於好

景處，見樹有怪異，便當模寫記之。」藉由一樹一石之描繪，逐漸累積至山林丘壑，此為初學之階段。在構圖上，黃公望提出了「三遠」：「平遠」、「闊遠」、「高遠」，以「闊遠」替代了宋代郭熙、郭思《林泉高致》所言之「深遠」。所謂「闊遠」，他說「從近隔開相對，謂之闊遠。」即將宋代一層層構圖中，以水隔開近景、遠景，中景處之山巒往後推至對岸，或向左右隱入沙渚樹叢，擴大了畫面之意境。

　　畫訣最候一條提出：「作畫大要去邪、甜、俗、賴，四箇字。」「邪」「甜」「俗」「賴」之確切意義為何？他未多作解釋。明代王紱針對此闡述：「筆端錯雜，妄生枝節，不理陰陽，不辨清濁，皆得以邪概之。」不合筆法、章法即犯「邪」之禁忌。「有一等人，結構初安，生趣不足，功愈到而格愈卑，是失諸甜。」「俗之一字，不僅丹華誇目一流。俗則不韻。」忽視氣韻生動，單純追求色彩，犯了「甜」「俗」之禁忌。「賴者，藉也。是暗中依賴也。」指泥古不化，缺乏創造性而言。黃公望《寫山水訣》中許多論畫語錄，皆和其去甜、俗思想有內涵上的聯繫，如他談山水畫的章法布局，說要取活法、要有生氣，正是為了避免失之甜。「山頭要折搭轉換，山脈皆順，此活法也。眾峰如相揖遜，萬樹相從，如大軍領卒，森然有不可犯之色，此寫真山之形也。山坡中可以置屋舍，水中可以置小艇，從此有生氣。……水出高源，自上而下，切不可斷脈，要取活流之源。」

　　黃公望：「大抵作畫，只是一個理字最要緊。」其所謂

「理」字，為天地造化共通之理，和蘇軾所言之「常理」默應相契。故實踐於創作，當自師造化中得之，故「遇好景處，遇樹有怪異，便當模記。」以求自然之理，得自然之情。

倪瓚

　　倪瓚畫論，散見其文集中之題畫詩及信札，其重要之繪畫思想為「逸氣」、「逸筆」之說。所謂「逸氣」，即「士氣」，指士大夫階層人物應具之清高氣質個性，倪瓚於《題自畫墨竹》中曰：「余之竹聊以為寫胸中之逸氣耳，豈復較其似與非。」倪瓚重申了文人畫「不求形似」、「直抒胸臆」之特點。他進一步說「僕之所謂畫者，不過逸筆草草，不求形似，聊以自娛耳。」提出「逸筆」之說，特別是指與院體畫相對立之筆墨。「逸氣」「逸筆」之說，並不始於倪瓚，在魏晉南北朝時，已開創用逸士、逸才、逸情、逸氣、逸筆來品評文論書畫之風。一直到宋以前，「逸氣」「逸筆」只被視為一種可贊賞之藝術風格，宋初黃休復將「逸格」提到評畫之首位，對文人畫之興起，在審美觀上提供有力之支持。此後「逸氣」逐漸成為士大夫或高士一類人物氣質、情感的專用詞，「逸筆」則成為表達逸氣的筆墨了。倪瓚吸取宋代「逸氣」「逸筆」之思想，提出了「逸氣」「逸筆」之關係，並將它們形成一理論，影響了元以降山水畫家。

三、畫論與作品之相互關係

　　文人畫以厚實之理論基礎，革命性之觀點，和寫實之院畫相對立。他們的觀點表現在畫中，和院畫畫家之作品是很不同的。相傳為蘇軾所作之〈古木竹石圖〉[90]，以乾枯之筆觸來表現一棵古樹，藉由古樹之造型、線條，表現出文人畫之典型和筆墨趣味，沒有細膩之描寫，透過古樹之姿，顯現出文人特有之氣質。和蘇東坡交遊之文人，尤以文同之善畫竹石枯木，特別能和東坡之理論相應。文同乃蘇軾弟蘇轍之子婦，其交往之深，相互之影響是可想而知。據記載，文同為人淡泊，喜畫竹，東坡所作之〈淨因院畫記〉即言文同於淨因院所畫之竹：「與可(文同)之於竹石枯木，真可謂得其理者矣。如是而生，如是而死，如是而攣拳瘠蹙，如是而條達遂茂，根莖節葉，牙角脈絡，千變萬化，未始相襲，而各當其處，合於天造，厭於人意，蓋達士之所寓也歟？」文同因好道而托於竹，東坡稱其「身與竹化」，即是指文同將自身之人格於畫竹之中表現出來。「經過了對自然的愛好與融合，但下筆時並非對自然作客觀的摹寫，所以這才會能得之無心，不期然而然的走向放逸的一路。」然文同之放逸，仍然是在「常理」之中的。

　　宋代文人畫家之中，若論繪畫成就，應以米氏父子最為突出。據記載，米芾之山水放棄線條，用深淺濃淡之墨點構成煙雲樹林，米芾獨創之「墨點」，後人稱為「米點」，米友仁繼承其腳步，將米點技術加以改進。現傳世作品中，米芾可靠的作品不多，米友仁則有不少傑作傳世，如〈瀟湘奇觀圖〉[91]，以墨色渲染表現出山川煙雲渺茫，全圖以水墨濃淡變化出層次，

放棄山形輪廓之線條，營造出抒情詩意，為「米氏雲山」特有之「用墨絪縕」「見筆見墨」筆墨特色。

元代趙孟頫之〈鵲華秋色〉，在遊北地之後，依記憶畫成畫濟南附近鵲山及華不注山之風光，贈予其好友周密。畫中景物分佈在一片沙洲之上，前景中央有一小島叢樹，右邊華不注山及右邊圓緩之鵲山突出，通幅之構圖由華不注山至前景小島，再至右邊鵲山，形成一V字形的區間。觀景物之造形，極簡單具古拙之意味，以乾筆線條，結組出物象柔緩的質感，突出線條本身的筆墨之美，極符合其提倡之「以書法入畫」之理念。

「元季四大家」⑨²是將文人畫理論實際於創作上實踐者。他們生活在同一個時代，有年齡上之差異，在繪畫表現上有各自風格，但在畫學思想上，有許多相通處。

黃公望(1269~1354)，字子久，號大癡。其〈富春山居圖〉⑨³，寫富春江一帶初秋景色，在構圖上，將高遠、平遠、深遠合併用在此畫中，依物象比例的拉近或推遠，而分為四個段落，運用各段落物象比例之轉接變化，創造構圖上多樣視覺效果。在筆墨表現上，以濃淡墨色層次變化來表現多樣之山巒、樹石，如其在《寫山水訣》中所言，用逐漸累積來構築其山水，先用淡墨，漸次加上較黑較乾筆觸，「逐旋填劄」(題〈富春山居〉)。

吳鎮(1280~1354)，字仲圭，號梅花道人。喜畫竹石山水，並在畫上作詩以為題跋。其〈漁父圖〉⑨⁴為表現淡泊悠閒

之隱居生活，採「闊遠」式構圖，中間以一條江流隔開兩岸景物，以濃淡變化筆墨和披麻皴、苔點表現兩岸樹林、山石坡岸。畫中段留白，僅以淡墨輕染，表現江上煙水之景致，和兩岸景物呈一強烈對比，頗能引發一種遺世獨立之感。於畫之左上角有吳鎮自題之七言詩，表明了漁隱生活之閒曠自適，和畫境充份配合，其自由之書體和淡墨禿筆，相映成趣，更顯古拙蒼勁之韻。

　　倪瓚(1301~1374)，初名珽，字元鎮，號雲林子。其畫在趙孟頫等人之啟示下，上溯自北宋許多大家中尋求宗法。倪瓚畫多以其生活之太湖和松江附近之江南景色為題材。其畫法受董源影響極大。其布局，往往近景是平坡，上有竹樹，其間有茅屋或幽亭，中景是一片平靜的水，遠景是坡岸，其上有起伏之山巒，章法極簡，筆墨不多，意境幽深，做到「簡而不深」。其用筆極精，常用乾筆皴擦，在某些作品中，用「渴筆」俐落而有變化。

　　其畫最大特色，在於「一水兩岸」式構圖，亦即將畫面以江河分為前景和遠景兩部份，捨去了中景部份，使畫面中間空白，此種構圖方法，最能表現空靈之感。此種構圖，亦可視為在空間處理上的進步，捨棄了中景，從近景直接跳躍到遠景，使得畫面更寬闊，將有限的畫面，變得無限廣闊和空疏。

　　王蒙(1301~1385)，字叔明，號黃鶴山樵或黃鶴樵者，自稱香光居士。王蒙山水，山色蒼茫，鬱然深秀，用筆熟練，其構圖筆墨之精，可於〈青卞隱居圖〉[95]中見到。此圖描寫王蒙

家鄉附近之卞山，自山麓描繪至山頂，在構圖上採用「S形」之構圖，表現山勢之蜿蜒盤曲，畫中扭曲之山脈，可視為明代畫家表現山川生意動勢之「龍脈」之先聲。在筆墨表現上，或於淡墨後再施以濃墨，或於濕筆後用乾皴。山上樹木，用筆簡而不繁，表現出茂密蒼鬱，全局不多渲染，其深處，僅以密實皴擦為之。畫面密而不塞，實中有虛，有深遠的空間感。畫得密、滿，亦為其個人特色之一，在畫面上製造密、滿之矛盾，又妥善解決悶、塞之矛盾，為其有別於黃公望和倪瓚處。

　　文人畫的出現和確立，可以說鞏固中國著意不著技的繪畫理論發展，也因這傳統的延續，形成中國繪畫對於寫實作品，在評價上往往不會很高，使繪畫的論述漸漸轉向較抽象面層，寫意作品才是有品味的創作，此過份重視抽象的結果，或許帶給我們些模糊的作者意境，在傳達意境呈顯並不很成功，常滯於空泛無病呻吟的表現，歷經長年的演進，才漸跳出此形態。

註釋

71. 鄧椿，《畫繼》卷九 。

72. 蘇軾，〈書鄢陵王主簿所畫折枝〉二首，蘇文忠公詩集卷二十。

73. 蘇軾，《淨因院畫記》，見《中國畫論類編》上卷，頁47。

74. 徐復觀，《中國藝術精神》，台北：台灣學生書局， 頁359 -360。

75. 同註35，〈九、宋元山水意境〉。

76. 蘇立文 《中國藝術史》，台北：南天書局，頁188。

77. 明末王夫之撰，《船山遺書》，頁622。

78. 周密，《雲眼過眼錄》，卷上，美術叢書二集二輯，頁21，云：「米
老子自畫東山朝陽巖海岳庵圖， 朝陽巖背焦山，其側有早來堂，率
意而寫，極有天趣，後有書海岳庵賦，並五詩。」

79. 卞永譽，式古堂春畫彙考，正中書局，書卷之二十，頁254。

80. 吳鎮，梅道人遺墨，美術叢書，三集四輯，頁39。

81. 江玉鳳、江美玲，〈論宋代理學對中國繪畫思想的影響〉，樹德學
報，第十九期，民86年3月，
頁238。

82. 同註74，頁359。

83. 引元方回瀛奎律髓卷二一

84. 同註74，頁375。

85. 同前註，頁376。

86. 〈跋東坡論畫〉，轉引書《豫章黃先生文集》卷十九。

87. 同註85，頁377。

88. 引〈東坡墨戲賦〉，轉引書《豫章黃先生文集》卷一。

89. 著錄在陶宗儀《輟耕錄》卷八，凡三十二則。

90. 傳蘇軾，現藏北京故宮博物院。

91. 〈瀟湘奇觀圖〉286x20cm，現藏北京故宮博物院。

92. 「元季四家」之名，隨著時代與繪畫理論之轉變，其所列人名及排名次序也有所不同。明王世貞《藝苑巵言》云：「趙松雪孟頫、梅道人吳鎮仲圭、大癡老人黃公望子久、黃鶴山樵王蒙叔明，元四大家也。高彥敬、倪元鎮、方方壺，品之逸者也；盛懋、錢選其次也。」董其昌，《畫禪室隨筆》：「文人之畫，自王右丞始，……直至元四大家，黃子久、王叔明、倪元鎮、吳仲圭，皆其正傳。」「元季四大家以黃公望為冠，而王蒙、倪瓚、吳仲圭與之對壘。」更趙孟頫為倪瓚，自此皆從董其昌說。

93. 黃公望〈富春山居圖卷〉，依畫中題款所述，此卷贈予禪僧「無用」，後世稱為「無用本」，以別於摹本「子明隱君本」。明末為吳洪裕收藏，臨終前欲燒此卷以殉葬，為其姪吳子文救出，然前段已燒毀數尺，截下補修，另作「剩山圖」，長54.5cm，現藏浙江省博物館，後段長636.9cm，現藏台北故宮博物院。

94. 吳鎮〈漁父圖〉，176.1x95.6cm，絹本，水墨，現藏台北故宮博物院。

95. 王蒙〈青卞隱居圖〉，140.6x42.2cm，紙本，水墨，現藏於上海博物館。

第六章　明清時代的視覺意象

第一節　色彩的雅俗之爭

一、宋元文人畫影響－尚墨

　　十四世紀中至十六世紀，中國繪畫發展已有兩千年的歷史，就宋元繪畫算起也有六、七百年之久。中國的繪畫常為文人抒發胸中意氣，各種創作型態和作者自身的素養和情感表現為依歸。自唐代王維、張璪之文人山水戲墨，至五代由平遠淡逸轉為高古雄渾，北宋再變為滄渾淋漓，元四家為簡淡高逸，這都成了對明清繪畫發展的基礎影響。宋代董原淺絳色開創後，南宋畫家推崇備至，及至元代文人寫意，清淡雅致的淺絳色表現方法成為山水畫主流，明代亦循此脈絡發展。

　　明代沿接著元人的風尚，山水畫宗尚董、巨、李、郭的風格，在當時畫壇上聲勢甚盛，許多畫家根本是元人的格調。王孟端 ⑯已經有了變動，但接近王蒙與倪瓚的風貌依然濃厚。到沈周雖也是同一條路子，卻正式形成明代的風貌，樹立新局面。他是新興的大家，如文徵明、唐寅等這些畫家無不出自他的門下，但是，明代追隨元代的畫派，更向上追求北宋。

　　唐代王維之後，中國畫皆以文人戲墨為尚，是設色重彩為工匠之事，運用單一的墨色對真實形象進行描繪，是「一色中之變化」，採用固有色純色平塗和適當的暈染相結合，「墨為

主，色為輔」。明代在《畫麈》中說明了墨與顏色的關係，「水墨為上，誠然。然操筆時不可作水墨刷色想，直至了局，墨韻即定，則刷色不妨。」[97]。清代盛大士《谿山臥游錄》則以「色之不可奪墨，猶賓之不可主也。」[98]說明色彩是輔助筆墨來完成表現物象的。明清前期的畫家，無論是戴進、吳偉，抑或是吳門畫家沈周、文徵明，以及仇英、唐寅、周臣等，都存有宋元作畫的形象。基本上，他們各就自己的喜好，繼承前期各大家的衣鉢。當時都在尋找古人的「本原」，或不自覺地走向「師古」的道路。在筆墨上，緊扣宋元的傳統，甚至畫面的章法，大體上都侷限在宋元的範圍內。他們以「不取古人之長為下」自律，竭力「以古人精英為用」，此時期稱之為「掇英」，即當時畫家盡一切努力吸取傳統的精華。

　　明代山水畫較為發達，前期畫家以傳統為基礎，加以變化，繼承五代北宋董、巨、李、郭，取法元人，特重黃、倪，而出現各種畫派，歷來對於明代的畫派，初期則以沈、文、唐、仇為代表。此時董其昌等提出南北分宗說，是遠繼宋文人畫派，近繼沈周、文徵明等，以有文學修養之士大夫的審美趣味，去反對宮廷的審美觀，同時也排斥下層社會的世俗審美論調。受到此影響，當時的繪畫藝術與美學思想，都傾向於重抒情，講求形式美，在學習古人方面下功夫。因此，較少在繪畫內容思想上講究，而著立在風格、形式的追求。經過元及前各代畫家的創作，積累了許多典範的作品，在這些作品面前，常自覺無法超越，而眾多古人的作品，豐富多采，基本上已能而

滿足人們多樣的審美要求，因此，許多人就自然地以學習古人為目的。有些主張變法創新的，也不過是主張在基礎上加上綴詞，很少從師法自然入手，開創新意。

董其昌的思想可以說是時代的產物，雖然表面是復古，卻正如儒家思想的各期改革一樣。就文人畫的基本精神來說，董其昌無疑是樸素、自然、個性的擁護者。他認為士人畫要不入畫師魔道，要絕去甜俗蹊徑。魔道便是職業畫家的精熟或甜俗；大凡華、滑、薄都可稱甜俗。董氏推崇元人筆墨和唐宋骨法，「元人法當以唐、宋為骨方能渾厚。」不斷強調畫家以古人為師是上乘，進此當以天地為師。由理論到實踐，對於一個畫家來說是非常重要的。董其昌只能說是清逸型士人畫的欣賞者和模倣者。他愛好自然，但他只透過古畫來認識自然，在鑑賞古畫時體會自然和古人的精神。他欣賞自然，不是欣賞它的無限潛力，而是捕捉它與古畫相契之處。他將古畫中的個別元素，如山、石、樹木、瀑布、溪流、雲彩等自然物，以及筆觸、墨韻、顏色等技法表現，全都轉化為畫面的形成元素，加以改造組合，構成新的藝術形象。

他追求的藝術形式是樸拙秀潤。樸拙指造型，秀潤指筆墨。拋開他拘泥於以古畫為依歸之見不談，中國文人畫中，筆墨便是一切，其中有作者的意境和情感。這種思想近乎「畫就是畫，不是其他」，因此，傾向形式主義的觀點。

然而，從整個文人畫的發展史來看，此時的繪畫觀點是建立在對古代傳統的有選擇性和有系統的研究與綜合。明末宗派

林立，大多只是因人而設，因此在今日看來，大約分為造形和變形兩類，變形在當時並不成其為派，因為畫家彼此沒有聯繫，又無共通的理論基礎，只是在時代精神的驅使下，構成反「名流畫派」，所謂名流便是當時以師古為前提的主流。

二、色彩回溯與新觀念的呈現

明代山水畫，自明初至武宗嘉靖年間，是浙派的隆盛時期。當時帝王不喜愛宋元文人風格，認為其枯寂幽淡，不適興旺的政治氣氛，因而提倡南宋院體畫，取法於南宋的李唐、馬遠和夏珪。浙派重用色，師唐代，是自宋元文人畫興起之後，重新重視繪畫用色的表現，浙派之首戴進的色彩處理熟練上，都可比唐宋大家。但明中葉以後，吳門盛極一時，以文人畫為體系，《畫塵》中說：「以至戴文進、吳小仙、張平山輩，日就狐禪，衣缽塵土。」⑨到清代王概更有視之為「邪魔」的說詞。

中國歷來談色彩與西方近代的根據光學或色彩學的原理，如虹的七色或「三原色」等角度不同，是更多根據陰陽五行的哲理和易得或常見而耐久的物質材料。如以白、青、黑、赤、黃象徵金、木、水、火、土，而黑色多來自燃燒的濃煙，紅土和白石灰自成鮮明的色料，今仍採用的石綠、石青、硃砂等多來自礦產。大多仍用墨線造形，色彩的運用不求其十分寫實，對於光學的色彩規律和變化，不加注意。

西方繪畫自其文藝復興以來的寫實傳統，發展至印象派的成熟，把表現光的美發揮到極致，色彩運用更為自由。反觀，中國繪畫是與中國的社會條件及文哲思想有著密切的關係。所以約在六世紀左右，即形成謝赫的「隨類賦彩」的法則。既不要求表現對象在特定的光線下變幻無常的色彩，也不放棄利用色彩可以加強畫中的豐富性和真實感，而只要求恰當表現人們生活經驗乃至理念中的色彩特徵。

這一原則既能使豐富色彩在繪畫上發揮其有效的作用，又給了畫家極大的自由，可以不必定要面對實物寫生不可，使畫家在運用色彩時少受拘束，並墨、色可靈活結合，甚至以墨代色，在繪畫形式的發展過程中，由唐代金碧輝煌的大青綠發展至元、明的小青綠即所用青、綠等色較淡，並適當與墨結合，形成雅麗的格調，水墨山水於五代在墨筆皴染之後，稍加青黛、淺綠，以渲染山之美，發展至元四家中的黃公望和王蒙，以精練多變的墨筆為主，卻頗多加染淡赭色，加強了溫暖、和諧，被後世稱之為淺綠山水。中國畫色彩的運用，重視其在畫面的藝術效果而不在於寫實。許多明、清畫家在這一方面的理論：

「余聞上古之畫全尚設色，墨法次之，故多用青綠。中古始變為淺絳，水墨雜出。故上古之畫盡于神，中古之畫入于逸；均各有至理，未可以優劣論也。」(文徵明〈論畫〉)。

「麓臺夫子常論設色畫云：『色不礙墨，墨不礙色；又須色中有墨，墨中有色。』余起而對曰：『作水墨畫，墨不礙墨；

作沒骨法，色不礙色；自然色中有色，墨中有墨』夫子曰：『如是！如是！』」⑩

「山有四時之色，風雨明晦，變更不一，非著色無以象其貌，所謂『春山艷冶而如笑，夏山蒼翠而如滴，秋山明淨而如洗，冬山慘淡而如睡。』此四時之景象也。水墨雖妙，只畫得山水精神本質，難於辨別四時；山色隨時變現呈露，著色正為此也。」「用色與用墨同，要自淡漸濃。一色之中，更變一色，方得用色之妙。以色助墨光，以墨顯色彩。」⑩

「唐吳生設色極淡。而神氣自然精湛發越，其妙全在墨骨數筆，所以橫絕千古。在宋惟公麟得之。後人無筆力，憑藉傳染為工；濃厚則失之俗，輕淡則失之薄。」⑩

「五彩彰施，必有主色。以一色為主，而他色附之。青、紫不宜並列，黃、白未可肩隨，大紅、大青，偶然一、二；深綠、淺綠，正反異形。花可復加，葉無重筆。焦茉用赭，嫩葉加紫。花色重，葉不宜輕，落墨深則著色尚淡。」

「用重肯綠，三、四分是墨，六、七分是色。淡青綠者，六、七分是墨，二、三分是色。若淺絳山水，則全以墨為主，而其色則無重輕之足關矣。」⑩

文徵明是兼能「小青綠」的名手，他指出這稱從「全尚設色」發展到「水墨雜出」的過程。並以為早期的畫重在傳神，到「淺絳」的時期人於逸品，各極其妙。王原祁則以色彩和筆、墨互相為用，互相襯托。如過於突出色彩，則有「火氣」，不能完美結合，亦必影響全畫的氣勢或顯的輕浮。王昱

同意並補充王原祁的說法。以為作「水墨畫」，要「墨不礙墨」，作「沒骨法」，不勾輪廓線，直接點染，要「色不礙色」，才能「色中行色，墨中有墨」。不管純用墨或色彩作畫，都要具有變化和節奏。唐岱引用了郭熙《林泉高致》中描述四季山林，以及氣候變化，來說明色彩在繪畫上的作用。進一步談用色，用墨宜自淺入深，互相映托，亦便於改動。

　　鄒一桂談到即使多用色彩，五彩彰施，也要有賓主之分，「以一色為主」，他色只能作附從。又提出一些色彩的用法，他把用彩色的畫分為「重青綠」和「淡青綠」，並定出其色和墨的比例數字。王昱談得比較靈活，用色彩的濃或淡，有墨或無墨，都無關緊要。淡妝或濕抹，「全在心得渾化，無定法可拘。」總要自然和諧，而不能「火氣炫目」。

　　一般文人畫家們，在重視色與墨的結合以外，對於純色彩的運用及其技法，亦有不少意見。

　　「淡設色亦用筆法，與皴染一般，才能顯華墨之妙處。如隨意塗染，漫無法紀，必至紅綠火氣，可憎可厭。」[104]

　　「寫點簇花卉，設色難於水墨。雖法家、作手，點墨為之成雅格，設色每少合作。」[105]

　　「故色不以深淺為難，難於彩色相和。和則神氣生動，否則形跡宛然，畫無生氣」[106]

　　「設色妙者無定法，合色妙者無定方，明慧人多能變通之。凡設色須悟得活用；活用之妙，非心手熟習不能，活用則神采生動。不必合色之工，而自然妍麗。」[107]

「墨以破用而生韻，色以清用而無痕……間色以免雷同，豈知一色之變化；一色以分明晦，當知無色處之虛靈。」⑩

　　秦祖永提醒作設色要注意「筆法」，方薰認為用彩色比用水墨更難。水墨畫只要注意筆法及墨色的濃淡、乾濕關係，而用色彩寫意，就要同時注意色彩之間，或墨，色之間的多變的和諧關係。

　　錢杜《松壺畫憶》中說：「設色每幅下筆需先定意見。應設色與否。即青綠澹赭。不可疑也」⑩。惲壽平《甌香館畫跋》「前人用色。有極沈厚者。有極淡逸者。其創製損益。出奇無方。不執定法。大抵穠豔之過。則風神不爽。氣韻索然矣。為能淡逸而步入輕浮。沈厚而不流於鬱滯。傳染愈新。光暉愈古。乃為極致。石谷於設色法二十年靜悟。始窺秘妙。每為余言如此。因記之。」，又說，「俗人論畫。皆以設色為易。豈知渲染極難。畫至著色。如兼金入爐。重加鍛鍊。火侯稍差。前功盡棄。……青綠重色。為穠厚易。為淺淡難。為淺淡矣。而愈見穠厚。為尤難。為趙吳興洗脫宋人刻畫之跡。運以虛和。出之妍雅。濃纖得中。靈氣　恍。愈淺淡愈見穠厚。所謂絢爛之極。仍歸。畫法之一變也。」⑩

　　沒骨花卉的神韻在眾多評畫家的口中多半是「得造化之意，合於自然」或「運以生機，曲盡造物之妙」等類似的評語，而山水畫的成就也是不凡的。張庚云：「惲壽平……本世家子，工詩文，好畫山水，力肩復古。……雖專寫生，山水亦間為之，如丹邱小景，趙承旨水村圖，細柳枯楊，皆超逸名

貴，深得元人冷澹幽雋之致。」秦祖永《桐陰論畫》把南田的山水置為「逸品」；「閒寫山水，一丘一壑，超逸高妙，不染纖塵。」

　　這時期的色彩表現上以惲南田的「沒骨花卉」為例，惲南田在山水畫和花卉畫上都擅用淡彩，這正是他個人的特徵，對後世也影響很大。《花鄔夕陽圖卷》便是很好的例子。所用的顏色非常淡，葉子是青綠色，山是赤銅色，桃花則是薄桃色，特別是精心描繪的柳樹，構巧的筆致和曲線，柳枝上細心的暈色技巧，清楚的輪廓線與大葉子的線條相呼應。這種沒骨畫法改變以前墨與色的任務，它賦予全體特有的纖細和微妙，尤其是小品中這種效果更顯著。因此，整體來說，惲南田的山水大作中或有不純熟的技巧，但是他的畫冊則是名實相符的。題材的選擇和處理是他的特徵。除了偏好沒骨的青色顏料外，他特愛大的畫冊或見開的二頁大畫冊，藉這個形式，南田得以變化其構固。即使同一畫冊中他也採用不同大小的畫面，山水畫冊或花卉畫冊中都可見到這情形。長方形二頁大畫面，在以前也深受龔賢所喜歡。他還能配上學自褚遂良的書法，提高畫面的效果。

　　水墨畫冊之外，另一著色畫冊，收錄運用了如花卉圖沒骨法的山水畫。花卉畫上惲南田自認師仿北宋的徐崇嗣。他注意了唐末以降，以常州為中心的長江地域花卉畫的傳統，南宋畫院的花鳥畫也變化成元明的常州畫風。因此，從常州特徵的傳統性沒骨法中再創新體，把職業畫家的寫實性花鳥一變而為文

人畫家的主題，正是偉大之處。他在這主題中加進了文人氣質的洗鍊，就因多了這份自信，而與職業畫家迥異。

　　花卉畫方面的另一特徵是纖細的風格，舉桂花圖為例，不算稀奇但是芳馥的桂花，是從畫工到文人都適合的畫題。惲壽平選擇了罩在薄霧中的木幹，淡墨染暈的枝，配上根葉群生的小花，效果令人驚羨不已。他也使用職業畫家的技法，例如王石谷題記的一本畫冊。豐富的色彩常常出現在晚年的作品中，例如菊和牡丹圖，同是在綻放的花朵前配上大岩石的前景，正是徐崇嗣的模樣。惲壽平的畫中常流露著他對大自然的執著之愛，可視為是他本人獨特的格調。其中也有柯九思、王蒙、倪瓚們的味道，也把文人畫的氣質的特別意味納入主題之內。與王翬首度合作的作品，畫題也是模仿自柯九思的樹石畫。兩人對於作品的最大不同處該是顏色。王翬的秋色滿溢著赤、橙、綠、黃，只有主山用墨。惲壽平的構圖之大與綿密，與原作相同而已，而其相異處在十七世紀時卻可以有效地用「變」的概念來解釋，或也可能是全異的解釋。另有一幅仿倪瓚畫了岩、樹、竹。跋文中也記述是模仿自元畫家。後人對南田的沒骨花畫和山水圖的品評很多。張庚說他寫山水而學花卉，雖不十分恰當，但說他能以北宋徐崇嗣為歸，而別開生面。又落實地說：「正叔寫生，簡潔精確，賦色明麗，天機物趣，畢集毫端。」。

三、藝術的世俗化表現—重彩

　　清朝康、雍、乾時代的揚州，是南漕北運的樞紐，經濟繁榮，富商集聚於此，商業的興盛開啟了自由的文化藝術氣息，藝術活動蓬勃，「揚州八怪」即是在此風之下形成畫派[11]。他們並非專業畫家出身，境遇也不盡相同，但都具有以詩書畫為樂的文人性格。

　　揚州八怪在中國繪畫史的意義上，有人以反對及否定當時畫壇上因襲模仿的積習，追求生活上和精神上的自由為前提，自覺自身的價值，而發展出每個人的多樣性，個性的強烈表現。他們之間互相尊敬、觀摩，卻不彼此追隨模仿，對於現實的看法及藝術觀點，有共同的看法，都極力追求繪畫修養的四個條件，由於揚州畫派的畫風根源是典型的文人畫，所以他們重視人品、學問、才情、思想等基本條件對繪畫創作的影響。在題材上，是與當時四王為代表正統畫派截然不同，除了花鳥人物之外，貴族階級鄙視不屑的市民生活，甚至破牆、破盆、鬼趣、螻蟻等等，尋求新的表現方法，筆情墨趣成了繪畫的核心，不完全脫離現實形象，又大大超越了現實形象所代表的主題意象，獨立的審美意義不在於描繪的對象，在具象中充滿抽象的意味。他們各具獨特的筆墨、構圖、色彩把中國繪畫推向新的階段。

　　揚州八家在藝術上各有不同面貌和特質，但亦有很多相同之處，故能形成一股強大的藝術潮流。首先，有著相近的生活

和思想，他們大多出身於知識階層，有的經過科舉從政，但終以賣畫謀生，生活清苦。其中金農、汪士慎、高翔、黃慎、羅聘終生不官不仕，鄭燮、李鱓、李方膺一度作過小官，都先後被黜。他們了解民間的疾苦，對炎涼世態深有體會，為此，也形成了孤傲不羈的性格，行為狂放怪僻，常常藉畫抒不平之氣。其次，他們在藝術上都重視個性發揮，力求創新，在形神觀係方面強調寫神，善於用水墨寫意技法，並賦以強烈的主觀感情色彩，注重詩書畫結合，以書法入畫。因此，作品都有深刻的思想、鮮明的個性、及筆墨情趣和清新狂放的藝術風格。他們敢於標新立異的精神給人們以有力的啟迪，其藝術對後世水墨寫意的發展也起了積極作用。

　　鄭燮，是八家之中最受人們稱道的畫家。[112]他的詩書畫，在思想內容方面都具有一定深度和廣度。鄭板橋特別強調要表現真性情，他筆下的竹，往往就是自己思想和人品的化身，藉畫竹傾速對民間疾苦的無限同情。他認為畫蘭、畫竹、畫石，用以慰天下之人，他的墨竹，往往挺勁孤直。在藝術手法上，用筆乾淡並兼，筆法瘦勁挺拔，布局疏密相間，其有清新雅脫的意趣，重視詩、書、畫三者的結合，用詩文點題。尤其是將書法用筆融於繪畫之中，進一步發展了文人畫的特徵。因此，鄭燮的作品，不僅有思想性，而且產生卓然的藝術意趣。

　　金農在當時聲望很高。字壽門，號冬心，浙江仁和(杭州)人。精篆刻、鑑定。他五十歲始學畫，由於學問淵博，又有深厚書法根底，成為一代名家。他兼善山水、人物、花鳥、墨

梅。所作梅花，枝多花繁，生機勃發，以淡墨畫幹，濃墨為枝。參以古拙的金石筆意，形成質樸蒼老的風格。他的山水以意境取勝，景色簡略，造景別緻。他的人物肖像更加古拙，逸筆草草，不求形似，顯得十分外行，但人物之神態、特徵卻捕捉得很準確，金農獨樹一格的繪畫在當時影響很大。

李鱓，字宗揚，號復堂，江蘇興化人。所作花卉，放筆寫意，不拘法度，潑墨淋灕，於揮灑脫落中見規矩，不拘形似中得意趣。隨意點染劫不失整體感和層次感。晚年部分作品，有些一味罷悍，筆墨草率放縱，習氣所致。

明清以來蘇州和揚州是全國首富地區，雖然富商們的收集書畫也刺激當時的藝術發展，但這仍可視為他們對文士階級的崇仰而追求補償似的以金錢與文人雅士交通。這說明了為什麼文人畫家不必迎合商賈的興味，相反的，「藝術的支援者」卻被要求必須尊敬和讚賞那幾乎定於一格的文士傳統。這種現象在十九世紀的上海崩潰了。親睹西方的強盛和長期受其濡染的上海漸漸放棄了儒家獨崇文士的觀念，在太平天國動亂時遷來的大批藝術家也在這自由地表現他們的藝術天賦，他們不再囿於煙雨空靈的山水畫，以自然活潑的平民風格取代慣有的傳統文士畫風。

自十九世紀到二十世紀三十年代的上海地區畫家，迎合當時一般人對於美感的要求或者一般人對繪畫的喜愛，他們多是選擇平凡淺顯的主題或題材發揮，如吉祥富貴的牡丹，多子多孫的石榴等，以任頤與張熊為代表。上海為古楚春申君黃歇封

地，乃有春申江與黃歇浦之稱，或簡稱申江、滬江、與黃浦，蓋其地居黃浦江左岸，長江之口，為我國第一大港之海運中樞，百年來，亦為我國唯一最大商埠之經濟中心，與紐約、倫敦、巴黎、東京齊名，號稱世界五大都市之一，商業繁盛，人文薈萃。繼明清兩朝經濟文化中心－蘇州與揚州之精英、姑論藝文，則有吳派四十家，與揚州八怪，加上清末民初之浙派，與黃山派之眾多文藝畫家，亦多留集於此，是以文風之盛，冠於全國。

我國自海禁大開，歐風東漸，中西接觸頻繁，中國繪畫因受西洋繪畫思想與社會寫實風氣之影響與衝突，乃有國畫革新之新思想與新觀念之產生，在上海藝壇，激起一股澎湃之浪潮，打破昔日臨摹傳統之保守作風，利用西洋畫之光線，透視與解剖諸長，力圖國畫之改變與創新，所作繪畫，筆觸粗曠，賦色絢麗，墨色重疊，揮灑不羈，充分發揮揚州畫派豪放之極緻，因此，許多論者以為揚州八怪，實為「海上派」之前期。

上海藝壇的興盛與經濟發達有密不可分的關聯。新興商賈成為繪畫的支持者，畫家作畫撇棄艱澀的山水畫，以淺顯易懂人物花卉為題材，所謂「金臉銀花卉，要討飯，畫山水」道理在此。海上畫家具有兩項特色，標誌出晚清時期繪畫不同於前代的生態關係。其一，是與社會的結合。繪畫對中國人來說，與修養生性同義，雖不乏有職業性質的畫家，但歷代大多以業餘為多。上海畫派因應社會發展需要，除了應酬之外，以書畫為生者趨多。其二，注重畫法。海上畫家講究題材，大多是以

古人畫作為本，缺乏自主性的畫題，而因應民間審美需要，有較鮮麗的顏色，對於開創性畫法並沒有多大的研究。

他們的藝術以開始適應新的時尚，突破晚清正統繪畫的侷限，化為個性化，變「萬馬齊瘖」為生動活潑，變淺淡冷熱烈，變多畫「出世」的山水畫為主要畫「入世」的花鳥畫。

「四任」,任熊，字渭長，浙江斧山人，與其弟任薰同師陳老蓮，擅長人物、走獸、花鳥，其人物造形高古，有奇偉之氣，偶作仕女，工筆纖巧，秀媚可人，花鳥設色穠艷而不俗，筆致纖細而豪放，雙鉤亦強勁有力，頗具火候，乃任氏三傑之長。任薰，任熊之弟，工筆寫意均擅，人物描寫奇驅偉貌，別出匠心，花鳥草蟲，設色瑰麗，尤見勁挺，與乃兄齊名，實不愧為任氏第二大家也。任頤，字伯年，畫風特出，舉凡山水、人物、、花鳥、蟲魚，造型古奇，線條纖細勁挺，不畏繁雜，細心勾勒，綜錯紛雜中，而井然有條，反覆不紊，尤以人物面部之變形、手足正面之直視，尤合透視學之比例而不稍假借，其花鳥、走獸之傳神，至為特出，白描頗近老蓮，間作山水，佈局奇特，肆意揮洒，氣象萬千，又仿宋人雙鉤纖細有力，年末及壯，已名重大江南北。任預，一名任豫，字立凡浙江蕭山人，任熊之子，又號蕭蕭庵主人，山水、人物、花鳥、走獸兼擅，秀出時流，精篆刻，其山水幽深蒼鬱，荒寒高古，上溯新羅，近類南湖，與族兄伯年同享盛名，惟疏懶成性，非至窘迫，而不應人作畫。

「四任」—任熊、任薰、任頤、任預，在清末以作畫題材

廣泛而飲譽畫壇。他們對人物、山水、花卉、翎毛、走獸等方面的造詣，展現了畫面五彩繽紛的世界。四任，四人中三人有親屬關係，所以不足為奇。任熊是任薰的哥哥，也是任預的父親，三人同為浙江蕭山人。任頤雖也出生於蕭山地區，但卻自稱鄰近的山陰才是籍貫所在地，而且他與其餘三人並無任何血統關聯。然而，任頤是任熊的學生，後來更是任薰的學生。四任是一個既有私人氏族關係，又是有藝術聯屬的小團體。

　　四任在當時並不是學院派的畫家，而是迎合蘇州、上海一帶商賈階層之口味的職業畫家。這種階層的人的收集並不能提高他們在傳統藝術領域中的地位。富賈巨商通常被中國知識分子認為是社會結構中最低的階層而且又不懂得欣賞藝衍。甚至，這個稱呼四任的「職業畫家」的頭銜已造成了大家對這些畫家之成就的偏見。

　　四任所處的時代，正是中國徘徊於傳統和西方新衝擊的矛盾下，數千年來的獨尊王國在清末時面臨了前所未有的震撼。其實早在這之前的一百年，中國就已或多或少感染了外界的影響。然而這也僅止於軍事、算學天文方面的加入，中國傳統文化仍完整屹立，甚至還支配了在中國的西方人之觀念和生活。因此十八世紀的歷史並投有明顯的線索可評定西方文化輸入的利弊。四任之前的十九世紀初已出現種種徵兆，中國勢必經過西方的洗禮而改頭換面。

　　任熊的花鳥、山水均有所長，也擅長人物畫，他與弟弟任薰同拜陳老蓮為師，並有凌駕其上之勢，他的人物畫澤古深

厚，脫去凡近。任熊所作〈瑤台祝壽圖〉為六條通景掛屏，取材於瑤台仙女為王母祝壽的神話傳說。每一條幅繪一組人物，情節互相關聯，運用祥雲、樹石、道具等形象巧妙配置，構成能分能合的通景巨作。整個畫面由右至左逐步進入主題，連續性和完整性都處理得十分嚴謹不紊。第一、二、三、四幅為眾仙女前往瑤台祝壽途中，有的捧壽品、寶物，有的執壽禮、儀仗，有的採摘靈芝，組成完整的準備獻壽畫面，並連接獻壽的現場，環境逐漸內景化。第五幅是全畫的中心，作為主角的王母身披紅袍，立於眾仙女行列的最高點。在其背後利用圍屏留出大塊空白，以突出王母的形象。第六幅有聲有色，烘托著第五幅的主角，同時通過奏樂仙女的朝向與前幾幅相照應，使整個畫面有起有止，恰到好處。仙女們在畫幅中所處的位置有高有低，形成起伏跌宕的節奏。且高潮和重心落在第五幅。打破了通常的以中軸對稱的呆板格局，使場面開闊有層次。

　　此圖用筆設色為工筆重彩法，勾線古拙剛健，如銀勾鐵劃一般。即使是輕柔的雲氣、衣裙，其線條也不浮滑，卻又能恰當地表現出質感，通幅色調鮮亮明快，光采奪目。一般而言，文人畫家忌用朱砂、大青、大綠、雄精等高純度強烈對比色彩，但任熊大膽使用，處理得法。其一，強烈色彩塊面較小，大塊色彩如山石、地面、屏風、大樹、雲氣等，均用柔和的中性色。其二，強烈色彩周圍均以墨線勾勒，其旁或其間，以黑白、金銀和其他淺淡中性色加以映襯分割，使之緩和諧調。其三，採用多種敷染方法，使色度有強有弱。通幅看來，右起色

調柔和舒緩，至第三幅，重色較多。第五、六幅，色調對比達到高潮，這樣就造成了既鮮明艷麗又較為諧調統一的整體效果。這就是任熊的高明之處；他開拓了一條平民化、市俗化的萌發著生機的藝術之路，直接影響了一代大師任頤。

任薰，任熊之弟。任薰生平資料留傳得極少，其擅長於瘦硬如鐵絲般的線條，稱為「填彩」或「鐵線」。任伯年從任氏兄弟所學到的也正是這種淵源於晉唐的雙鉤填彩技法；這種技法常使畫面顯得謹慎密實，正是工筆畫的獨到之處；這種技法向來為文人畫家們鄙視為工匠之作；配合著他們鮮明艷麗的設色，這些「畫工」「畫匠」卻也能在蕭穆的文人畫之外，另創出亮麗的風格。

〈雙雀〉雖為扇面型式，卻只迎合當時的風潮，並不能實際運用為扇子。圖中最漂亮之處，在於色彩的漸次變化。上方葉子是全圖用色最成功的地力；留白的部分造成銀亮的效果，正展現了任薰不可思議的設色工夫。櫻桃的暖色不僅點活了全圖，也平衡了整幅畫的穩定感。〈梧桐鳳凰〉是因應民間鳳凰象徵多子多孫、家運昌隆的傳說的一幅作品，鳳凰挺立，梧桐為襯，圖上幾筆波紋線條有朦朧效果，更襯托出鳳凰的神秘氣質。任薰在右下方放了幾株菊，可說是他的標記，交替使用各種不同色調和明暗的藍、綠、棕，與焦點上的鮮紅成了顯著的對比。這些顏色雖有顫動感，細緻的色調變化卻柔和，好似這幅傑作上富於不可言傳的效果。這種用色法並不只限於任薰，事實上這種技巧最早見於任熊的作品，並且也是「四任」所共

同的表現技法。圖中左方明快尖凌的簽名，無論在位置和外形上都恰可視為梧桐樹的分枝。畫家巧心經營之處，不能輕易忽略。

任預，任熊之子，字立凡，雖出生於蘇州，卻自稱為蕭山人。任預四歲喪父，所以他並沒有從父親之處受到任何訓練，而由叔父任薰培育成長。令人驚訝的是任預的繪畫風格迥異於其他三任，他所專長的山水畫正是其他三任極少表現的形式。今天我們就現有的資料很難找出任預繪畫風格的演變軌跡，也不得知他是否曾嘗試其它的風格、技巧或題材。

〈杏紅柳綠〉，旅居杭州時的任預盡出了他周圍迷人的景象。由這種陳舊卻優美的筆墨所表現的柳樹枝條，令人不禁聯想到傅抱石的風格。從他在一個組織體上同時使用了乾渴和濕潤的筆墨技巧，就證明了任預身上確實有其他二任的影響在內。杏樹粗略而深黑的用筆，恰好和柳條的細膩成了強烈的對比。

任頤，是唯一在四任中無血緣關係。任伯年到上海後，在這個最先接觸西方文明的十里洋場中，體察到傳統生活方式與審美觀念的潛變，民間及傳統繪畫的通權達變和對西方畫法的融會貫通之運用。任伯年人物畫有不少是取材於歷史故事和民間傳說，反覆表現的要數鍾馗畫得最多。他畫鍾馗大鬚虎眉，怒目圓睜，往回睨視，目光所向，彷彿鬼魅就在面前，兩手前後交叉，左手向前作攫取狀，右手反執利劍，彷彿即將抓住興妖作祟的妖魔鬼怪，將其斬除乾淨似的。特殊的神情動作和激

憤的神態情緒，極為傳神，耐人尋味。任伯牛熱衷畫鍾值，是
他反抗壓迫思想的表露，他畫〈鍾進士斬狐圖〉，寓意十分明
顯，那鬚髮怒張，手執利劍，因激憤動作而使長袖回旋飛動的
憤怒鍾馗。誓斬盡化成美女的妖狐。而〈鍾旭拔劍圖〉，顯然
是憤慨填膺。

　　畫史上稱任伯年是傳神寫照妙手，曾為胡公壽、虛谷、趙
之謙、任薰、吳昌碩等摯友畫像，肖像尤負盛名。他曾自云
「今所傳者在神，不在貌也」，極善把握和表現人物的神情。肖
像畫處理眼神，最有本領。用沒骨法分點面目，遠視之奕奕如
生，這種沒骨肖像實為他首創。他為吳昌碩畫的肖像〈蕉蔭納
涼〉、〈饑看天〉、〈酸寒尉〉。可謂畫筆如刀，寸鐵見血，不
必有再多描述，卻神妙至顛，充分表露出他具有高度概括的藝
術能力和精湛深厚的寫真技巧。任伯年成為一代大師，是「海
上畫派」主將，他以自己獨特風格，開拓全新境界，從而登上
近代畫壇神手巨匠的崇高位置，流回遺韻，生機不絕，對今日
畫壇的影響，更是悠久深遠。

　　〈紫藤翠鳥圖〉此圖為徐悲鴻所藏，並認為此圖全幅皆
美，無懈可擊。左側為一片峭險的山石，下臨空谷，上聳碧
霄。山石間盤繞著一株紫藤。大片的藤花透著一派陽光，鮮艷
嬌嫩。一隻藍頂紅爪的翠鳥，俯頸琢羽於枝間。腹部也感受著
陽光，潔白的絨毛蓬鬆。任伯年是近代畫壇的色彩大師，他的
色調豐富和諧，明快抒情。他對紫色似乎有著特別的敏感，用
得極勻淨、透明，能表現紫藤在陽光下變化不同的色層。他尤

善於用水用粉，使畫面光色浮動。他主要是以鮮明的紅色，如此圖翠鳥的紅爪，造成眼睛一亮的效果，然後經過紫色、淺黃、粉白的過渡，如此幅的藤花，來與傳統的石青、石綠色相映襯，從而達到多色調的融合，有著逼真的表現力，天然的神韻。吳昌碩稱讚其的花卉「如風露中折來，百讀不厭」。任伯年確實是在古典傳統和民間的設色基礎上，融匯西畫水彩法於花卉翎毛表現精深華妙的色彩新境，獨樹一幟，輝耀於十九世紀的畫壇。

任氏的作品傳世很多，這幅由十二幅畫連成一大幅的通景屏〈群仙祝壽圖〉，確是僅見的大型作品了。〈群仙祝壽圖〉，儘管是在描寫民間傳說中的神仙故事，但一舉一動都反映出人的性格和情感。把行動詭異的仙人和舉止窈窕的仙女之種種神態對照起來看，分外有趣。仙女和仙人，有從空中來，有從海上來。來的地方不同，畫面似將各地不同的習慣和各自的性情都表達出來了。一隻白鶴，忙著跨上白玉欄杆。展翅起舞，回頭迎接。一對孔雀，一隻凝神看著一個舉袖輕舞的仙女，另一隻飛到荷香深處，安踞百上，靜聽著仙女們演奏的美妙音樂，景態十分生動。十二幅通景屏充分表達了祝壽的氣氛。

為了要表達題材內容和筆墨形式的統一，任伯年用了很多不同的方式來起稿，他的很多初稿，有用濕墨、乾墨、濃墨等各種不同筆調來表現的。他是不惜功夫進行構思和創造的。有很多人以為他下筆很快，其實他在創立意境上花了很多時間。常常為了表達更高的意境，同時畫許多大同小異的畫，如果不

是這樣反覆更改研究，作品就不會有這樣強烈的感染力。通景屏是中國民族繪畫幅式中特有的形式，一般是由四幅、六幅、八幅，不等的畫幅組成。可以連成一大幅，也可以分為幾個獨立的單幅。創作通景屏比創作獨幅畫，有更多的困難，在構圖上，既要使每幅畫有它的獨立性，又要顧到許多畫幅拼連後的整體的統一幅與幅之間必須疏密相稱，前後呼應，如果沒有精密的構思和熟練的技巧，畫通景屏就很難達到良好效果。綜觀任伯年的〈群仙祝壽圖〉十二幅通員屏，幅幅刻意精工，一筆不苟。合起來是一幅氣魄雄偉的巨構，分開來又獨立成圖，各有千秋，百看不厭，確是他中年以後，精力充沛、成熟時期的代表作。

　　〈群仙祝壽圖〉是畫在一張光滑的金箔上，在這種紙上用石青、石綠、朱砂、鉛粉等濃厚色彩是最難的，可是任伯年運用得非常勻貼，鮮艷奪目，而且調和，足見他技巧的高超。

第二節　視覺經驗的轉變

一、西方色彩及空間的傳入

　　歐洲文化藝術東來是西元十六世紀後期，相當我國明朝萬曆時，當時一些歐洲耶穌教會的傳教士遠社重洋來到中國，通過他們的活動，使古老的中國接觸到風格不同的迥然不同的西洋繪畫藝術，這些西洋畫的傳入多多少少的影響了中國傳統繪

畫的面貌。

這些在清代皇宮內供職的外國畫家都是歐洲人，身份是傳教士，他們除去通曉宗教神學、宣傳教義外還掌握了歐洲的繪畫技巧，郎世寧、王致誠、艾啟蒙等，他們不光是自己在宮內創作了大量的人物肖像、歷史、山水、鳥獸畫作品，同時還在宮廷內向中國畫家傳授西洋繪畫技巧，使有些中國的宮廷畫家的作品中帶有很明顯的西洋畫風的痕跡。其中有些畫家不光是在中國畫中揉合了西洋畫風，而且還掌握了歐洲的油畫技法和焦點透視畫法，可以說他們在宮廷內已經形成了一個具有特殊風格的流派。

明神宗萬曆九年（1591），耶穌會教士利瑪竇來華，開始傳入西洋學術。萬曆二十八年，向明神宗獻上天主像、天主母像等，這些與中國傳統繪畫面貌迥然不同的西洋畫，引起了中國畫壇的注意。明、顧起元的《客座贅語》記載，引述利瑪竇關於畫法比較的論述：「中國畫但畫陽不畫陰，故看之人面貌正平，無凹凸相，吾國畫兼畫陰與陽寫之，故面有高下，而手臂皆輪圓耳。凡人之面正迎陽，則皆明而白；若側立則向名一邊者白，其不向明一邊者眼耳鼻口凹處，皆有暗相。吾國之寫像者解此法用之，故能使畫像與生人亡異也。」⑬故稱「西洋畫及西洋畫理蓋俱自利氏而始露萌芽于中土也」。繼利瑪竇之後，著名的傳教士還有湯若望等，然而明季來華的傳教士中上無兼通繪畫並以之傳授之人。到了清初，開始有掌握西洋繪畫技法的傳教士做為宮廷畫家供奉畫院。

　　清代宮廷繪畫受西洋畫風之影響，主要表明在下列兩個方面：

　　第一，形象的刻畫上，比較注重光線的運用和明暗的效果，富有立體感。中國傳統繪畫的表現手法主要以現物象，雖然也有「沒骨畫」的技法，但仍然已表現物體在沒有光線變化情況下常態為主，而西洋畫家則以對於物體在光線照射下的光影效果和色彩變化懷有濃厚的興趣。

　　中國的宮廷畫家在吸收外來繪畫技法時，既注意到了歐洲畫家對於光線明暗變化敏感和興趣，又注意到中國繪畫的傳統和中國人的欣賞習慣。在借鑒西洋繪畫的過程中，並非完全照搬，而是有所取捨，既吸收了西洋繪畫重視光影、擅於立體塑造的長處，又盡量做到符合中國人對於繪畫的欣賞習慣。

　　第二，採取焦點透視畫法和製圖有關的投影透視畫法。這類畫法主要用於建築物的描繪上。中國傳統的山水樓閣畫，均為散點透視畫法，並無一個固定的焦點，而是根據畫者的需要隨時變換視點，具有自己的優點與長處。

　　西洋繪畫在其自身的發展過程中，再畫面上強調要有一個固定視點要求光線、投影的準確無誤，造成畫面深遠感和立體感。「線法畫」是中國畫家運用西洋焦點透視畫法的裝飾性繪畫，近大遠小，這一畫法在宮內一直持續到清代末年。

　　清代繪畫受到西洋畫風影響，同樣也在繪畫理論著作中得到了反映。雍正年間出現一本介紹西洋畫法的專門著述《視學》，作者年希堯和西洋畫家接觸，序言中說：「或與泰西郎學

士數相晤對，即能以西法做中土繪事。始以定點引線之法貽余，能畫物類之變態；一得定位，則蟬聯而生，雖毫忽分秒，不能互置。」做為我國最早一部系統介紹西洋透視畫法的著作。

鄒一桂在其所著的《小山畫譜》〈西洋畫〉一節陳述：「西洋人善勾股法，故其繪畫於陰陽遠近，不差錙黍。所畫人物屋樹，皆有日影，其所用顏色與筆，與中華絕異。布影游寬而狹，以三角量之，畫宮室於牆壁，令人幾欲走近。學者能參用一二，亦具醒法。但筆法全無，雖工亦匠，故不入畫品。」[114] 雖肯定西洋繪畫擅長運用光線和透視的特點，主張參用一二，但從中國傳統繪畫觀念出發，仍以匠氣摒之於畫品以外。

二、西方繪畫觀念運用於中國繪畫上

最早接觸到西洋畫並追隨其畫風的是福建人曾鯨，字波臣。他以墨骨、墨暈為骨的傳統技法中，融入西畫的「凹凸法」，遂出新意。在他寓居創造寫真烘染法；「其法重在墨骨，再加賦彩暈染，妙入化工，儼然如生。」曾鯨的「烘染數十層」是中國傳統的寫真法上所沒有的，顯然是受了西畫的影響。他的畫法事先用淡墨描出輪廓，在用墨色多次皴擦暈染，增強立體感，暈上顏色，所謂「烘染數十層，必匠心後止」，不露絲毫筆鋒痕跡，使人物臉部明暗起伏、凹凸轉折結構清晰，然後施以淡彩，區分男女老幼深淺等不同氣血膚色，更能

逼真傳寫出對象的形態，揭示對象的社會地位、內在氣質和性格特質等，因而此新創技法命名為「波臣法」，成為明末至清代肖像畫的主流。 陳師曾在《中國繪畫史》上指出「傳神一派至波臣乃出一新機軸，其法重墨骨而後數採家暈染。其受西畫之影響可知。」但此是以中國傳統畫法為主而略參以西法而已。至清初，西洋畫技的影響則較重。

　　清初中國畫家，特別是畫院畫家之受到西洋畫的影響更重，除了傳教士所攜帶的作品外，更主要的是直接受到來華的西洋畫家薰染，清初的來華的畫家多供奉於畫院，他們多是在欽天監或是如意館工作。一方面傳西法於中國，一方面也學習中國繪畫，因而產生西畫風格之基礎上的中西混合畫風。吳歷作為清初的山水名家，晚期繪畫也參用西法，在《甌波漁話》中「道人入彼教久，嘗至歐羅巴，故晚年作畫，好用西法。」[115]，吳歷對中西繪畫的特點分析，在《墨井畫跋》：「我之畫不取形似，不落巢白，謂之神逸。彼全以陰陽向背形似巢白上用功夫，即款識我之題上，彼之識下，用筆亦不相同。」[116]他的許多作品中，十分注重陰陽向背，黑白對比，遠近山石應用了近深遠淡的墨色，可見他以西洋畫中的明暗、透視等來補充中國畫的畫法。

　　據文獻記載，受到西洋畫風影響的中國宮廷畫家知道姓名的約近二十人。他們參用西法，產生揉合中西畫法的方式，其中最著名的有康熙時官欽天監五官正的焦秉貞，《畫徵錄》中載其「工人物，其位置之自遠而近，由大及小，不爽毫毛，蓋

西洋畫法也。」⑪，林木、盧舍、人物、山水仍是舊習，遠近
大小，都採用西法。其所做〈仕女圖〉的背景長廊，即採用西
方的透視方法，人物形象的刻劃上，注重光線的運用和明暗的
效果，富有立體感。此後如冷枚、唐岱、莽鵠立及丁允泰、丁
瑜，皆加入西法於畫中。

三、中西畫風結合─西方寫實風格與中國畫意境

　　在明末清初中西文化廣泛交流的時代裡，在以乾隆為主
持，各方畫師匯聚一堂的清代畫院中，郎世寧融合中西繪會技
法所創造的新體畫，改變中國畫的千古不變的人物形像，賦予
馬以健壯、生動、活潑的姿勢。郎氏作品各種物象維妙維肖，
充滿生命活力，而他的紀實畫場面宏大，人物眾多，形象逼
真，給人一種真質的歷史感受。這些都是中國畫前所未有的，
提供當時的畫壇一個新的審美視角。

　　郎世寧融合中西繪畫技法的新體畫，提供當時一個新的審
美視角。運用中國筆墨、顏料、紙絹、融合中西繪畫技巧所創
作的適應中國皇帝審美和符合中國傳統美學觀的繪畫作品。色
調明暗對比鮮明，富有立體感，但無濃重的陰影和過強的高
光，效果比較柔和。他用中國筆墨反覆渲染、皴擦，在工筆重
彩方面採用中國的傳統畫法，強調線條在畫中的作用。

　　郎世寧運用西洋的透視、明暗和人體解剖等技法，同時又
運用中國畫的材料和以線為主的造型方法，所創造的新體畫，

既非中國畫又非西洋畫,而是一種新的潮流。乾隆極為推崇,焦秉貞、冷枚、陳枚、唐岱、丁觀鵬、金廷標等都紛紛仿效,作了使人注意的嘗試,一度成為畫院的主力,持續三十年之久。潘天壽指出郎氏諸人之技術,非通常畫史所能希及,為中土繪畫之一大波動,肯定郎世寧新體畫的藝術成就。

對於透視法反覆渲染、皴擦突出立體效果;而背景之樹、山等卻是以中國傳統技法,直接以淡墨、淡彩勾出,無光影、明暗感,並不考慮與主題對象的透視關係。在中國畫者來看,郎世寧的畫「粗善寫貌,得其形式,則無其氣韻;具其色彩,則失其筆法,豈曰畫也。」色彩與寫實歷來是中國畫所排斥。色彩在郎世寧新體畫中佔有重要位置,他使用中國畫的紙和絹,所用顏料屬水性,其色彩的明度、暗度、彩度都不及油畫顏料;先以淡墨渲染、皴擦,然後以色彩逐層加深,而先前以淡墨勾出的輪廓以消失不見,看不出明顯的線條輪廓,對象的立體感從色彩的對比中顯示出來。

著色上有兩點值得注意:其一,是不同於中國畫的著色法,即隨形賦彩,以線條造型,再賦彩,但線條始終支配著整個構圖,色彩只起一種烘托作用;其二,是不同於西洋畫的著色法,即用冷暖色調創造出對象的光影效果。構圖採用了西洋的焦點透視法進行,使畫面近景、中景、遠景分明,具有高、寬、深的空間感和遠小近大的視覺感。

郎世寧,〈嵩獻英芝圖〉此畫作於雍正二年,是郎世寧來中國後早期作品,帶有更多歐洲風格。畫面正中央是一隻立於

石上的白鷹，右邊是一棵彎曲的老松樹，下方為河水，松樹下長有靈芝草。畫家以松、鷹、靈芝等物來歌頌皇帝。從題材上來說，完全是中國式傳統的內容，而在具體描繪上，則注重光線明暗和物象立體的表現。光源自左上方來，受光面明亮，背光面處於暗部，對比很強烈，尤其是白鷹下面的石塊和松樹，凹凸明顯，樹皮斑駁清晰，充分發揮西洋繪畫的長處。

　　郎世寧以畫馬聞名於清朝畫壇，〈百駿圖〉堪稱為其代表作。畫面開始為兩棵老松，可以看到曲折的枝幹、茂密的針葉等清楚的描繪，經過了牧羊人的帳棚之後，在草地上，一群馬匹各自在覓食、躺臥、翻滾。畫面的中段樹坡間逐漸出現一片湖水，馬匹在湖邊飲水，而後樹林又把湖面隔斷，馬兒在林中穿行，湖水漸漸開闊，一位牧羊人站在水中幫馬兒梳洗，另一群馬匹正在指揮之下渡過不寬的水面至對岸，畫面的結尾為一手持套竿的牧人。

　　全畫構圖複雜，虛實處理得當，富有節奏感。畫面上雖是馬匹佔多數即主要地位，但整個馬群是由牧人控制，以牧者開端，也以牧者結束，構思巧妙，有極佳的連貫。描繪手法上，發揮歐洲繪畫上注重明暗、解剖、透視的特色，別開生面。馬匹畫得出色，姿態各異，造型準確，皮毛的質感也能表現出來，說明作者描繪對象的仔細，寫實技巧極高，此種表現方法是中國前所未有的方式。

　　〈平安春信圖〉寫雍正父子行樂情景，描繪父子兩共執一枝梅花在竹下賞玩。全幅構圖設色新穎，上部全用　籃顏色，

配以綠竹，下部以淺黃為主調，用色鮮明，亮度極高，此種設色是中國明清之前無人用此法。人物面部用西洋畫法，細緻傳神，而衣褶則以中國傳統技法勾線暈染，是結合中西特點的畫法。畫上有乾隆題詩：「寫真世寧擅，我少年時；入室　然者，不知此是誰。壬寅暮春御題。」可知此圖為郎世寧所畫無疑。

　　清、王致誠所作的〈十駿馬〉圖冊是目前所知，王致誠唯一有署名的作品。他以歐洲的素描手法，使用中國的毛筆及宣紙作畫，效果別具一格。他不向中國畫家以連綿、富有彈性的線條塑造馬匹的形狀，而以短細的筆觸來粿畫皮毛的質感，觀察細微，落筆準確，顯示了深厚的寫實功力。至於畫面中背景的樹木林石，用乾墨家淡彩，側筆皴擦，是中國傳統的技法，應是出自中國宮廷畫家之手，而非王所作。

第三節　繪畫中對「空間」的新觀念

一、師法古人的傳統構圖

　　　明代的山水畫較前代更強調師古，所以在畫面上就表現了對自然觀察認識不足，遠近大小、空氣透視等等都相當缺乏，真實性不夠，但究竟還未流於千篇一律、毫無生氣的地步，尚有簡練、樸實的表現。到了明末董其昌等強調文人化的價值，宗派之見劇烈後，僵化於師古的構圖模式，更形成山水

畫頹敗之氣。

　　清代山水畫的表現大都是吳派之後「遠法大癡,近師文、沈」
的一貫做法,越來越枯燥乏味、缺乏生氣,作為清初畫壇領主
的四王,王時敏 ⑪⑧、王鑑 ⑪⑨、王原祁 ⑫⓪、王翬 ⑫①,前三王都是
專學黃大癡,王翬雖是出入各家,但只不過是一個最大的折衷
主義畫家,並無真正的寫實主義創造精神。前人評石谷的畫斥
之為「甜」⑫②也就是這個道理。與他們同時的吳歷較有生氣,
山水氣魄雄厚沉韻,為四王所不及,但也不能擺脫師古的時
潮,「畫不以宋、元為基,則如弈棋無子。……畫之董、巨猶
詩之陶、謝也。」⑫③,所以他的作品基本上和四王同旨趣的。

　　在王原祁撰之《雨窗漫筆》中,論畫十則的第四則及第七
則強調山水構圖中傳統的重要性,「畫中龍脈開合起伏。古法
雖備。未經標出。石谷闡明。後學知所矜式。然愚意以為不參
體用二字。學者終無入手處。龍脈為畫中氣勢。源頭有斜有
正。有渾有碎。有斷有續。有隱有現。謂之體也。開合從高至
下。賓主歷然。有時結聚。有時澹蕩。峰回路轉。雲合水分。
俱從此出。起伏由近及遠。向背分明。有時高聳。有時平修。
側照應。山頭、山腹、山足、銖兩悉稱者。謂之用也。若知有
龍脈而不辨開合起伏。必至拘索失勢。知開合起伏而不本龍
脈。是謂之顧子失母。故強扭龍脈則生病。開合逼塞淺露則生
病起伏呆重漏缺則生病。且通幅有開合。分股中亦有開合。通
幅有起伏。分股中亦有起伏。尤妙在過接應帶間制有餘補其不
足。使龍之邪正渾碎隱現斷續。活潑潑地於其中。方為真畫。

如能從此參透。則小塊積成大塊。焉有不臻妙境者乎。……古
人南宗北宗。各分眷屬。然一家眷屬內。有各用龍脈。有各用
開合起伏。處是其氣味得力關頭也。不可不細心揣摩。如董巨
全體渾淪。元氣磅礡。令人莫可端倪。元季四家。俱私淑之。
山樵用龍脈多蜿蜒之致。仲圭以直筆出之。各有分合。須探索
其配搭處。子久則不脫不粘。用而不用。不用而用。與兩家較
有別致。雲林纖塵不染。平易中有矜貴。簡略中有精彩。又在
章法筆法之外。為四家第一逸品。先奉常最得力倪黃。曾深言
源委。謹識之為鑒賞之助。」⑫⑭「龍脈」已成為當時山水畫中
不可缺的主要表現方式。

　　以四王的畫作舉例，我們不難發現王時敏的山水畫中，一
再的重現一些母題，例如，遠山作成尖錐形，順勢而下必有一
平台，再下出現幾戶房舍，前景是幾棵松樹或闊葉樹，雲煙水
氣充斥於中景的山巒間，其構圖岡巒重疊，中、遠景傾斜的平
台及左右參差的坡面，使畫面產生曲折起伏的變化，色調黑白
分明，小石與小時之間的結構、明暗強烈表現，一路下來緊密
堆砌的石塊，造成山脈的動勢。〈峰巒華茂圖〉、〈山水圖〉、
〈雲山書齋圖〉中都是如此，與其〈倣黃公望山水圖〉中的構
圖是相同的，由此可之師古僵化的程度，並無特別的創新表
現。

　　王翬認為山水畫最完美的境界乃在於「以元人筆墨，運宋
人丘壑，而澤以唐人氣韻。」⑫⑬即要融合古人對每一主題事物
最理想的處理手法，以達到集大成的目標。王翬所作〈溪山紅

樹〉的構圖是追隨王蒙的風格，以皴筆線條由各個方面組合成山體快面的動感,配合構圖上主峰曲扭婉轉的造形,表現自然生氣蓬發的氣勢,傳達山水景緻的一種內在生命力。在這幅作品中，王翬不著意追隨王蒙對實景空間、體積及質感仔細經營的做法，利用較淡的渲染合筆跡不明顯的乾皴來描寫物象，有效的突出山體走向的運動氣勢，接近唐代北宋時期皴染簡拙的方式，表現獨特的古意。

　　王原祁的〈輞川別業圖〉是他的晚期顛峰之作，此畫乃依照北宋郭忠恕的輞川石刻本繪成，圖中連綿不斷的山群如雲起伏，山體曲折蜿蜒，相互呼應以配合結構上的虛實分合，是「龍脈、開合、起伏」理論的具體實踐。這種構圖的連續動勢，代表著「氣運」的內涵。就筆法言，融合了黃公望及王蒙的筆法，在表現整體效果的前提下，與筆墨相互補足，以達「色中有墨，墨中有色」的境界是王原祁的主張，筆墨、形相融合為畫面上氣韻生動的效果。

　　惲壽平的作品中，可和王石谷的畫風比較的，有一幅最能顯示十七世紀正統派畫家所關切的「變」之本質的作品。這就是仿〈王蒙夏山戲作〉這幅畫是戲作，由於圖上沒有年記，一般認為應是與王翬〈溪山紅樹岡〉（與王時敏和惲壽平共同合作）同一時期之作。這兩幅作品的主要類似點是左上部主峰修長的形態。

　　就這個基本的類似點來看，和王翬緊密的風格比較起來，惲壽平筆下的山就顯得散漫而鬆緩欲崩的樣子，畫面的下方沒

有什麼相似處，或可說截然不同。雖然構圖散漫，但是仍在前面配上優雅的松林，谿谷的兩側仍有山峰，下方再點出一個仰望著山的文人，全圖散發出清明的氣質。王蒙所要表現的是什麼，在此可清楚地肯定，而王翬所採取的角度似乎比較接近王蒙原作中優柔而豐美的構圖和大膽的設色。惲壽平的畫則接受了他所尊崇的文人派的作法。換句話說，隨著背景的後退，縮小的主題，而以極明晰的手法巧妙地處理空間；仰視的高士，乘興想與松風之音合奏的主人，以及抱琴立於松間待命的僕僮等，都加強了圖中文人畫的氣氛。惲壽平在這幅作品中，藉著題字表示他戲遊於王蒙的思緒之中的樂趣。然而王翬的〈溪山紅樹岡〉雖然構圖相似，主山的分配也一樣，但是前中景除了被層層密林遮掩，散在彎道中的房屋外，只有浮映在下方樹林之秋色外的寺院。畫中不見半個人影，絲毫沒有在亭中待友來訪的情緒。

　　惲壽平表現得最抒情風味的是一幅見開兩頁組合的作品。佔了畫幅三分之二的柳樹仿自馬和之，夾雜著暗密灌木的岩壁中有吳鎮的手法，把山峰放在中央的構固則恰如王蒙，長若草的岩石和一竿細竹交差，有一種互相向外的力量；樹木沿著湖畔延伸，遠處山峰隱約在雲間；另外也有一幅全無前景和後景的作品，由兩株枯木和兩株茂樹所組成，沿樹幹攀升，只在左邊畫著巨大銳角的岩石，這是模仿元代畫家柯九思；畫冊的題字清晰，記述惲壽平寄興於山水的情懷，他在山水畫上優越的才能是不爭之事實。

　　四王吳惲一派，總括地來看，皆出自董源、巨然，而歸入元末四大家的文人畫系譜，主要的是以北宋的山水畫和元末的黃公望或王蒙，特別是黃公望為目標，在理論上也以北宋的山水畫論為基礎。其中吳歷自創一格，畫中有其特有的個性。惲南田的特色則是題語和詩文俱佳美，他的作品取材極為自由而有個性，花竹蟲魚等新對象也被納入，更有獨創的書法，清朝的方薰立志學南田，再看其畫論更極力推崇南田，可見其確實具備了與四王不同的風格。

　　在畫論上，王原祁的堂弟王昱有《東莊論畫》，正如同王原祁門下有《繪事發微》一書，影響後世非常大。但是四王吳惲在畫論中所出現，也都僅止於古人收藏和對古玩的鑑賞和閱玩，以及對臨摹深刻的模擬。惲的畫論中也提到如師學晉朝作品一般地學習，而設法進入唐人世界；再從時代較晚的作品中追溯古人的風貌而跟進的學習方法，當然也有後人思考的深度和廣度；其意味是，這些都是立於傳統理論之上的藝術觀點，其中更有深切的思念籠罩著圖中的氣氛，也可說止是確立崇高價值的要素，另一特色是，他們都出生於明末清初的國變時期，其評畫風格，理論極為加強；除了惲南田以外，五位畫家都很長壽，他們能立於圓熟的體驗之上，應是理論周到的另一個原因。

二、透視與層次

　　中國山水畫合西洋風景畫構圖觀念之不同，乃建立在人們觀察生活方式的差異上；藝術淵源於生活，繪畫藝術的表現，來自畫者對於現實生活的觀察和認識。傳統西洋畫著重實地寫生，畫家總是在特定的時間與地點內，特定的距離和角度上，去觀察和描寫視力範圍內的景物。對於創作一件作品，即使是出自於畫家的想像或虛構，描寫時仍然多以固定視點的角度，並力求保持對物象的形、線、光、色之真實狀態。而傳統中國畫則側重於寫意，寫萬物之生意，兼寫畫者之意趣。所以中國畫家常帶以感情因素觀景。一幅山水畫的產生，事先經過畫家在生活中進行觀察，所觀察的景物度侷限於固定視點的範圍，觀察的方法往往是根據人們的生活習慣，邊走、邊看、邊想，對景物的四面八方，作多角度細緻的觀察之後，再根據形象記憶進行創作。從完成的作品上看，山的形狀與體積、樹的大小與色彩、光線的明與暗等等，可以不必忠實於對象，也不一定按照原來的比例，物體的位置可能移動，東西可能減少，所表現出來的一切，完全是畫家主觀情思所鎔鑄過的客觀景物，可以說是畫其所見，畫其所想、所感，強調行動中觀察，更強調生動的表現。

　　在中國的繪畫表現，空間上經常使用虛的空間表現法。儘管仍有遵循進大遠小、近處詳盡而遠處模糊的原則，但往往不以某一固定視點來描寫景物。西方繪畫中帶有科學性，乃是以視覺的形與色的研究來描繪物質世界，所以產生幾何式的透視法與色彩體系來表現繪畫上的空間。在中國的傳統中，繪畫的

透視法稱之為「遠近法」，在表現景物遠近的視覺上，也就有屬於中國畫自己的特殊處理方式，不局限於一般的法則與規律。處理遠近的透視相當靈活，可分為靜視點透視與動視點透視，後者也就是散點透視。畫者的眼睛凝視物象時，視線不作移動，則為靜視點透視，又可分為仰視、俯視、平視，即是宋代郭熙在「林泉高致集」中所謂的三遠。清代的費漢源在「山水畫式」中則說：「高遠者，即本山絕頂處，染出不皴者也。深遠者，於山後凹處染出峰巒重疊數層者是也。三遠惟深遠為難，要使人望之，莫窮其際，不知其為幾千萬層，非有奇思者不能作。平遠者，於空闊處，木末處，隔山處染出皆是。」[126]

　　所謂散點透視，是指畫家打破固定視圈的限制，將其在不同視點上觀察所得的事物巧妙得組織在一幅畫中，畫面中有不同的視平線，不同的主點。視點似乎在移動，這種因移動立足點而產生多數焦點的透視法，為中國繪畫在遠近空間處理上獨特的透視法。中國雖在南北朝時，即有透視法，南北朝宋王微《敘畫》中：「本乎形者融，零而動變者心也，靈無所見，故所託不動：目有所極，故所見不周，於是乎以一管之筆，擬太虛之體，以判軀之狀，畫寸眸之明。」[127]，中國畫重「意」，寫胸中意氣，不拘形似，不因焦點透視而取代散點透視，而是在基礎上豐富了結構，遠不如散點透視來得普遍而廣泛。中國傳統構圖上採用散點透視有更大的完整性，能將不能出現在同一空間、同一時間之內，而又互相聯繫的事物完整的處理在一幅畫中，從而更突出體現作品的主題思想，便於將事物發展過程敘

述出來，利於表現複雜的情節內容。畫家可以跳出焦點透視的限制，根據主題的要求，和虛實的規律，按照構圖的需要，延長或縮短上下左右空間關係，疏密變化，虛實相生，有極大的靈活性。

　　中國山水畫一向主張偏重於對客觀自然的表現，包含畫者對景物寫生所得到的景象之外，還要加上畫者因觀察對象而產生的主觀感受，及參揉了觀察對象的記憶與發揮想像共相結合而成，因之能將作品表現得要比自然更美。通常西洋風景的取景為畫家攜帶畫架在固定點寫生，中國畫家則採用游目瀏覽的態度，當觀察對象時，不僅左右看、上下看，還要漸次移動腳步，然後加以深思，注入感情，所謂無所不觀、無微不至，與西洋風景畫的觀察法截然不同。中國畫在構圖上的平面布置，與散點透視當然有關。中國常見的立軸和長卷的構圖形式，都為平面的佈局，具有上下、左右的廣度，卻沒有前後，並非深遠的佈局。散點透視還包含了平視與俯視角度相結合的作用，可運用「以小觀大」或「以大觀小」的方法，遠景可以拉近，近景也可以推遠，這種平面布置的辦法，還與中國以線造型的表現技法有關。故凡是全景式或長卷式幾乎都可採用散點透視構圖。

　　透視畫法之所以能支配西方繪畫達五百年之久，西洋畫重「實」，凡物的形體描寫，必依照正確的透視法則，故自文藝復興直到十九世紀末，透視畫法仍為西洋寫實畫法的不二法門。因其不但易於表現畫面上的空間深度，而且使物與物的關係，

以及整個畫面空間得到統一，焦點透視畫法是以固定視點下所看到物體的一部份，有時能代表該物的全貌，有時卻不足以表達該物，也就是說，不能保持視覺的恆常性，作到的寫實仍是有限，未必全部作到。我國宋朝時已大量運用的移動視點，西洋畫則自十九世紀末才開始運用於印象派之中。

三、色彩空間表現方法

　　中國的空間表現方法，一般的情形是近粗遠細、近穠遠淡，遠處宜輕，近處宜重。遠處的線調和近處的線條銜接觸，須留一點空，使其有遠處的感覺。以白描表現空間感，是常用線條對比的手法。比如遠處用簇密的穿插襯托，是表現空間感最有力的一種手法。但不管怎樣穠淡粗細和疏密組織，其差距都不能太甚，濃的太濃，淡的太淡，都會不調和。因而筆墨和諧是在任何時候都要遵守的一個重要的規律。

　　關於表現立體感，精確的結構，嚴格的透視，可以描繪出對象存在於空間的位置。不管那一種畫，都必須在平面上畫出立體的效果。物體的立體效果產生於物體結構的透視感，物體的結構關係總是和透視關係結合在一起的。中國畫運用線條，以強調的手法，把物體的轉折面，也就是透視中的結構面概括出來，勾勒出來，這是線描表現立體感的基本方法。此外，用筆墨的變化來表現立體感，也一直是中國畫家所追求的。《芥子園畫傳》一書，談到如何表達「石分三面」時說：「左既勾

濃，則右宜稍淡，以分陰陽向背。」⑫皴法表現明顯，在稍加渲染，可以表現出較強的立體關係。

西洋畫的素描用「以光分面」的造型方法來塑造立體感，有較強的直覺效果，而線條卻往往須借用觀者的一部分聯想來豐富這種立體效果，畫面上也不追求強烈的立體效果。總之，中國畫的線描在一定程度上所體現的體面關係，是對於對象的質量感、體積感的高度概括，在這個意義上，線描不僅有它的科學性，同時也有它獨特的藝術性。

關於中國畫的色彩，有一種相當普遍的看法，就是認為中國畫的色彩不夠豐富，這種看法是由於和油畫比較之後產生的。不以不同畫種的具體特點，及民族對色彩的欣賞習慣，是不可能得出正確的結論的。其實中國畫的色彩是有它自己的特色和規律的。「隨類賦形」、「對此調和」、「妙超自然」、「色不礙墨，墨不礙色」、「淡而不薄，艷而不俗」等，都是中國畫色彩重要的規律。「隨類賦彩」概括了中國畫色彩方面的基本原則，色彩應該按照不同的具體物象，而給以具體表現。中國畫在色彩應用上的一個最顯著的特點，那就是它從物象的固有色出發，描寫物象的固有色調，而不是像西洋繪畫那樣去描寫在特定的光線照映下所產生的光色、條件色的複雜關係；有時雖有「一色中之變化」，卻是為了對比襯托的關係，而非因為色彩在光學上的變化。「一色中之變化」是在固有色明度上的變化，中國畫的設色是採用純色平塗合適當暈染相結合，渲染不僅為了交代一些微妙的結構，增強一些體積感，更能使

畫面有節奏感。這種方法並不是為了追求色彩的明暗變化，而是為了整個畫面的藝術效果。中國畫的色彩能單純而豐富，是在描繪物像本身的固有色彩以純色平塗，不畫暗部、反光、投影的色彩，所以單純、明朗、富有裝飾風。借助於深淺變化、色與色之間的對比關係、色與墨的配合，以及空白背景所起的調節作用，構成色彩節奏和韻律感的豐富多姿。

在對比調和上，工筆畫裡的石青石綠和朱砂，寫意畫裡的花青和赭石，都是強烈對比中取得調和，顯得特別明顯，是由於對比色在交互作用中產生中間色光，設色之妙，就能在多種對比色巧妙的控制，得到調和。水墨能在宣紙尚形成豐富的濕枯濃淡的變化，極其豐富複雜，又極單純，所以古代畫家有「水墨為上」的說法，就是抓住色彩對比而言的。在中國畫裏，色和墨的關係除了對比關係之外，還常常是在墨上籠罩色彩，這裏墨所起的作用，就和墨和色彩並列在一起時的對比關係不同。如淺絳山水，花青和赭石原是對比色，但它們都籠罩在墨色勾染上，赭石中有墨色，花青中也有墨色，「墨中有色，色中有墨」這就使這兩個對比色成為鄰近色了。

色調是指一幅畫的整體效果，設色濃艷不能惡俗，淡雅又不輕薄，這是中國畫在色調方面的要求。俗是色彩的對比關係處理不當，過於強烈，過於刺激，不研究色彩本身的純度而任意配合，往往產生這種惡俗的色調。特別是件重彩時更要注意色彩之間的和諧，所以說「艷而不失之俗」。至於「淡而不薄」，是要求用淡色時，色彩不能乾枯失神、輕薄無味，這樣

會黯淡而沒有生氣，顯不出彩色的光澤來。中國畫不像油畫那樣將色彩堆得很厚，它的用色講究薄，但在薄中又要有厚的效果，淺中又要有深的感覺。為要在淺中、薄中求得深厚的效果，色彩一遍遍的薄塗，最後達到深厚，若將調得很厚的顏色一次塗上去，反而會感到薄了。

　　中國畫的色調和作品的主題內容有直接的聯繫，也和時代的風尚、民族習慣、思想感情有明顯的聯繫。所以，對於色調的欣賞和愛好，不僅有民族的習慣，又有階層的習慣，對於色調的雅、俗、高、低，也當然會有各自不同的看法。民間畫家對於自然色相的提煉加工，可以看出他們對所描繪的對象賦予充沛火熱的激情。因此在表現時不受一般色彩常規的束縛，大膽誇張，著意裝飾，使作品的色調比自然形態的更美。

　　綜上所述，中國畫色彩的基本原則是「隨類賦形」，也即是從物象本身的固有色出發來描寫色彩，它不是去看重描寫那種屬於偶然性的，由於光線而產生的色光之間的複雜變化。它的設色，是採取純色平塗和適當地暈染相結合的方法，以純色平塗為主，所以色彩感覺很強烈，很單純，也很概括。它的概括，是把複雜的自然現象概括為一個主要的色調，以肯定景物的色彩特徵。這就在純化固有色的基礎上，突出了主要的色調。如青綠山水，重彩人物，工筆花鳥，總是突出五彩斑爛，鮮艷奪目的色彩感覺，水墨寫意畫的色彩更是強調統一的主調。現代中國畫的色彩，結合民族傳統藝術的特點，是當吸取西方的藝術技巧，更能夠發揚光大。

註釋

96. 王紱，字孟端，號友石，又號九龍山人，高介絕俗。沐黔公嘗以金帛求畫，謝絕；之後忽作一幅，遺其所厚同官轉致之，曰：「姑之是塞黔公意，毋言我為公也。」月夜聞鄰笛，乘興作畫訪遺之。其人乃大賈，喜甚，與裁綺更求配幅，黔卻其幣，手裂所畫壞之，其介如此。其畫竹石師倪雲林，山水師王叔明，而自成一種風度。畫竹、尤有名，崑山夏師之，亦成大名。

97. 轉引書，王定理，《中國畫顏色的運用與製作》台北：藝術家出版社，民72，頁26。

98. 轉引書，陳兆復，《中國畫研究》台北：丹青圖書有限公司，民77再版，頁163。

99. 王伯敏，《中國繪畫通史（下）》台北：東大圖書股份有限公司，民86，頁877。戴進，字文進，號靜庵，又號玉泉山人，錢塘（今浙江杭州）人。他的畫技遠超出當時畫院名家，因此為眾畫工所妒。其得意之作〈秋江獨釣圖〉，內畫一身穿大紅袍之人在江邊垂釣，顏色以深紅色為繪畫中之要色，最難設色，然戴進獨得古法，畫面和諧，意境精妙。另一〈風雨歸舟圖〉，該畫淺設色，水墨蒼勁淋漓，可說是該派的代表作。

100. 沈子丞，《歷代論畫名著彙編》台北：世界書局，民73，頁128。

101. 同前註，頁129。

102. 同前註，頁129。

103. 同註98，頁28。

104. 同註100，頁138。

105. 同註100，頁135。

106. 同註98，頁49

107. 傅抱石，《中國繪畫理論》台北：里仁書局，民84，頁135。

108. 同註100，頁122。

109. 同註98，頁28、29。

110. 同註107，頁122。

111. 揚州八家是清代康熙中期至乾隆末期活躍在揚州地區的幾位職業畫家，具體指那八位畫家，說法不一，一般所公認，是金農、黃慎、鄭燮、李鱓、李方膺、汪士慎、高翔、羅聘。另外列入八怪的畫家還有華喦、高鳳翰、邊壽民、閔貞、李勉、陳撰等人。由於人收眾多，故亦有「揚州畫派」之稱。

112. 鄭燮，字克柔，號板橋，江蘇興化人，曾任山東范縣、濰縣知縣，因開倉賑災，被誣告貪婪，罷官歸家，後在揚州賣畫為生。

113. 李浴，《中國美術史綱》台北：華正書局有限公司，民72，頁327。

114. 鄭昶，《中國畫學全史》台北：台灣中華書局，民71，頁520。

115. 張光福，《中國美術史》，台北：華正書局有限公司，民75，頁572。

116. 同註100，頁326。

117. 同註97，頁1023。

118. 王時敏，字遜之，號煙客，晚號西盧老人，太倉人。崇禎初年以蔭仕致太常，故稱為王奉常。癖好繪事，於宋元諸家，無不精研兼擅，尤於公望稱出藍妙，手工詩古文詞，能八分書，卒於八十九。

119. 王鑑，字圓照，自號湘碧，又號染相庵主，太倉人。王世貞孫，以蔭仕至廉州太守，與時敏為子姪，年亦相若。家藏名蹟甚富，運筆出鋒，用墨濃潤，樹木叢鬱，丘壑深邃，與時敏相 。卒於八十。

120. 王原祈，字茂京，號麓台，時敏孫，進士，登第後，專心畫學，山水能繼祖法，而於公望淺絳，尤為獨絕。王鑑嘗謂時敏曰：「吾兩人當讓一頭地。」時敏曰：「元季四家，首推子久，得其神者為董思白，得其形者予不敢讓，若形神俱得，吾孫其庶乎？」康熙時，供奉內廷，衝書畫譜館總裁，萬壽盛典總裁，晉戶部侍郎，故意稱曰王司農，卒於七十四。

121. 王翬，字石谷，號耕煙散人，清暉主人，又稱烏目山人，劍門樵客，常熟人。生時墨香滿室，三日不散，少常嗜畫，似有夙慧，王鑑游虞山，翬呈畫扇，大驚異曰：「子學當造古人。」即載之，歸先命學古法書數月，指授古人名跡稿本，遂大進，後又介於時敏，叩其所學，時敏曰：「此煙客師也，乃師煙客耶？」 游江南北，盡得觀撫收藏家秘本，神悟力學，遂為一代作家。嘗奉詔作南巡圖稱旨，聖祖賜書「山水清暉」四字，因此以為號焉。家居三十載，侍親之暇，作畫不衰，求者接踵至，樂支不疲。卒於八十六。

122. 元、黃公望寫山水訣中「作畫大要去邪、甜、俗、賴，四個字。……有一等人，結構初安，生趣不足，功愈到而格愈卑，是失諸甜。」另有陳衍曰：「甜者，穠郁而軟熟之謂也。」

123. 同註100，頁324。

124. 同註100，頁377、378。

125. 同註100，頁317。

126. 俞崑，《中國畫論類編》台北市：華正書局，民64，頁838。

127. 同註100，頁94。

128. 同註100，頁198。

第七章　中國近代水墨繪畫的形與色

第一節　上海藝壇與藝術市場之互動

　　十九世紀末逐漸對西方開放的環境下，與歐洲、東洋日本接觸的機會日益頻繁，上海經濟繁榮，新興起的富商成為另一種的收藏家，為應合他們的品味，更具民間趣味、商業化和職業化的市民繪畫流行。除延續傳統外，畫家在技巧上嘗試融合西方藝術中的透視、寫實觀點，在繪畫主題上，題材廣泛，歷史民間故事、吉祥圖案都使用於畫中，相對於當時著重臨摹和筆墨功夫與表達文人心中丘壑之意境的文人畫。

　　清末民初之際，是中國繪畫史的近代繪畫時期，此時有三個地區是畫家主要的活動地區：北京、上海和廣州。北京的書畫是以文人畫傳統為主，畫風保守上海及廣州為通商口岸，則有創新的發展。上海在十九世紀以取代揚州在經濟上的地位，對外開放的結果，造成對舊文化、傳統思想產生重新的評估，引起對西方文化吸收的風潮，其經濟、商業同時也帶動了藝術活動、買賣等交易活絡，畫家接觸日本、西洋文化、藝術的機會增加，而使上海成為另一藝術中心，形成與中國文人傳統不同、具商業訴求的海派。

　　明末書畫家董其昌，在畫論上標榜「士氣」和正統的觀念深深地影響了清初的畫壇。儘管十七世紀畫壇的奇花異葩之個別主義以及十八世紀的寫實風格，中國畫壇到四任之前仍然獨

崇「正統」南宗的四王遺風。鴉片戰爭爆發，中國人開始深切地自省傳統的遺產。隨著戰爭的失敗，中國委曲求全地簽訂不平等條約，開放通商口岸，洋人的貿易竟能不受中國政府的控制。這吸引了大批外人前來中國開拓市場淘金，也把各地的中國商人和工人召喚到此，這些港口便形成了中西文化交融之地，社會型態和生活力式既不是純西方的，也不是傳統中式的。上海便是這樣地出一個小漁港而發展成大都會，在民初成了全中國最大的城市。由於它經濟的突飛猛進，也帶動了附近長江口地區的繁華，曾何幾時，江南的文化重心也從揚州遷到上海來。這個上海絕不同於其它中國的傳統社會。在一值經濟發展、十里洋場的大都會裏，中國舊式社會中唯文人是尊的士大夫觀念已奄奄一息了。以往士子十年寒窗，無非在於求一官半職以作為社會的主宰，富商巨賈即使腰纏萬貫終究是社會的次等人物。

中國繪畫，自唐南北分宗，王維擺脫北宗筆法，首創南宗，以水墨渲染自然筆法，與「詩中有畫，畫中有詩」而有文學意境之寫意風格創新，此為中國繪畫之早期一變，嗣經明末清初之四僧水墨寫生寫意，與清揚州八怪之肆意突破，一洗清初四王之一味臨摹古人之藩籬，而又一變，至清末民初，旅滬畫家，益加誇張大膽，以文學內涵，充實繪畫意境，以書法筆墨，揮寫自然形態，用筆用墨、力求厚重，用水用色，力求淋漓，溶詩書畫於一體，而加上金石氣，在這一方面，海上畫派表現得尤為強烈與特出，此一風格形成流派，故時人乃以上海

之別名而名之為「海上畫派」。

　　其餘海上名家除「四任」在前面章節介紹之外，張熊，字子祥，清浙江嘉興人，號壽甫，晚號祥翁，並有鴛湖外史、鴛湖老人，及西廂客等署名。工詩詞、諳音律，尤擅書畫，客滬時，頗富盛名，所作花卉，幽逸古媚，所畫牡丹，尤處時重，其人物山水，蒼渾古雅，晚年筆益老健，自成一家。吳昌碩，浙江安吉人，本名俊，一名俊卿，字昌碩，亦作倉石、蒼石，別署老蒼、苦鐵、破荷、晚號大聾，精通詩書畫及篆刻，尤以書法，得力於石鼓文，而稍變其體為長方形，自創一格，故其畫，每以篆之筆法為之，用筆用墨，勁挺渾厚，吸取白陽（陳淳）出入於青藤（徐渭）、八大朱耷、石濤、沈周、諸大家之間，熔合各家之長於一爐，遺貌取神，加以創新，以磅礡氣勢，表現深邃奧祕，以穠淡水暈、焦墨乾筆，表現蒼老荒寒，其古拙細致，充分顯示「自我作畫」之獨特風範，尤以晚年筆墨，揮灑自如，淋漓酣暢，豪邁奔放，奇趣妙想，表現質重、貌拙、境大、之三大特徵之藝術風格，其唯一之特點，在求具有濃厚之書卷氣，為「海上派」之巨擘，尤為日本藝林所崇敬。

　　四任不僅僅是當代的大畫師，他們更是十九世紀中國社會文化的代表人物。那時的中國正處於蛻變中的尷尬時期，新舊的交替、中西的合流，幾種矛盾和不安衝擊整個文化，而四任從舊傳統中出發，不帶任何尖銳的叛逆意識，融合其時代的特色。他們很少談論他們的作品是如何完成的，而且由於他們的

風格中有西方的新進技巧，所以他們被稱為職業畫家。當然，部分原因走由於他們確實賣畫。也因如此，中國美術史上才把文人畫家置於清高不可侵犯的地位。從西方的觀念，文人畫家可被界定為研習傳統規則和技法，並以自己的哲學詮釋這些知識和技術去創作一幅絕不只是金錢功能而含意深遠的畫。四任卻在這個新時代裏把藝術轉變型態了。這向來是被尊奉崇高的象徵，而四任強調的卻是人類的通性及非關道德的。他們在普通人和日常生活的主題中發現了更淳厚的美感，雖然只是漁舟上的漁夫、一壺酒或一只酸果。正因為這個原因，所以他們的作品充滿了和認可親的感情，而給中國畫壇一道曙光。四任的出現打開一條新路，其平易風格繼續被吳昌碩、齊白石和徐悲鴻等人發揚，而在二十世紀的畫壇中嶄露頭角。

張熊專攻花鳥，山水為副。是以傳統、正規為出發，筆法出自古法，因而風格典雅。從他所作的花鳥作品中，可見其深厚的筆墨基礎，靈活的手法，將枝葉的刻畫表現得清新，濃淡得宜，他的花鳥畫貴在丰姿神態，美而不膩，精巧不輕浮，取對象的精神所在，用色鮮明，亮而不俗。他將書法的用筆用於畫中，愈加增加畫面的重感，羽翼及葉面的舖敘都可見書法的走痕。

吳昌碩書名極高，為當時上海畫壇的領袖，畫傳日本，尤為人歡迎。幾乎婦孺皆知。畫風在中國近代畫壇上影響最大，一代大師齊白石對吳昌碩最為崇敬。以任伯年、吳昌碩等人為代表的海上畫派的崛起，是畫史輝煌的一頁。

　　吳昌碩以豪放的筆墨，寫出艷麗而濃裝的作品，他的色彩融合金石治印的意趣：古艷、腴潤、質樸、蒼厚，不是清新淡薄，也不是粉脂俗艷。他大刀闊斧地用大紅大綠等幾種重色，在強烈的對比中取得協調。此如他的〈葡萄葫蘆〉一圖，深綠和橘黃這兩種鮮艷的色彩，畫出了很惹人注目的潤澤和光彩，這樣表現出來的老熟了的金黃色的葫蘆，是如此艷麗燦爛，又不俗氣。他這種色彩風格對現代的中國畫有深遠的影響。

　　〈紫藤圖〉在輝煌的金色背景上，滿幅紫花墨石，鮮艷無比。大藤盤繞迴曲，繞石無數重而飛舞直上，藤葉飄飄，紫玉臨風，光彩浮動。吳昌碩，是尤擅大寫意花卉，工於藤本植物的大畫家。這種播曲飛舞的藤花。最與吳昌碩的書法情趣相得，在揮運之際。非常獨到地表現出他的書意美，全在於一氣斡旋。吳昌碩這種奔放的氣勢與雄健的氣魄躍然於筆端，不可遏止。他以篆筆之法入畫，在隨意中更具匠心。吳昌碩是位富有藝術個性的畫家，他反對擬古不化，主張古人為賓我為主。這種美學性格在這幅藤花中抒寫得非常生動盡致。尤其構圖的疏密，「齊中不齊，不齊中齊」，雄渾恣肆，而空間美無處不在，境界畢現。

　　〈桃實圖〉為吳昌碩傳世精品。畫中桃幹凌空而來，由右上角向左垂下一枝，枝上大桃累垂，色香撲人。吳昌碩嘗云畫桃子大為不易，要盡得好，更須功力。這幅〈桃實圖〉是他七十二歲之作，更見渾厚老到，精氣逼人。吳昌碩的大寫意花卉，氣勢磅礡，藝術個性極為鮮明。這幅畫經營布局極具匠

心，疏密虛實令人稱絕。葉之偃仰向背，桃之掩映單複，枝幹
之穿插伸展，極為生動多姿。色彩以濃墨重紅，單純中見華
滋。桃之果實累累，如見其盈盈果汁，如聞馨香四溢。其用筆
則融入了篆法，以長鋒羊毫懸肘揮寫，筆意雄健。如左側桃枝
下垂的一長豎。書意筆味雋永入神。一位功力修養深厚。碩果
已臻純熟之境的老藝術家的即興揮寫，給人以千錘百煉後的一
種任乎情性一揮而就的快感。其桃實用色亦渾厚，筆觸大膽，
所謂莽潑胭脂，深紅如同墨色一般重。吳昌碩的藝術。特別著
意於詩書畫印四者的綜合之美。他尤精於章法，如右側自葉下
一行直款，直拖至底，題款為：「灼灼桃之花，顏如中酒。一
開二千年，結實大於斗。乙卯秋吳昌碩。」書法是堅勁自如的
行書，這一行款，補足了凌空一株桃幹的餘意，且托起了全
幅，使疏密更為完美，在意蘊上則生發了詩情畫意。

　　〈芭蕉枇杷圖〉畫蕉葉一片斜賞對角，葉上置枇杷一枝，
色彩鮮艷而寧靜，構局新穎巧妙。寥寥數筆寫意，而神味雋
美。先以花青、汁綠調為蕉葉，自右上而斜向左下，覆蓋大片
畫面，在葉之疏處留白，尤具意在筆先之妙。而於葉間點染一
串枇杷，又趁菜色未乾之際，以淡墨勾寫葉筋，墨色交融，尤
具暈染韻味。同時以濃墨寫枇杷小枝，點其焦頂。復於上角空
白處題款鈐印。而留下角空白，覺空靈愈甚。吳昌碩畫注重於
構局，著意求奇。如畫中有兩角空白，必破其一角，而使不呆
滯、平板，復可氣勢流走，也就是所謂的「氣口」。吳昌碩別
具色感和詩心，以黃金果對綠芭蕉，夏物之美，發人遐思。

　　嶺南畫派是辛亥革命前後創立於廣東地區的新興中國流派。由於其地理條件與海外聯繫頻繁，當地富於革新與開拓的精神。從歷史上看，明清兩代廣東出現許多具有創造性的畫家，嶺南畫派的出現是自居巢、居廉而完成於高劍父、高奇峰及陳樹人等畫家。

　　居巢、居廉為堂兄弟，皆為廣東番禺人，主要擅長花卉。他們取法宋元之長，欽慕清初花鳥巨匠惲南田，領會其精隨與觀察生活的技巧，別闢蹊徑。注重寫生，認真觀察，擇取平凡的蔬果山花野卉入畫，生動逼真，在作畫中創造性的運用「撞水」、「撞粉」方法，使設色上暈染上出現微妙的效果，作品意境清新，生機勃勃。

　　居巢的畫學思想是與顧愷之「以形寫神」的理論一致的。他嘗自稱「予從事寫生頗尚形似」。因為在他看來，繪畫「不能形似哪能神？」他以畢生的精力投入寫生、寫實，這一精神為居廉所秉承，後又傳至高劍父、高奇峰、陳樹人。

　　居巢〈雙鷺圖〉中畫面上兩隻白鷺鷥，一正一背左向而立，荷葉參差，碧水連天，在扇面狹小的格局中，展示出江鄉水國曠蕩幽靜的景色，其中蘊含無限的生機和活力。畫法以雙勾與墨骨相結合，雙鷺的嘴喙用鐵線勾勒，細小的眼睛烏黑光亮，身軀用淡墨梳理，再宣染輕薄的白粉，顯示鬆軟、光潔、柔和的微妙變化。形和神、態與意，通過筆墨的創造，達到完美、融合的統一。浮葉直接用青綠水色沒骨點畫而成，趁墨色將乾未乾之時，撞上清水，使葉的邊緣傑出一道略深卻又自然

渾成的硬口，中間色彩則輕薄透明，薄中取厚，具有水生植物鮮嫩的質感，格外顯得清新潤澤，惹人喜愛。此圖的章法也別具一格，雙鷺僅取上半身，為同類題材中畫本所未見。

　　居廉所作〈花卉草蟲圖〉中，各式花卉配上螳螂、蚱蜢等草蟲，生動活潑，用筆細膩不苟，色彩鮮嫩艷麗，〈南瓜花、紡織娘〉中的紡織娘用細筆勾勒，腿腳節節有力，翅膀輕如薄紗，筋絡若隱若現，花葉採用沒骨法，用筆粗放，色彩濃厚，花朵上撞粉，葉片上撞水、撞青、撞綠，加強了筋脈組織和肥嫩質感的真實性，豐富了傳統「隨類賦彩」的技法。

　　色彩風格是和社會歷史條件和民族欣賞習慣等複雜的因素聯繫在一起的，中國畫的色彩風格，整體說來是清新雅淡，但各個時代，根據社會生活的要求，又有自己的面貌。近百年來，中國畫壇出現一種渾厚沉雄的畫風，在色彩上又轉趨於濃重茂樸的風格，如吳昌碩、齊白石，以水墨寫意和重彩穠艷色相結合，使設色達到既穠艷而又渾厚的效果。

第二節　民初美術教育帶來的影響

　　海上畫派所處的時代，正是我國現代思想的啟蒙時期。當時，一批受西洋思想影響的人士開始主張「中學為體，西學為用」。在這個思想方針指導下，人們只注重實用技法的學習，希望保留固有的思想，在外表上塗上一層西洋實用主義。因為傳統的思想是清朝政治極權統治的基石，儘管已腐朽不堪，任

何人都不敢動它。任、趙、吳所反映的是十九世紀中葉至二十世紀初只取外來技法，不准思想洋化的社會風氣。基本上並非風格的改變，而是在風格和題材上注入動盪社會中所特有的活力。民國肇建以來，上海藝術學校林立，其最早者為武進劉海粟氏於民國紀元首創之「上海圖畫美術院」，立案後改名為「上海美術專科學校」，為我國成立最早，規模最大與名教授最多之最高藝術學府，其後續有新華藝術大學、上海藝術學院與昌明藝專等校，相繼設立，全國各地，亦紛紛創設藝校，如蘇州美專、江蘇藝專、南京美專，國立中央大學亦設有藝術科系，國立杭州藝專、國立北平藝專、武昌藝專、廈門藝專、廣州藝專、徐州藝專等，一時風起雲湧，蔚成風氣，作育藝術人才，多如雨後春筍。

　　洋務運動之失敗證明溫和的改革行功行不通，從康梁變法到民國肇造，繪畫界刮起的風潮比十九世紀中葉更加激烈，基本上否定明朝以來的繪畫理論。康有為認為中國近世之畫衰敗已極矣，康氏不是從技法上著眼，而是從主論去做評斷，以為衰敗之因在於畫論之謬。繪畫界的革命思想似乎也未落後，高劍父留日期間加入同盟會，革命成功後，於一九二三年創辦春睡畫院於廣州，訓練年輕畫家。高氏在赴日之前已隨法國畫家學習木炭畫，接受西洋畫的洗禮，在日期間，高氏參加白馬會、太平洋畫會、水彩畫研究會，對日本的新東洋畫印象很深。回國後以日本新興的寫實主義為基礎，提倡新國畫，與高奇烽、陳樹人成為嶺南派的第一代。

　　高劍父主張寫實，但理念和實際行為上都有很大的差別；高氏的立足點是當代的，從當代東洋和西洋寫實主義的觀點過濾傳統畫之可傳部分，不是從傳統本位拾取外國畫派的精華。二十世紀初因為清政府滅亡，思想的控制也鬆懈了，西方思想在中土極為活躍。一九一○年周湘在上海創辦了第一所畫室，教授西洋畫，課程包括水彩、攝影和布景畫。劉海粟、陳抱一皆曾於此受業。辛亥革命後第二年，劉海粟在上海創辦圖畫美術院，自任校長。從他的創校宗旨來看，一方面是研究西方藝術，藉以發展東方固有藝術，一方面注重藝術教育。基本精神與高劍父一樣是立足於西洋，去吸收傳統之優點，只是他是直接向西洋學習，不是向日本學習，故於教學上也採用裸體模特兒，走出以表面觀察為手段的經驗主義，也擺脫了傳統的自然本位主義而向以人為本位的西方文明認同。

　　一九一二年蔡元培任教育總長時提倡美育，蔡氏留學德國，接受西洋教育訓練，他堅持科學與民主的信念，並提出美育代宗教的主張。他認為美術的作用一方面是培養高尚的情操，一方面可以提高創造精神。他認為美術所以為高尚之消遣，就是能提起創造精神。蔡氏似乎頗能真正把握現代藝術的基本精神，尤其是「自由創作論」便是進入現代藝術的一把鑰匙。二十世紀初，受西洋文明薰陶的有識之士，深知欲救中國文化，不能再以中國文化為本位去吸取西洋的皮毛以為裝飾，要深入地吸收西洋文化的精隨絕對要如同日本明治維新期間全盤西化，然後再回頭來吸收中國傳統。民國初年，全盤西化的

呼聲很高，其中當以陳獨秀和胡適為巨擘。胡適以西化追趕西方，破除東西方有精神文明與物質文明之對壘的成見。一股追求新文化的熱誠推動心藝術更加西畫的道路，在民初受蔡元培器重而保送法國留學的徐悲鴻、劉海粟和林風眠皆於五四而回國加入藝術教育與創作的陣營。他們在法國接受的事十九世紀以來的寫實主義訓練，加上印象派的色調，回國之後在水墨創作上帶著西方的強烈影響。大致上它們與嶺南派一樣強調寫實，但是從西洋寫實傳統出發，較重視質感和亮感，帶有分析性，筆處與光影的塊面更為明顯。

　　嶺南派則較重視感官的直接經驗，而非智性的分析，因此在技法上偏重渲染暈淡。徐悲鴻提出的新七法中，講求位置、比例、黑白分明、動作姿態自然、和諧、性格特徵、傳神的要素，這些在西法中強調以久的觀念，在當時仍是有具體功效的功用。此時思想開放的影響，藝術家正視人世間的生活，不只描畫抽象、虛無的題材，進而關心現實，使藝術的創作路線更廣。不論東洋畫或西洋畫出發，以及傳統水墨畫中，都展現新的風格局面。

　　中國山水畫自元以下，由於太過以師古為法，迷於臨摹，既不知寫生變化，也不知創新。有識之畫家力圖革除因襲臨摹之習氣，在繼承古人傳統同時，亦須以自然為師，並加入本身的個性理想，摻進新的繪畫思想、技巧、色彩，實為中國繪畫開創新機。

　　十九世紀末葉，中國在繪畫上更興起多方變革。在現代美

術史上，中國畫革新問題，「五四」以來美術教育的提倡是一件意義重大的大事，其中貢獻的徐悲鴻在他的《中國畫改革論》中提到：「中國畫學之頹敗，至今日已極矣……民族之不振，可概也夫。夫何故而使畫學如此頹敗耶？曰惟守舊。」[129]他以自己的主張，以西畫技法做為中國畫的改良方式，提出「古法之佳者守之，垂絕者繼之，不佳者改之，未足者增之，西方繪畫之可採入者融之。」[130]

　　徐悲鴻對明清以來人物畫因襲陳法的風氣非常反對，他在改革中國畫的意見中，一開始就提倡人物畫，充份肯定中國民族繪畫中人物畫的重要地位，並一再強調師法自然的必要。他說：中國人物畫自明清以來，幾無進取，且缺點甚多。所以他竭力提倡寫實主義，主張畫家必須「師法造化」。所謂中國藝術之復興，即師法造化，採取世界共同法則，以人為主題，更以人民活動為藝術中心。他又身體力行，在自己的創作中大膽吸收西洋技法，所作的肖像畫，此例透視，解剖結構都非常準確，形神兼備，在傳統的基礎上有所創造，開現代人物畫的先河。

第三節　革命風潮與現代繪畫

　　首先揭開美術革命序幕的是呂徵和陳獨秀。陳獨秀說：「若想把中國畫改良，首先要革王畫的命。因為改良中國畫，斷不能不採用洋畫寫實的精神、、、畫家也必須用寫實主義，

才能夠發揮自己的天才，畫自己的畫，不落古人的巢臼。」[31]
陳的言論引起了一些留學歐美、日歸國畫家的贊同。徐悲鴻於
民國七年發表的〈中國畫改良論〉一文中，他認為中國畫學的
頹敗已到極點，而造成頹壞的原因是「守舊」，所以必須改
良。與徐悲鴻持相同看法的還有高劍父、汪亞塵等人，他們竭
力提倡吸取西洋畫法改革中國畫。然而同時亦有一批維護傳統
國畫的畫家主張保持文人畫的精神。不同的看法引發了中國近
代美術史上激烈的對峙，革新派和國粹派的爭論，正是當時全
國各地美術創作者所面臨的最大考驗，也正預示著美術蓬勃發
展的開始。

　　上海自清末開放五日通商以來，已成為全國經濟、文化的
重心。西方文化的大量輸入。促使文藝界人士以世界文化主流
為學習標的。民初的上海畫壇因此同時承受著西方美術的輸入
和中國美術傳承的挑戰。西方美術的輸入，在上海開埠後即已
興起，至民初正達高潮。民國元年，劉海粟和江亞塵、烏始光
等人在上海創辦了上海圖畫美術院。首任校長是上海畫壇知名
的張津光，劉海粟任教務長，為上海的畫壇注入了一股新生的
力量。上海圖畫美術院發表了主張發展東方固有的藝術，研究
西方藝術的蘊奧，宣傳藝術的責任，並謀中華藝術的復興。民
國四年，上海圖畫美術院首創人體模特兒教學。同年，一個由
上海圖畫美術院西畫家組成的社團——成立。他們以提倡寫生
為宗旨，並致力於共同研究和促進西畫。民國七年俄國畫家卡
爾梅科夫在上海舉行個展，是上海人正式接觸俄國繪畫的開

始，引起相當的注目。同年十一月，中國近代史上第一本美術雜誌《美術》創刊。民國十年，晨光美術會成立，以研究西畫為主的自由團體。

　　另一方面，傳統的國畫仍根深蒂固地深植民心，許多文人仍陶醉於怡情養性的中國文人畫。清末興起的上海書畫雅集團體，有不少在民初仍然繼續的活動。其中，歷史最悠久，首推「海上題襟金石書畫會」。此會成立於光緒中葉，結束於民國十五年。此會的活動除會員彼此間相互觀摩書畫、暢談創作心得、鑑定金石書畫外，還負責入會會員作品的銷售事宜。他們的作品大體仍不出傳統國畫的表現方式——使用傳統的技法、主題、筆墨、色彩、及表達文人意境。在山水方面。多描寫山林、河川、雲霧、飛瀑、小橋、茅舍等主題，人物畫大都給文士、仙佛、仕女，花鳥則不脫四君子、松、柳、桃、梧桐、芙蓉、牡丹、禽鳥、貓、馬、虎、魚等。山水中的山石皴法、林木表徵符號，人物畫中的線條技法，和花鳥中的鉤勒、寫意書法亦大都沿襲傳統。至於筆墨、色彩、及畫境大抵仍遵循文人蓄追求氣韻、神似、高雅、詩意的品味。在師承方面，以清人為學習對象的佔大多數。雖屬較保守的傳統國粹派畫家，但不難發現，他們也有力求突破傳統，以達創新，或採西補中的作品。在突破傳統和創新的過程中，他們也不得不隨著時代一步步地向革新派的觀點趨進。

　　民初上海地區人文薈萃，畫壇人才濟濟，多元化的社會促使各種畫派、各種畫法自由發展，也造成了百家爭鳴的繁榮景

象。中國畫是以筆墨塑造形象的，畫家對對象的觀察也總是和筆墨結合在一起。在中國畫家眼裏，對象會出現點、線、筆力和墨色，清代畫家教人畫肖像，須多看古人名作、認識到古人的一筆一墨都是為了表現客觀對象而來的。經過學者的細心體會，要能從活人的面上看出天然的筆法來，如此下筆也就會恰到好處。形象和筆墨就這樣在學習傳統和深入生活中得到統一。現代中國畫在形象與筆墨的結合方面作了更多努力，也走過了曲折的道路。由於傳統筆墨是在古代社會去形成的，傳統筆墨技法在反映當前社會生活感到無能為力，因之許多畫家轉而向西洋畫法中尋找出路了。學習了西洋素描的技法，對於形象的把握是更準確深入了，如畫家蔣兆和早期的水墨畫〈阿Q正傳〉等，人體面部的描繪，基本上採用了西洋素描的皴擦方法，形象很生動，但喪失了中國畫以筆墨造型的特殊風格，不像國畫。後來，由於畫家不懈地學習傳統，筆墨技法有進一步的提高，形像與筆墨達到了相當程度的結合，筆墨酣暢，也就有了更多的中國氣派。蔣兆和走過的道路，在當前的中國畫家中是有一定的代表性的。

　　現代人物畫，是正在發展的一種新型的繪畫，還沒有形成一套完整的、系統的筆墨技法，它既要注意吸收西洋畫（比如素描）造型的方法，同時又要繼承傳統筆墨的特點。傳統筆墨是在對於以往各時代的現實題材和主題思想的探索中形成的，比如傳統人物畫的「十八描」，就是根據古代長袍大袖的服式，和對於形象雍容安祥的要求而創造出來的，運用這種線描

技法來表現現代人物的短裝，不僅表面上會有困難，思想感情上也不完全相同。所以現代人物畫形象和筆墨結合，決不是將現代人物形象去結合傳統的筆墨，但又非完全拋棄傳統筆墨，或搬用西洋畫技法來代替中國畫的筆墨。而是應該根據表現現代人物的要求，在傳統筆墨的基礎上進行大膽的革新。此如一些優秀的現代人物畫，繼承了傳統筆墨以線造型的基本規律，而在線條形式和組合上用有許多改變。傳統人物畫描法的特點，是以一種長線條圓線條一勾到底。現代人物畫則根據表現各種物象的要求，創造了多種多樣的描法形式，或和皴擦相合，或和渲染相結合，或帶勾帶染，或適當吸收明暗畫法，各以充分地體現內容為目的。此加在表現人物的解剖關係上，有些作品運用了烘染的方法，使肌肉的突起和變化更能接近真實，從而使人物的精神狀態和微妙的表情得到有力的表現。

　　關於描寫光影明暗的問題，也是一個議論較多的主題，然從中國繪畫的發展和時代氣息來看，可以適當地描寫明暗，但在描寫之中要使明暗適合中國畫的民族形式，即適合中國畫的筆墨特點，要強調的是寓明暗於筆墨之內。現代人物畫，畫眼睛和頭髮往往留出高光，但因為它範圍小，處理得當，並不失去水墨繪畫的特質；強調筆墨的特性，繪畫效果在於以水墨或色彩表現為主，而其筆墨所造成的整個氣氛仍然是中國式的。此外，現代人物畫又特別注意運用山水花鳥畫的勾、皴、點、染等多種技法來豐富人物畫的表現技法，這是現代人物畫的一個很明顯的趨勢。雖然有人在古代瓷品的刮花中領悟到鋒利的

用筆，也有人在磚刻拓片中找到厚重的用墨，這到底是比較間接的技法借鑒。而由於山水畫對墨法的運用，近代寫意花鳥畫用筆變化，在用筆用墨上豐富、新穎、變化多端、表現力強。如將這些技法應用到現代人物畫上，從而進一步豐富和發展現代人物畫的表現技法，這就使現代人物畫不僅有嶄新的形象，在筆墨技法上也有區別於傳統的嶄新的筆墨。

　　現代的中國畫，用色大都強烈鮮明，清新活潑，描繪出今日生活的燦爛圖景，表現了意氣風發的時代精神。所以，不管是工筆重彩或水墨寫意，都流露出蓬勃的生氣。水墨和重彩的結合，更是現代中國畫的用色特點，現代的水墨寫意，不管是人物、山水、花鳥，往往在用墨上、用色上追求墨色濃厚、色彩強烈，適用色彩的新傾向。

　　現代中國畫的色彩是多樣的，畫家利用一切可以利用的形式和技巧，表現自己的風格。工筆重彩設色華麗而有裝飾美，適宜表現莊嚴、喜慶的題材；水墨寫意形式較自由，用色有清新明亮的特點，是於抒情的作品。現代的中國寫意畫，還是以反映現實生活的題材為主。寫意畫在筆墨的基礎上，根據表現內容的需要和畫家的喜好，以淡彩、水墨和色彩結合，表達豐富細緻的色彩效果，或是以重彩表現艷麗渾厚的氣勢，在表現現代生活時，繼承傳統，又有許多革新和發展。

註釋

129. 陳傳席，《中國繪畫理論史》台北：東大圖書股份有限公司，民
　　86，頁377。
130. 同註97。
131. 同註126，頁369。

附錄

中國繪畫色料特性一覽表

色　系	名　稱	說　明	備　註
紅 色 系	朱　砂	以砂的外形而命名。顏色深紅色嫩，為繪畫中之要色。主產於湖南、貴州、四川等地，敦煌石窟壁畫中常有使用。	
	朱　膘	為朱砂經研漂水飛後所產生。顏色鮮嫩，黃裡帶紅，質細且具透明效果。任伯年喜用此色繪製人物服飾及面色	
	朱　墨	早年僅為批點文書之用。	
	銀　朱	為我國最早發明之化學色，可代朱砂用，但年久變色。	
	土　紅	覆蓋力強，永不褪色。大量使用於古建築繪畫中，但捲軸中則較少使用。	
	珊瑚粉	多為珊瑚製工藝品剩料加工研磨而成，又稱珍珠色。多用於人物畫中仕女面色，歷久不變。	
	胭　脂	以紅藍花、茜草、紫草茸合製而成。除用於繪畫外，主為婦女化妝及喜慶之用，以示吉利。	
	紫草茸	又稱紫梗。入膠能製成血紅色。	

	紅藍花	又稱紅花。今僅少數民族地區仍使用之。	
	西洋紅	又稱猩猩紅。可代胭脂用。	
	蘇　木	呈紫紅。早年為染紅色用的顏色。	
	紅狐色	其色透明，紅中微黃。多用於加染黃色服飾及壁畫中雲氣之描繪。	
黃　　色　　系	雄　黃	桔黃色。有微毒，歷來為藥用。湖南省石門縣為我國最大雄黃礦。	
	雌　黃	具雲母般光澤。用於畫面，具有星光閃閃般的特殊效果。	
	石　黃	為正黃色。色黯有臭味者不用。	
	雄　精	與雌黃並生。色杏紅，質地細膩具光亮紅潤感。除繪畫外，亦為雕刻原料。	
	土　黃	為暗黃色。	
	章　丹	又稱筒丹黃丹。色與雄黃同。為我國最早發明之化學色。	上述顏色均忌與鉛粉調用。如遇鉛粉即成黑色。但與白堊土相調則不會。
	籐　黃	又稱月黃。《小山畫譜》：「籐黃。取筆管黃。以嫩色者為上。著水即化。顏色中最省力者。」	

	槐　黃	槐花以水煎熬成黃水，適合較淺的石綠；若加入石灰稍炒，則可代籐黃。	
	梔　黃	生梔子煎水，可代藤黃使用。其色較槐黃為暖，歷來為服飾色及花繪之輔助色。	
白 色 系	鉛　粉	又稱胡粉。用於繪畫，久則返鉛變黑，用雙氧水洗之即能轉白。	
	定　粉	為鉛粉加上香料及蛋清製成。質細光滑，為婦女喜用之化妝品。	
	蛤　粉	以蚌殼研磨製成。顏色歷久不變，但使用時不易塗勻。	
	車渠白	使用效果與方法均與蛤粉同。其色歷久不變，但不如蛤粉潔白。	
	盧干石粉	有生熟二種。生者粉色潔白，凝筆難勻；熟者色微黃，調入槐黃、朱膘成為肉色，具渾厚感。	
	白土粉	又稱堊土。多用於壁畫、彩塑、古建築彩繪著色前之刷底。河南、河北、山西、山東均產之。	
	銀　白	為雲母所製。使用雲母為繪畫材料，早在唐代已有所發現。	
		含多種品種：空青色極鮮豔；扁	

青	石　青	青即所謂的梅花片；曾青可研製出與淡青金色的淺天青；沙青色質深籃而帶紅頭，早年為宗教繪畫中所喜用。	
色	群　青	又稱佛青、伏青。塊狀者偏紅；亦有呈顆粒者稱為藏青，即沙青。早年在宗教繪畫及寺廟壁畫中多用之	
	青金石	寶籃，有金色光澤，為壁畫所喜用之色。亦可製成工藝品。	
系	花　青	為繪畫中之主要用色，亦用於織物染藍。清王概《學畫淺說》：「靛花。福建者為上。」	
綠	石　綠	又稱孔雀石。亦為雕刻原料。《小山畫譜》：「石綠。取獅頭綠。用法如石青。多取標為用。」	
色	松石綠	色似蛋清，經研漂水飛可製成較淺之淺綠色，著人物服飾清秀宜人。	
系	洋　綠	價廉色鮮豔且較為好用，因之在古建彩繪方面完全以洋綠代替早年之礦物色。	
		又稱品綠。著水即溶。民間剪紙	

	咯吧綠	、民間年畫、古建彩繪等均喜用此色。	
赭 色 系	赭　石	品種有赭褐、赭黃、赭紅。其色穩定性佳，光潤透明，為繪畫之要色。山西河北均產。《小山畫譜》：「赭石。以黃赤者鮮明者為上。鐵色者為下。」	
	鐵　朱	比朱砂為暗，附著力強。多用於古代壁畫及繪畫中之起草勾線，或服飾及花卉圖案之著色。	
黑 色 系	鍋底灰	又稱黑煙子、南煙子、百草霜。以松木燒製者為佳。早年繪製大面積壁畫多以此代替墨色。調膠不當，則易造成顏色脫落變白。	
	燈　草	又稱通草。經燒製呈暗黑色，無光且具有黑絨質感，用以描繪人物之髮、鬚、眉及蝴蝶斑紋，更富真實感。	
	石榴黑	石榴皮燒成，顏色較黑煙子黑亮。	
	青灰色	為淡灰色，附著力強。為建築材料之一，繪畫中亦有使用。多用於加染屋宇牆基及人物服飾。	

資料來源：

王定理《中國畫顏色的運用與製作》台北：藝術家出版社，1993年12月初版。

重要畫論

毛延壽
〈文考賦畫〉

　　圖畫天地，品類群生。？物奇怪，山神海靈。寫載其狀，
託之丹青。千變萬化，事各謬形。隨色象類，取得其情。上紀
開闢，遂古之初。五龍比翼，人皇九頭。伏羲鱗身，女媧蛇
軀。洪荒樸略，厥狀睢盱。煥炳可觀，皇帝唐虞。軒冕以庸，
衣裳有殊。上及三后，淫妃亂主。忠臣孝子，烈士貞女。賢愚
成敗，靡不載敘。惡以誡世，善以示後。

曹植
〈畫贊序〉

　　蓋畫者，鳥書之流也。昔明德馬后，美于色，厚于德，帝
用嘉之。嘗從觀畫，過虞舜之像，見娥皇女英，帝指之戲后
曰：「恨不得如此人為妃。」又見陶唐之像。后指　曰：「嗟
乎！群臣百僚，恨不得戴君如是。」帝願而咨嗟焉。故夫畫所
見多矣，上形太極混元之前，卻列將來未萌之事。

　　觀畫者見三皇五帝，莫不仰戴；見三季暴主，莫不悲惋；
見篡臣賊子，莫不切齒；建高潔妙士，莫不忘食；見忠節死
難，莫不抗首；見放臣斥子，莫不嘆息；見淫夫妒婦，莫不側
目；見令妃順后，莫不嘉貴。是之存乎鑒戒者，圖畫也。

王

〈與羲之論學畫〉

　　余兄子羲之，又而岐嶷，必將隆余堂構。今始年十六，學藝之外，書畫過目便能，就予請書畫法，余畫〈孔子十弟子圖〉以勵之。嗟爾羲之，不可勖哉！畫乃吾自畫，書乃吾自書。吾餘事雖不足法，而書畫故可法。欲如學書則知積學可以致遠，學畫可以知師弟子行己之道。又各為汝贊之。

顧愷之

〈魏晉勝流畫贊〉

　　凡將摹者，皆當先尋此要，而後次以即事。

　　凡吾所造諸畫，素幅皆廣二尺三寸。其素絲邪者不可用，久而還正則儀容失。以素摹素，當正掩二素，任其自正而下鎮，使莫動其正。筆向前運而眼向前視者，則新畫近我矣。可常使眼臨筆。止隔紙素一重，則所摹之本遠我耳。則一摹磋，積蹉彌小矣。可另新跡掩本跡而防其進內。防內，若輕物宜利其筆，重宜陳其跡，各以全其想。如畫山，跡利則想敷，傷其所以嶷。用筆或好婉，則于折楞不雋；或多曲取，則于婉者增折。不兼之累，難以言悉，輪扁而已矣。

　　寫自頸而上，寧遲而不雋，不使遠而有失。其于諸像，則像各異跡，皆令新跡彌舊本。若長短、剛軟、深淺、廣狹與點睛之節，上下、大小、濃薄，有一毫小失，則神氣與之俱變矣。竹木土，可令墨彩色輕；而松竹葉，濃也。凡膠清及彩

色，不可進素之上下。若良畫黃滿素者，寧當聞際耳。猶于幅之兩邊，各不至三分。

人有長短，今既定遠近以矚其對，則不可改易闊促，錯置高下也。凡生人，亡有手揖眼視而前亡所對者。以形寫神而空其實對，荃生之用乖，傳神之趨失矣。空其實對則大失，對而不正則小失，不可不察也。一像支明昧，不若悟對之通神也。

顧愷之
〈畫評〉

凡畫，人最難，次山水，次狗馬，台榭一定器耳，難成而易好，不待遷想妙得也。此以巧曆不能差其品。

《小烈女》：面如銀，刻削為容儀，不畫生氣。又插置丈夫肢體，不似自然。然服章與眾物既甚奇，作女子尤麗衣髻，俯仰中，一點一畫皆相與成其艷姿。且尊卑貴賤之形，覺然易了，難可遠過之也。

《周本紀》：重疊彌綸有骨法，然人形不如<小烈女>也。

《伏羲神農》：雖不似今世人，有奇骨而兼美好；神屬冥芒，居然有一得之想。

《漢本紀》：李王首也，有天骨而少細美。至於龍顏一像，超豁高雄，覽之若面也。

《孫武》：大苟首也，骨趣甚奇。二婕以憐美之體，有驚劇之則。若以臨見妙絕，尋其置陳布勢，是達畫之變也。

《醉客》：做人形，骨成而制衣服幔之，亦以助神醉耳。

多有骨俱然藺生變趣，佳作者矣。

《穰祖》：類《孫武》而不如。

《壯士》：有奔騰大勢，恨不盡激揚之態。

《列士》：有骨俱，然藺生恨意列不似英賢之槩，以求古人，未之見也。然秦王之對荊卿，及覆大蘭，凡此類，雖美而不盡善也。

《三馬》：雋骨天奇，其騰罩如躡虛空，於馬勢盡善也。

《東王公》：如小吳神靈，居然為神靈之器，不似世中生人也。

《七佛》及《夏殷與大烈女》：二皆魏協手傳而有情勢。

《北風詩》：亦衛手恐密于精思名作，然未離南中。南中像興，即形布施之象，轉不可同年而語矣。美麗之形，尺寸之制，陰陽之數，纖妙之跡，世所並貴。神儀在心而手稱其目者，玄賞則不待喻。不然，真絕夫人心之達，不可惑以眾論。執偏見以擬過者，亦必貴于明識。夫學詳此，思過半矣。

《清游池》。：不見京鎬，作山形勢者，見龍虎雜獸。雖不極體，以為舉勢，變動多方。

《七賢》：唯嵇生一像為佳，其餘雖不妙合，以比前竹林之畫，莫有及者。

《嵇輕車詩》：作嘯人似人嘯，然容悴不似中散。處置意事既佳，又林木雍容調暢，亦有天趣。

《陳太丘二方》：太丘夷素似古賢，二方為爾耳。

《嵇興》：如其人。

　　《臨深履薄》：競戰之形，異佳有裁。自〈七賢〉以來，並戴手也。

顧愷之
《畫雲台山記》

　　山有面則背向有影。可令慶雲西而吐於東方。清天中，凡天及水色盡用空青，竟素上下以映日西去。山別詳其遠近，發跡東基，轉上未半，作紫石如堅雲者五六枚，夾岡乘其間而上，使勢蜿蜒如龍，因抱峰直頓而上。下作積岡，使望之蓬蓬然凝而上。次復一峰，是石。東鄰向者，嵧嶭峰。西連西向之丹崖，下據絕澗。畫丹崖臨澗上，當使赫巇隆崇，畫險絕之勢。天師坐其上，合所坐石及蔭。宜澗中桃傍生石間。畫天師瘦形而神氣遠，據澗指桃，迴而謂弟子。弟子中有二人臨下側身大怖，流汗失色。作王良（應為長）穆然作答問，而超（應為趙）升神爽精詣，俯眺桃樹。又別作王、趙趨，一人隱西壁傾巖，於見衣裙；一人見全室（應為空）中，使輕妙泠然。凡畫人，坐時可七分，衣服彩色殊鮮微，此正蓋山高而人遠耳。

　　中段：東面丹砂絕萼及蔭，當使嶙峭高驪，孤松植其上，對天師所（臨）壁以成澗，澗又甚相近。相近者，欲令雙壁之內，悽愴清，神明之居必有與立焉。可于次峰頭作一紫石亭丘，以象左闕之夾。高驪絕萼，西通雲台以表路。路左闕峰，似巖為根。根下空絕，並諸石重勢，巖相承，以合臨東澗，其西，泉又見，乃因絕際作通岡，伏流潛降。小復東出，下澗為

石瀨，淪沒於淵。所以一西一東而下者，欲使自欲為圖。

　　雲台西北二可一圖，岡繞之，上為雙碣石，象左右闕。石上作孤遊生鳳，當婆娑體儀，羽秀而詳，軒尾翼以眺絕澗。後一段赤岸，當使釋弁如裂電，對雲台西鳳所臨壁以成澗。澗下有清流。其側壁外面，作一白虎，蜀石飲水。後為降勢而絕。

　　凡三段山，畫之雖長，當使畫甚促，不爾不稱。鳥獸中時有用之者，可定其儀而用之。下為澗，物景皆倒。作清氣帶山下三分倨一以上，使耿然成二重。

宗炳

〈畫山水序〉

　　聖人含道應物，賢者澄懷味像。至於山水，質有而趣靈，是以軒轅、堯、孔、廣成、大隗、許由、孤竹之流，必有崆峒、具茨、藐姑、箕首、大蒙之游焉。又稱仁智之樂焉。夫聖人以神法道而賢者通，山水以形媚道而仁者樂，不亦幾乎？余眷戀廬、衡，契闊荊、巫，不知老之將至。愧不能凝氣怡身，傷踞石門之流，於是畫象布色，構茲雲嶺。

　　夫理絕於中古之上者，可意求於千載之下；旨微於言象之外者，可心取於書策之內。況乎身所盤桓，目所綢繆，以形寫形，以色貌色也。

　　且夫崑崙山之大，瞳子之小，迫目以寸，則其形莫睹；迴以數里，則可圍於寸眸。誠由去之稍闊，則其見彌小。今張絹素以遠映，則昆、閬之形可圍於方寸之內。豎劃三寸，當千仞

之高；橫墨數尺，體百里之迥。是以觀圖畫者，徒患類之不巧，不以制小而累其似，此自然之勢。如是，則嵩、華之秀，玄牝之靈，皆可得之於一圖矣。

會。應會感神，神超理得，雖復虛求幽巖，何以加焉？又神本亡端，棲形感類，理入影迹，誠能妙寫，亦誠盡矣。

於是閑居理氣，拂觴鳴琴，披圖幽對，坐究四荒。不違天勵之叢，獨應無人之野。峰岫嶢嶷，雲林森渺，聖賢暎於絕代，萬趣融其神思。余復何為哉？暢神而已。神之所暢，孰有先焉！

王微

〈敘畫〉

辱顏光祿書：以圖畫非止藝術，成當與《易》象同體；而工篆隸者，自以書巧為高。欲其並辯藻繪，核其攸同。

夫言繪畫者，竟求容勢而已。且古人之作畫也，非以案城域，辨方州，標鎮阜，劃浸流。本乎形者容靈，而動變者心也。靈亡所見，故所託不動。目有所極，故所見不周。於是乎以一管之筆，擬太虛之體；以判軀之狀，盡寸眸之明。曲以為嵩高，趣以為方丈。以叐之畫，齊乎太華，枉之點，表夫龍準。眉額頰輔，若晏笑兮。孤巖鬱秀，若吐靈兮。橫變縱化，故動生焉。前矩後方，而靈出焉。然後宮觀舟車，器以類聚；犬馬禽魚，物以狀分。此畫之致也。

望秋雲，神飛揚；臨春風，思浩蕩。雖有金石之樂，珪璋

之琛，豈能髣髴之哉！披圖按牒，效異山海。綠林揚風，白水
激澗。嗚呼！豈獨運諸指掌，亦以明神降之。此畫之情也。

謝赫
《古畫品錄》

　　夫畫品者，蓋眾畫之優劣也。圖繪者，莫不明勸戒，著升
沉，千載寂寥，披圖可鑒。雖畫有六法，罕能盡該，而自古及
今，各善一節。六法者何？一、氣韻生動是也，二、骨法用筆
是也，三、應物象形是也，四、隨類賦彩是也，五、經營位置
是也，六、傳移模寫是也。唯陸探微，衛協備該之矣。然跡有
巧拙，藝無古今，謹依遠近，隨其品第，裁成序引。故此所
述，不廣其源，但傳出自神仙，莫之聞見也。南齊謝赫撰。

　　第一品：陸探微、曹不興、衛協、張墨、荀勖
　　第二品：顧駿之、陸綏、袁蒨
　　第三品：姚曇度、顧愷之、毛惠遠、夏瞻、戴逵、江僧寶、
　　　　　　吳暕、張則、陸杲
　　第四品：蘧道愍、章繼伯、顧寶光、王微、史道碩
　　第五品：劉瑱、晉明帝、劉胤祖、劉紹祖

蕭繹
〈山水松石格〉

　　夫天地之名，造化為靈。設奇巧之體勢，寫山川之縱橫。
或格高而思逸，信筆妙而墨精。由是設粉壁，運神情，素屏連

障，山脈瀺瀺，首尾相映，項腹相近。丈尺分寸，約有常程；樹石雲水，俱無正形。樹有大小，叢貫孤平；扶疏曲直，聳拔凌亭。乍起伏於柔條，便同文字。

　　或難合於破墨，體向異於丹青。隱隱半壁，高潛入冥；插空類劍，陷地如坑。秋毛冬骨，夏蔭春英。炎緋寒碧，暖日涼星。巨松泌水，噴之蔚同。褒茂林之幽趣，割雜草之芳情。泉源至曲，霧破山明。精藍觀宇，橋彴關城。行人犬吠，獸走禽驚。高墨猶綠，下墨猶禛。水因斷而流遠，雲欲斷而霞輕。桂不疏於胡越，松不觀於弟兄。路廣石隔，天遙鳥征。雲中樹石宜先點，石上枝柯末後成。高嶺最嫌鄰刻石，遠山大忌學圖經。審問既然傳筆法，秘之勿秘於戶庭。

姚最
《敘畫品》

　　夫丹青妙極，未易言盡。雖質沿古意，而文變今情。立萬象於胸懷，傳千祀於豪翰。故九樓之上，備表仙靈；四門之墉，廣圖賢聖。雲閣興拜伏之感，披庭致聘遠之別。凡斯緬貌，厥跡難詳。今之存者，或其人冥識，自非淵識博見，熟究精麤；擯落筌啼，方窮致理。但事有否泰，人經盛衰。或弱齡而價重，或壯齒而聲遒。故前後相形，愈劣舛錯。

　　至如長康之美，擅高往策，矯然獨步，終始無雙。有若神明，非庸識之所能效；如負日月，豈末學之所能窺？荀、衛、曹、張，方之蔑矣；分庭抗禮，未見其人。謝陸聲過於實，良

可於邑。列於下品，尤所未安。斯乃情所抑揚，畫無善惡。始信曲高和寡，非直名謳；泣血謬題，寧止良璞！將恐疇訪理絕，永成淪喪；聊舉一隅，庶同三益。

夫調墨染翰，志存精謹，課茲有限，應彼無方。燧變墨回，治點不息；眼眩素縟，意猶未盡。輕重微異，則妍鄙革形；絲髮不從，則歡慘殊觀。加以頃來容服，一月三改；首尾未周，俄成古拙：欲臻其妙，不亦難乎？豈可曾未涉川，遽云越海；俄睹魚鼈，為察蛟龍。凡厥等曹，未足與言畫矣。陳思王云：傳出文土，圖生巧夫。性尚分流，事難兼善。攝方趾之跡易，不知圓行之步難；遇象谷之鳳翔，莫測呂梁之水蹈。雖欲游刃，理解終迷；空慕落塵，未全識曲。若永尋"河書"，則圖在書前；取譬《連山》，則言由象著。今莫不貴斯鳥跡而賤彼龍文。消長相傾，有自來矣。故倕斷其指，巧不可為。杖策坐忘，既慚經國；據梧喪偶，寧足命家！若惡居下游，自可焚筆；若冥心用舍，幸從所好。

戲陳鄙見，非謂毀譽，十室難誣，佇聞多識。今之所載，並謝赫所遺。猶若文章止於兩卷，其中道有可採，使成一家之集。且古今書評，高下必詮；解畫無多，是故備取。人數既少，不復區別，其優劣可以意求也。

湘東殿下，天挺命世，幼稟生知，學窮性表，心師造化，非復景行所能希涉。畫有六法，真仙為難，王於像人，特盡神妙，心敏手運，不加點治，斯乃聽訟部領之際，文談眾藝之餘時復遇物援豪，造次驚覺，足使荀，衛閣筆，袁陸韜翰，圖製雖寡，聲聞於外，非復討論木訥，可得而稱焉。

重要畫家

一、魏晉畫家

顧愷之

　　顧愷之(約公元345～406年)，字長康，晉陵無錫 (今江蘇無錫) 人。曾任大司馬參軍、荊州刺史、散騎常侍。他是東晉著名畫家，多才藝，工詩賦，擅法，尤精於繪畫。畫學衛協，長於佛道、 人物、肖像、禽獸、山水，尤善傳神。曾在建康瓦官寺作維摩詰壁畫，為世所稱，當時有『才絕、畫絕、癡絕』三絕之稱。

　　女史箴圖、 (傳)洛神圖皆為其作。

陸探微

　　陸探微(? 一約公元485年) 南朝宋畫家。 吳(今江蘇蘇州)人。擅畫肖像、人物，學東晉顧愷之，兼工蟬雀、 馬匹、 木屋， 亦寫山水草木， 明帝劉彧時常侍左右， 多為宮廷貴族寫照， 當時推為最工。

　　說者謂：「畫有六法，探微得備，得像人風骨之旨，其參靈酌妙，助與神會。」南朝齊謝赫評其畫說：「窮理盡性，事絕言象， 包前孕後，古今獨立，非復激揚，所能稱讚。但價重之極，於上上品之外，無他寄言，故屈標第一等。」第一共有五人，陸列為首位。

　　後人評述其作品：筆跡周密，勁利像錐刀，講其人物造形有「秀骨清像」、生動而見神明之評。又因筆勢連綿不斷，稱為「一筆畫」。後人把他和顧愷之並稱「顧陸」，號為「密體」，以別於張僧繇、吳道子之「疏體」。畫跡有隋朝官本《黃帝戰涿鹿圖》、《燕太子丹圖》、《孫氏水戰圖》等十二卷，著錄於《貞觀公私畫史》。

張僧繇

　　南朝梁畫家。吳(今江蘇蘇州)人。武帝天監(公元502年－519)中為武陵王國侍郎，直秘閣知畫事，官至右軍將軍、吳興太守。工寫真、道釋人物，尤善畫龍。時諸王子統兵遠征西域，武帝蕭衍思子心切，遣僧繇博寫貌歸，對之如面。

　　普通元年(公元520年)蕭衍迎達摩，崇信佛教，凡裝飾佛寺，多命僧繇圖之。嘗在一乘寺門上用天竺(古印度)法，以朱紅青綠畫『凹凸花』，有立體感。亦用紅綠重色畫山水，先圖峰巒泉石，後染丘壑巘岩，不用鉤勒，稱「沒骨法」。天保初畫《盧舍那佛像》及《仲尼十哲》二圖於江陵天皇寺，明帝蕭歸異之，迨北周武帝宇文邕滅佛時，因有孔子像，乃得保留。

　　相傳金陵安樂寺畫四龍，二龍點睛，有『乘雲騰去』之說。唐代張懷瓘評其畫與顧愷之、陸探微並重，謂顧得其神，陸得其骨，張得其肉。張彥遠則以張僧繇、吳道子為『疏體』，區別於顧愷之、陸探微之『密體』。畫跡有隋朝官本《漢武射蛟圖》《吳王格虎圖》、《行道大王圖》等十九卷。

曹不興

　　三國吳畫家。不興，一作弗興，吳興(今浙江湖州)人。工畫佛教人物，亦善虎、馬，以畫龍擅長。赤烏十年(公元247年)康居國沙門康僧曾到吳傳佛教，吳主孫權為之創立建初寺於建業(今江蘇南京)，此為江南佛寺之始；不興模寫佛像，可謂我國佛畫之祖。

　　嘗奉命為孫權畫屏風，誤落墨點，就勢畫成數蠅，孫權以為真，用手彈之。相傳孫權遊青谿，見赤龍出水上，命不興圖之。南朝宋陸探微見之，嘆服其妙。南朝齊謝赫亦謂：「觀其風骨，名豈虛哉。」

　　畫跡有隋朝官本《龍頭樣》四卷、《清谿側坐赤龍盤赤龍圖》二卷、《南海監牧進十種馬圖》一卷、《夷子蠻獸樣》一卷，著錄於《貞觀公私畫史》《兵符圖》原為宣和內府物，後歸南宋趙與懃，著錄於《雲煙過眼錄》，元代湯垕認為：「筆意神采疑是唐末宋初人所為。」則曹畫真跡不復存世。

二、隋代畫家

鄭法士

　　北周末隋初畫家.吳(今江蘇蘇州)人。北周為大都督左員外侍郎、建中將軍，封長社縣子，入隋授中散大夫。師法張僧繇，善畫人物，儀表風度，冠纓佩帶，無不有法。諸如浮雲、流水，率無完態，也得形容之妙。唐代彥悰評其畫曰：

「在孫尚子上，楊子華下。」張彥遠則認為鄭應在楊之上。尤工樓台，每於其間襯以喬木嘉樹，群英芳草，形成早期山水畫形式。

當時壁畫盛行，上都海覺寺、永泰寺、開業寺、延興寺等均有法士畫《神》、《滅度變相》等壁畫。畫跡有隋朝宮本《擒盧明月像》、《阿育王像》《北齊畋遊像》等十卷。著錄於《貞觀公私畫史》；又《遊春苑圖》、《讀碑圖》等十件，著錄於《宣和畫譜》。弟法輪，子德文，皆能克承家學。

閻毗

北司末隋初畫家、工藝家。榆林盛樂(今內蒙古和林格爾)人，居雍州萬年(今陝西西安)。北周上柱國寧州刺史閻慶之子。毗七歲襲爵石保縣公，武帝宇文邕(561－578)選尚清郡公主，為駙馬都尉，拜儀同三司。好研經史，諳熟技藝，善書畫，工草隸，時稱妙手。隋文帝楊堅愛其才藝，拜車騎將軍。煬帝楊廣命修輦輅，繪製工程圖樣，畫筆極精，併合古代制度，多有改進。官至朝散大夫、將作少監。長城、運河等役皆總其事。後從帝征遼東，至高陽卒，時年五十。子立德、立本皆唐代大畫家。

董伯仁

北周末隋初畫家。汝南(今屬河南)人。生於西魏，歷經北

周、陳，隋初尚在。多才藝，鄉里稱為『智海』。官至光祿大夫殿內將軍。工畫佛像、人物、樓台、車馬，雖無祖述，不愧前賢，動筆肖似，筆外有情。與北齊展子虔同時入隋室，並稱『董展』。先後在汝州白雀寺、固州海覺寺、江陵終聖寺、洛陽光發寺等處作壁畫。唐代張彥遠評董、展之畫云：「董有展之車馬，展無董之台閣。」竇蒙也說：

『伯仁樓台人物，曠絕古今，雜畫巧瞻，變化萬殊。」畫跡有隋朝官本《周明帝畋游圖》、《彌勒變相圖》、《隋文帝上馬廄圖》、《農家田舍圖》等五卷，著錄於《貞觀公私畫史》。《宣和畫譜》僅載《道經變相圖》一件，以董展作伯仁之名，《圖繪寶鑒》沿襲之，實誤。

展子虔

北周末隋初畫家。歷北齊、北周，入隋任朝散大夫、帳內都督。擅建人物、山水及雜畫，幾無所不能，人物描法細緻，以色暈染面部：畫馬入神，立馬有走勢，臥馬則腹有騰驤超躍之勢。與董伯仁齊名。亦工台閣，但不及董伯仁，寫山川遠近，有咫民千里之勢曾在洛陽天女寺、雲花寺，長安靈寶寺、崇聖寺等繪製佛教壁畫。畫跡有隋朝官本《法華變相圖》、《長安車馬人物圖》(白麻紙)、《弋獵圖》、《南郊圖》、《王世充像》(白描)等六卷，著錄於《貞觀公私畫史》：《朱買臣覆水圖》、《北齊後主幸晉陽圖》、《維摩像》等，著錄於《歷代名畫記》；《北極巡海圖》、《石勒問道圖》等二十件，著錄

於《宣和畫譜》。傳世作品有《遊春圖》軸，描寫貴族遊春的情景，青綠設色，金線鉤斫，景物穠麗，山巒樹石亦用鉤勒，筆致凝練勁挺，為最古的卷軸山水畫(一說唐人摹本)，現藏北京故宮博物院。

展子虔遊春圖 (隋) 現存唯一隋代卷軸畫

楊廣

(156—618)隋代書畫鑒賞家。即隋煬帝。一名英，華陰(今屬陝西)人。都長安，在位十五年(604—618)。大業初，興修運河，營建東都洛陽，大造宮殿西苑，迫使人民從事無償勞役，嚴重破壞生產，後在江都(今江蘇揚州)被禁軍將領宇文化及等縊殺。善詞詩，能草書，擅飛白，工丹青，富收藏。曾於東京觀文殿後起二台，東曰「妙楷」，藏法書，西曰「寶跡」，藏名畫，為藝苑所稱。巡遊揚州時，盡攜二台所藏書畫隨行，中途船覆，大半淹失。其殘留者，歸宇文化及，後俱入唐內府。著有《古今藝術圖》五十卷，已佚。

參 考 書 目

通　史

中國美術史	鄭昶編	台北：中華書局，民47初版。
中國美術史	陳彬龢	台北：臺灣商務　1965年初版。
中國美術史論		台北：光復書局，民69初版。
中國美術史綱	李　浴	台北：華正書局有限公司，民72初版。
中國藝術史	蘇立文(Sullivan, Michael, 1916-)著 曾堉編譯王寶連編譯	
		台北：南天書局，民74初版。
中國美術史	張光福	台北：華正書局，民75初版。
中國美術史略	閻麗川	台北：丹青圖書公司。
中國美術史稿	李霖燦	台北：雄獅圖書公司 民76初版。
中國畫研究		台北：丹青圖書有限公司，民77初版。
中國美術史綱要		台北：文笙書局，民77初版。
中國美術通史	第一卷	王伯敏主編 山東教育出版社，1996年8月1版1刷
中國美術通史	第二卷	王伯敏主編 山東教育出版社，1996年8月1版1刷
中國美術通史	第三卷	王伯敏主編 山東：山東教育出版社，1996年8月1版1刷
中國繪畫史		台北：台灣商務印書館，民26初版。
中國繪畫史導論	高　準	台北：新亞圖書 民61初版。

| 中國山水畫史 | 陳傳席 | 江蘇：江蘇美術出版1991年4月一版二刷 |
| 中國繪畫通史 | 王伯敏 | 台北：東大圖書股份有限公司，民86初版。 |

畫　論

中國畫論類編	俞劍華	台北：華正書局，民64初版。
中國畫學全史	鄭武昌編	台北：中華書局，民71初版。
畫論叢刊	于安瀾編	台北：華正書局　民73初版。
歷代繪畫名著彙編		台北：世界書局，民73初版。
中國名畫研究	李霖燦	台北：藝文印書館。
山水畫構圖之研究		台北：眾文圖書股份有限公司，民75初版。
中國繪畫理論	傅抱石	台北：華正書局，民77初版。
水墨畫		台北：華正書局有限公司，民79初版。
中國繪畫理論史	陳傳席	台北：東大圖書股份有限公司，民86年9月初版。
元四大家	張光賓	台北：國立故宮博物院印行。
中國古代繪畫名品	石守謙	台北：雄獅圖書股份有限公司，民86初版。
六朝事蹟類編	(宋)張敦頤	南京：南京出版社，1989 11月1版1刷

專　著

宋代花鳥畫風格之研究	黃光男	高雄：復文書局，民74年12月。
美感與認知	黃光男	高雄：復文書局，民74年12月。
題跋學	許海欽	台北：豪峰出版社，民74年初版。
元代花鳥畫新風貌之研究	黃光男	高雄：復文書局，民75年8月。
南宋以前中國繪畫線條之研究	柳美景	民77年初版。
六朝畫家史料	陳傳席	北京：文物出版1990 12月1版
藝海微瀾	黃光男	台北：允晨文化實業有限公司，民81年。
情感與形式	蘇珊‧郎格	台北：高鼎文化出版社。
六朝時期新興美術之研究	黃永川	台北：國立歷史博物館，1995年6月初版。
中國畫顏色的運用與製作	王定理	台北：藝術家出版社，民84初版。
宋代美學析論	黃光男	台北：漢光文化實業有限公司，民84年。
當代藝術批評的疆界	謝東山	台北：帝門藝術教育基金會，1995年7月1日出版
清代宮廷繪畫論叢		台北：東大圖書股份有限公司，民84初版。
美的呈現	黃碧端等	台北：台北市立美術館，民國85年6月出版。
漢魏六朝畫論	潘遠告	湖南：湖南美術出版1997年1月一版二刷

海上畫派　　　　　　　　　　　　台北：藝術圖書公司，民86年初版。

史物叢刊18 藝術家群像　　　呂清夫　　台北：國立歷史博物館，民國86年10月出版。

清末民初書畫藝術集　　　　　　　　台北：國立歷史博物館，民87初版。

史物叢刊20 觀賞、認知、解釋與評價—美術鑑賞教育的學理與實務　王秀雄
　　　　　　　　　　　　台北：國立歷史博物館，民國87年3月出版。

中國名畫欣賞全集　　　　　　　　　台北：華嚴出版社，民87初版。

揚州八怪書畫珍品展　　　　　　　　台北：國立歷史博物館，民88初版。

中國藝術精神　徐復觀　　　　　　　台北：臺灣學生，民65初版。

美的歷程　李澤厚　　　　　　　　　台北：三民書局，民86年版。

元明繪畫美學　　　　　　　　　　　台北：金楓出版有限公司，民78初版。

中國繪畫思想史　　　　　　　　　　台北：東大圖書股份有限公司，民81初版。

中國書畫　　　　　　　　　　　　　台北：南天書局有限公司，民81初版。

墨海精神　　　　　　　　　台北：東大圖書股份有限公司，民81初版。

先秦至宋繪畫美學　郭因　　台北：大鴻出版

藝術史的原則　　　Wolfflin 著　曾雅雲譯
　　　　　　　　　　　　台北：雄獅圖書公司，1995年5月初版。

藝術心理學---藝術　劉思量　台北：藝術家出版社，1992年1月一版二刷。
與創造

藝術心理學新論　　阿恩海姆著　郭小平譯
　　　　　　　　　　　　台北：台灣商務出版1993年，台灣一版二刷

藝術批評　　　　　　姚一葦　　　台北：三民書局，1996年6月初版。

西洋美術史　　　　　嘉門安雄編　呂清夫譯
　　　　　　　　　　　　　　　　台北：大陸書局 1997年6月12初版。

藝術史學的基礎　　Giulio Carlo Argan \ Maurizio Fagiolo 著　曾堉\葉劉天增譯
　　　　　　　　　　　　　　　　台北：東大圖書公司，1992年2月初版。

期　刊

對於南京西善橋南朝墓磚刻竹林　　陳直　　　　　　文物1961年10期
七賢圖的管見

四川的畫像磚墓及畫像磚馮漢驥　　　　　　　　　　文物1961年11期

馬王堆一號漢墓『非衣』試譯　　　商志醰　　　　　文物1972年9期

關於漢墓馬王堆帛畫得商討　　　　羅琨　　　　　　文物1972年9期

密縣打虎亭漢代畫像時墓和壁畫墓　安金槐　王與剛　文物1972年10期

南陽漢畫像石概述　河南省博物館　　　　　　　　　文物1973年第6期

河南新出土漢代畫像石刻試論　　　常任俠　　　　文物1973年第7期

西漢帛畫得藝術成就　　　　　　　張治安　　　　文物1973年第9期

談長沙馬王堆三號漢墓帛畫　　　　金維諾　　　　文物1974年11期

河南洛陽北魏元乂墓調查　　　　　洛陽博物館　　文物1974年12期

清中葉揚州畫家略論　　　　　　　劉芳如　　　　故宮月刊，民75年10月。

王時敏之生平及其仿黃公望繪畫　　林麗娜　　　　故宮文物月刊，民 81
　　　　　　　　　　　　　　　　　　　　　　　年10月。

中國繪畫的筆墨論　　　　　　　　吳永猛　　　　空大人文學報，民 83
　　　　　　　　　　　　　　　　　　　　　　　年4月 頁201-215。

上海博物館的海上繪畫收藏與研究　　單國霖　　　藝術家月刊，民84年8月。

郎世寧的新體畫　　　　　　　　　　王子林　　　歷史月刊，民85年3月。

比較海上派與金石派的幾項差異　　　胡懿勳　　　歷史博物館館刊，民86年2月。

論宋代理學對中國繪畫思想的影響 (上)　　江玉鳳　江美玲

　　　　　　　　　　樹德學報，民86年3月，頁215-270。

論宋代理學對中國繪畫思想的影響 (下)　　江玉鳳　江美玲

　　　　　　　　　　樹德學報，民86年7月，頁165-226。

由畫論解析我國繪畫思想之發展　　　周　文　　　臺灣美術 民87年7月，頁38-47。

外文專書

Survey of Chinese art Ferguson,John C. The Commercial Press, [1971]N7340 F381 v1-10

Arts of China Akiyama,Terukazu Tokyo : Kodansha International, 1968-1970. N7343 Ar79 1968 v1-3

工具書

中國美術備忘錄　　　　　　　　　台北：石頭出版社，1997 年4月初版。

中國美術全集　　繪畫編1　　上海：人民美術出版，1988年4月1版2刷。

中國美術全集　　繪畫編2　　上海：人民美術出版，1988年4月1版2刷。

中國美術全集　　繪畫編12　　上海：人民美術出版，1988年4月1版2刷。

中國美術全集　　建築藝術編2 上海：人民美術出版，1988年4月1版2刷。

中國藝術考古論文索引　陳錦波(藝術)編　　香港：香港大學，民63年初版。

圖1　帛畫

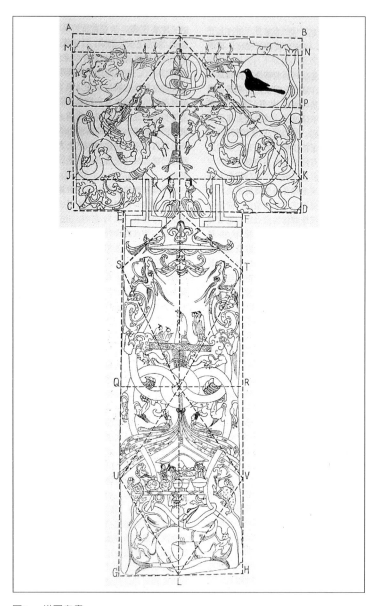

圖2　描圖帛畫

圖3　密縣打虎亭一號漢墓中室北壁壁畫─百戰圖

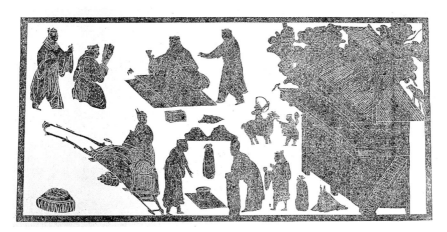

圖4　收租圖(描線圖)

圖5　庖廚圖(描線圖)

圖6　宴飲圖(描線圖)

圖7　南陽一帶畫像石拓印

圖8　南陽一帶畫像石拓印

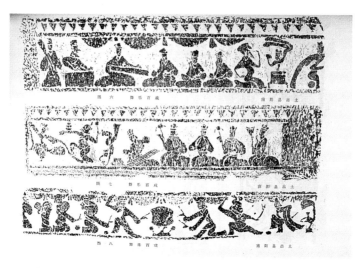

圖9　南陽一帶畫像石拓印

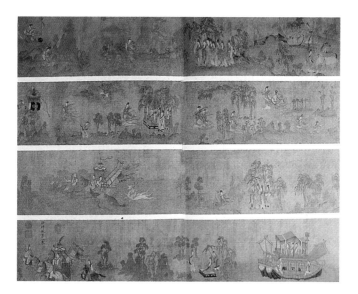

圖11　洛神賦圖 顧愷之 宋摹本 故宮收 27.1cm × 572.8cm

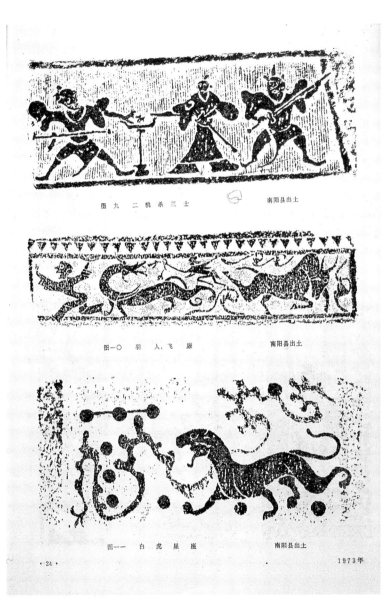

图九　二桃杀三士　　　　南阳县出土

图一〇　羽人飞廉　　　　南阳县出土

图一一　白虎星座　　　　南阳县出土

· 24 ·　　　　　　　　　　　　　　1973年

圖10　南陽一帶畫像石拓印

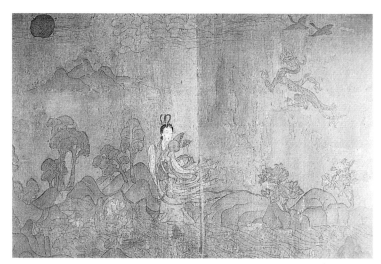

圖12　洛神賦圖之細部

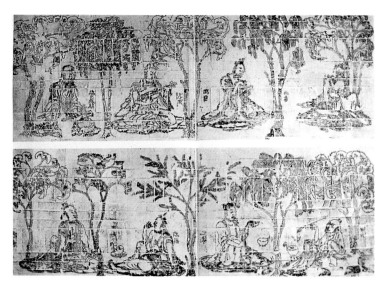

圖13　竹林七賢與榮啓期圖　80cm × 240cm 現藏南京博物館

圖14　展子虔 遊春圖　43cm × 80.5cm 現藏台北故宮博物院

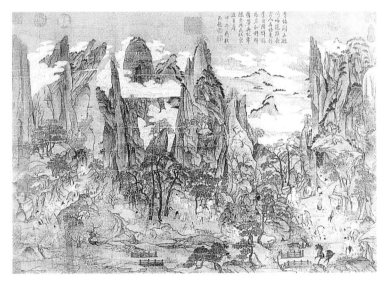

圖15　明皇幸蜀圖　55.9cm × 81cm 現藏台北故宮博物院

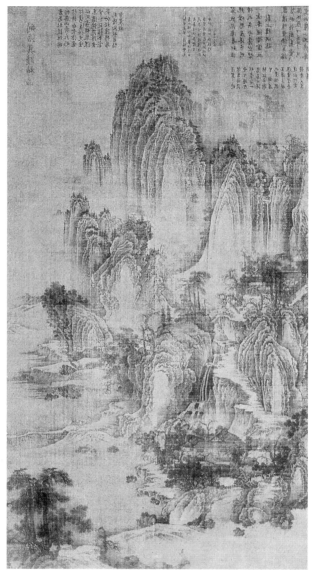

圖16　荊浩〈匡廬圖〉絹本 185.8 × 106.8cm 現藏台北故宮博物院

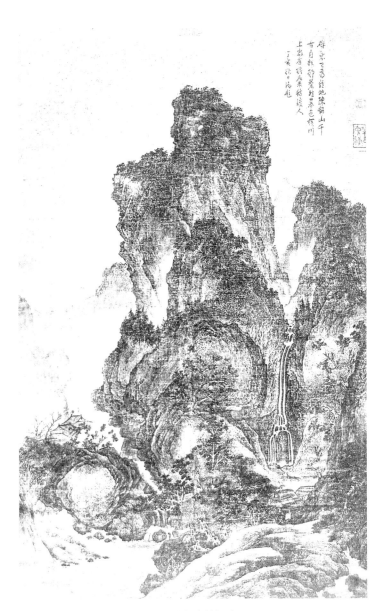

圖17　關仝〈山谿待渡圖〉現藏台北故宮博物院

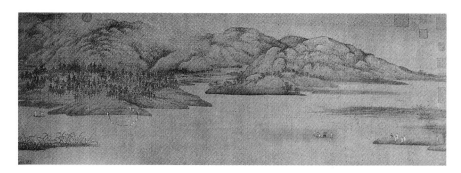

圖18　董源〈瀟湘圖卷〉絹本　水墨淺設色 51 × 140.8cm　現藏北平故宮博物院

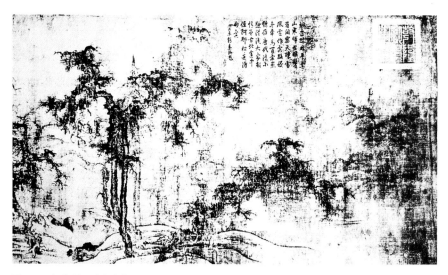

圖20　李成(傳)〈小寒林圖〉絹本　水墨淺設色 40 × 72cm　現藏遼寧省博物館

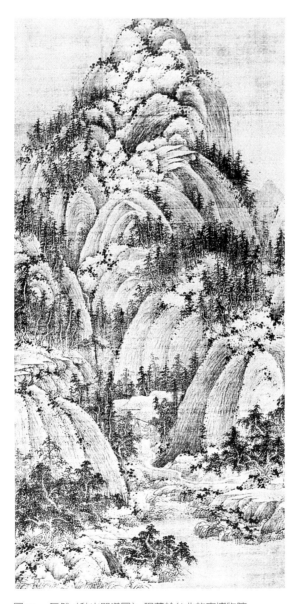

圖19　巨然〈秋山問道圖〉現藏於台北故宮博物院.

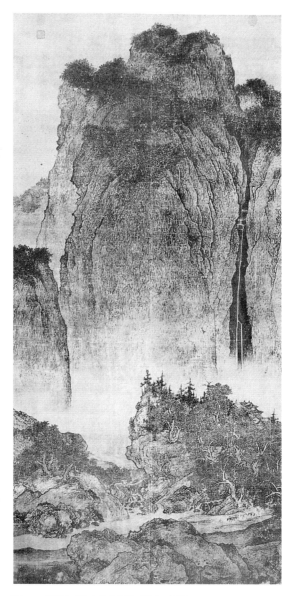

圖21　范寬〈谿山行旅圖〉絹本 水墨 206.3 × 103.3cm
現藏台北故宮博物院

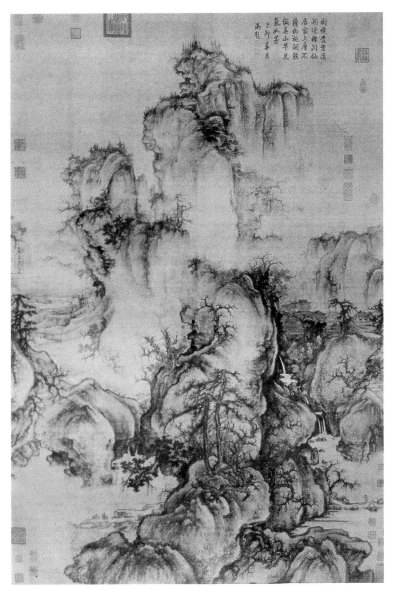

圖22　郭熙〈早春圖〉絹本　水墨淺設色 158.3 × 108.1xm　現藏台北故宮博物院

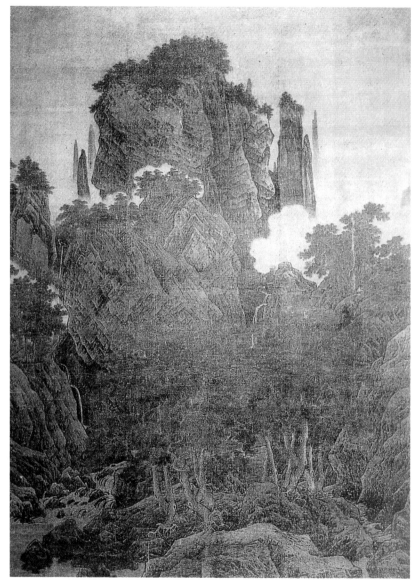

圖23 李唐〈萬壑松風〉絹本 水墨淺設色 188.7 × 139.8cm 現藏台北故宮博物院

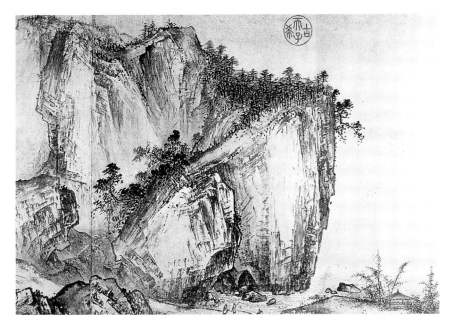

圖24　夏圭〈溪山清遠〉水墨 手卷 46.5 × 889.1cm　現藏台北故宮博物院

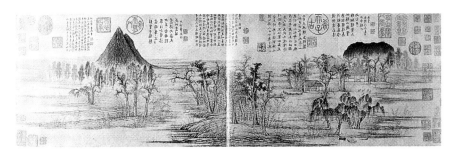

圖25　趙孟頫〈鵲華秋色〉紙本 設色 28.4 × 93.3cm　現藏台北故宮博物院

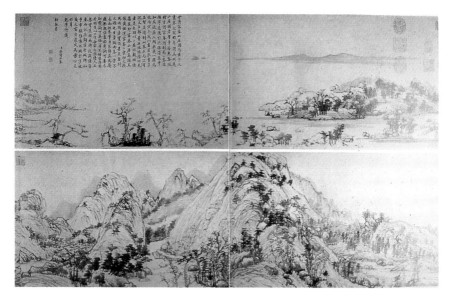

圖26　黃公望〈富春山居圖〉現藏台北故宮博物院

圖30　任薰〈雙雀〉

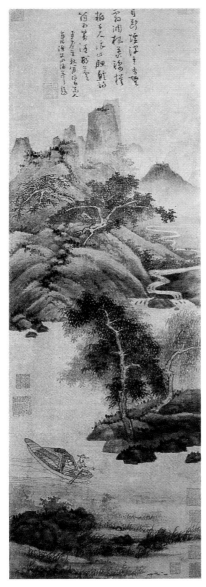

圖27　吳鎮〈漁父圖〉　絹本　水墨 176.1 × 95.6cm
　　　現藏台北故宮博物院

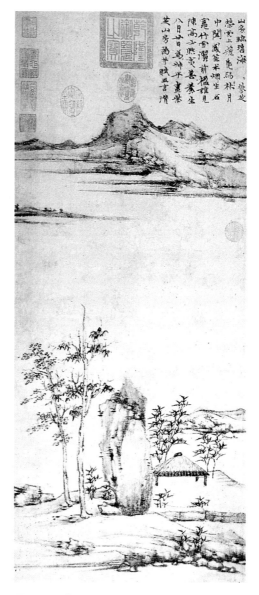

圖28　倪瓚〈紫芝山房圖〉現藏台北故宮博物院

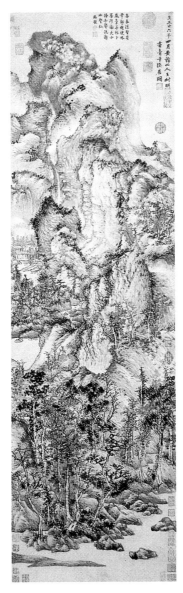

圖29　王蒙〈青卞隱居圖〉紙本 水墨 140.6 × 42.2cm
　　　現藏於上海博物館

圖31 任薫〈梧桐鳳凰〉

圖32　　任預〈杏紅柳綠〉

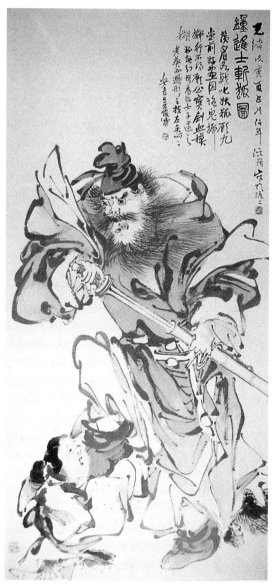

圖33　任伯年〈鍾進士斬狐圖〉133.8 × 65.2cm
現藏天津市藝術博物館

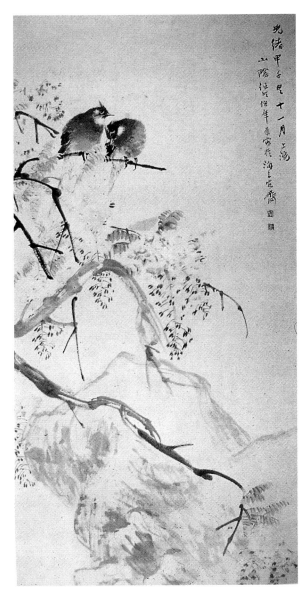

圖34　任伯年〈紫藤翠鳥圖〉絹本195 × 47.5cm　現藏徐悲鴻
紀念館

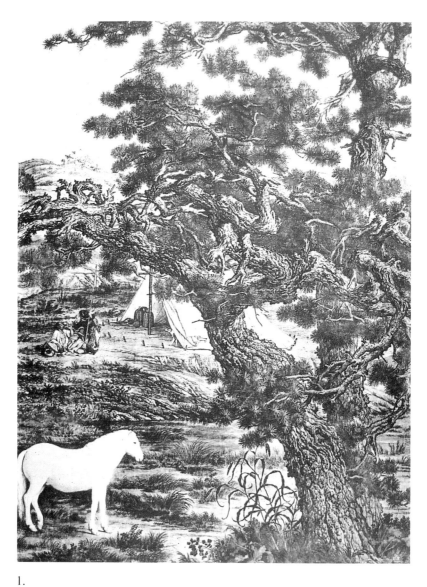

1.

圖35　郎世寧〈百駿圖〉現藏台北故宮博物院

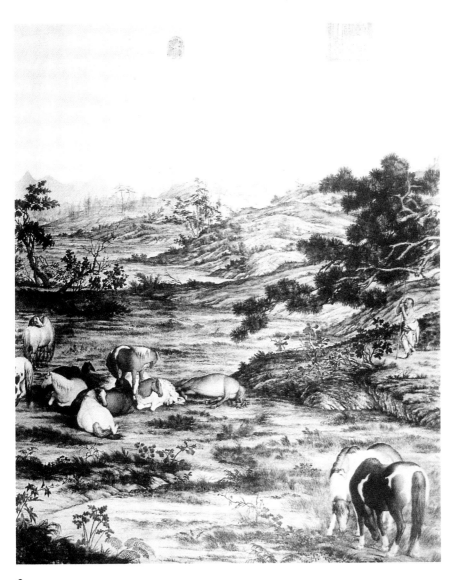

2.

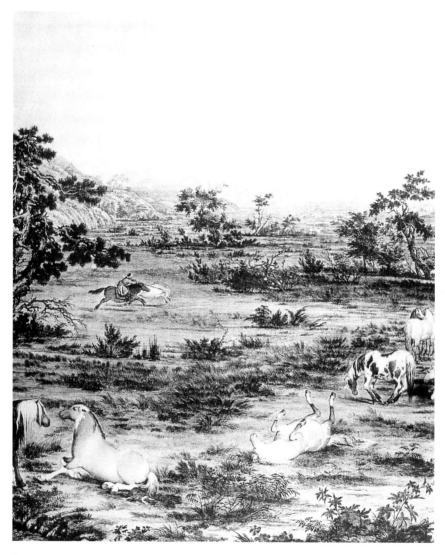

3.

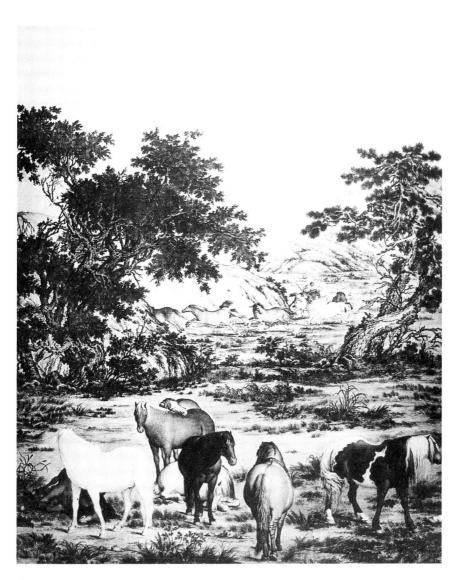

4.

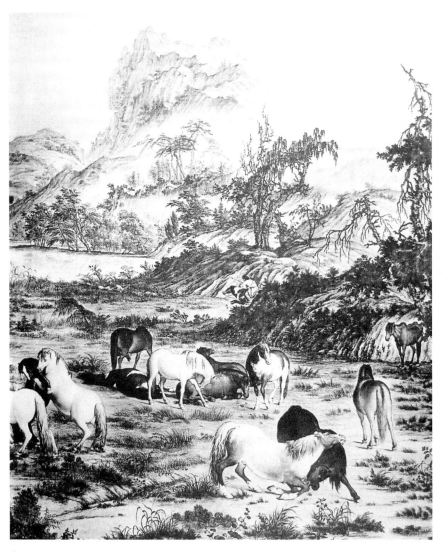

5.

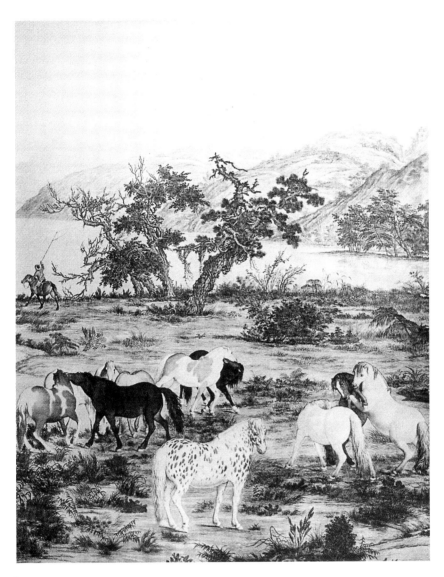

6.

7.

8.

9.

10.

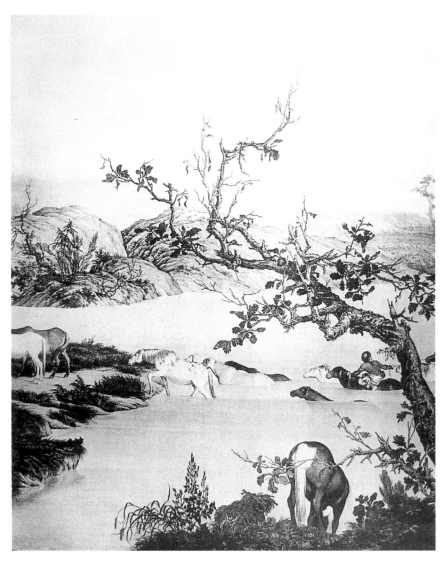

11.

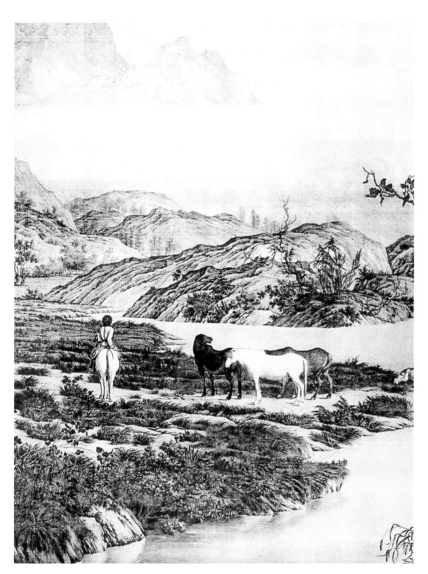

12.

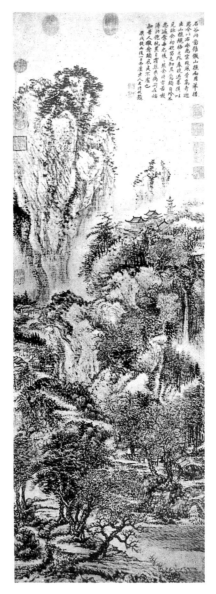

圖36　王翬〈溪山紅樹〉112.4 × 39.5 cm
現藏台北故宮博物院

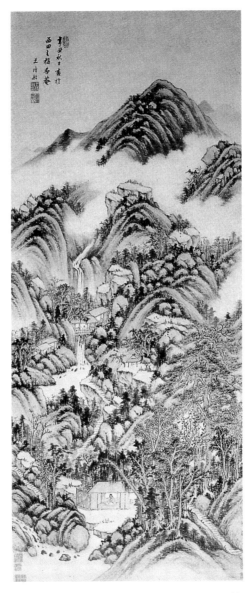

圖37　王時敏〈山水圖〉紙本23cm × 31cm　現藏
首都博物館

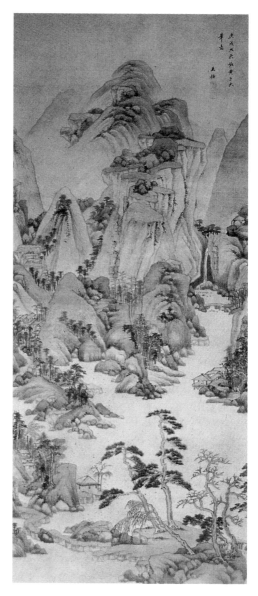

圖38　王時敏〈倣黃公望山水圖〉

圖39　吳昌碩〈葡萄葫蘆〉47.5 × 174.7cm
現藏北京故宮博物院

圖40　　居巢〈雙鷺圖〉

圖41　　居廉〈南瓜花、紡織娘〉(〈花卉草蟲圖〉之一)

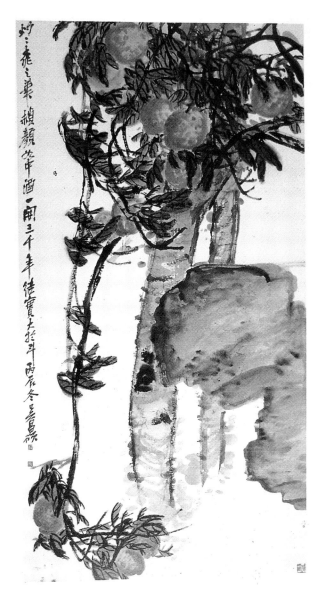

圖42　吳昌碩〈桃實圖〉58.3 × 112.5cm　現藏北京中國藝術館

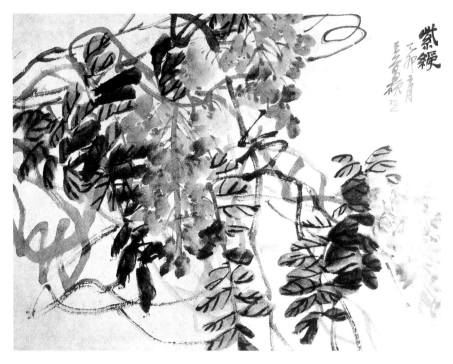

圖43 吳昌碩〈紫藤圖〉40 × 133.5cm 現藏天津楊柳青畫社

中國繪畫中的形與色

—空間形式與色彩表現之研究

發　行　人	許明雄		
著　作　者	熊碧梧		
出　版　者	黎明文化事業股份有限公司		
	行政院新聞局出版事業登記臺業字第278號		
地　　　址	台北市重慶南路一段49號3樓	電話/(02)23820613	
發　行　組	中和市中山路二段482巷19號	電話/(02)22252240	
	郵政劃撥帳戶　0018061-5號		
台北分公司	台北市重慶南路一段49號	電話/(02)23116829	
	郵政劃撥帳戶　1373264-3號		
台中分公司	台中市市府路39號	電話/(04)2201736	
	郵政劃撥帳戶　0286500-1號		
高雄分公司	高雄市左營區南大路49號　電話/(07)5871322·5871572		
	郵政劃撥帳戶　0044814-9號		
出　　　版	西元2000年2月		
印　　　刷	飛燕印刷有限公司　(02)22476705		
定　　　價	新台幣參佰伍拾元		
ISBN	957-16-0567-0		